U0110700

大展好書　好書大展
品嘗好書　冠群可期

大展好書　好書大展
品嘗好書　冠群可期

圍棋輕鬆學

19

圍棋棋力快速提高

——從業餘3段到業餘6段

馬自正　趙勇　編著

品冠文化出版社

前　言

　　從業餘3段至業餘6段是一個什麼概念呢？

　　對於業餘愛好者，歷經入門常識、基礎訓練、實戰綜合之後，很容易處於棋力上升的瓶頸階段：在對圍棋的理解上，有種「圍棋就是常型組合」的誤區；在局面的控制上，常常會遇到莫名其妙就輸棋的困境；在勝負的感覺上，會體驗到對手比自己先行一步的壓迫感……疑惑叢生，信心被殘酷的敗績所打壓。

　　其實，有這種強烈的認知，就說明你的棋力正處於突破的關口。

　　畢竟，在業餘3段以下所掌握的圍棋技能都是普遍而標準的，但放在盤盤不同的特殊對局情況下，需要棋手有更高的駕馭能力。

　　比如說，序盤佈局與定石的全局性關係、打入與侵消的尺度如何把握，以及攻擊如何奏效等，其實都在說明同一件事情，就是如何將圍棋的技巧和判斷相結合，把計算與謀略提升到一個新的高度。

　　例如，通常死活題的結果分爲死、活、劫三種，但在實戰中，一塊棋的死活與周圍的形勢變化、局勢

的緩急密切相關，死與活或者劫的界線不那麼明晰，後手活好還是爭先搶佔大場？是主動棄掉還是執意殺出？是保留餘味還是迅速定型？個中決斷，就需要通盤考慮。

總而言之，每位業餘愛好者都是可以突破棋力的瓶頸的，關鍵在於進一步系統地掌握行棋技巧，堅持不懈地自我訓練和對局實戰，從而提升對圍棋的整體理解和全盤觀念，學會用大局觀來制訂戰略、戰術，實現由業餘低段棋手向業餘高段棋手的跨越。

本冊教程主要著眼於對各種基礎理論的實戰典型案例進行同步解析，以幫助圍棋愛好者進一步思考。

編　者

目　錄

第一部分
自由構思的序盤

　　一盤棋的進程分為序盤、中盤和終盤三個階段，序盤就是棋手在棋局開始階段的籌謀，應力爭將棋引向於自己有利的方面發展。

　　它的表現形式就是逐漸增加的棋子的佈置和結構，對下一階段的中盤戰鬥起著重要的領導作用。因此，佈局從一開始就要精心選擇最為有力的著點，使棋子彼此呼應、相互配合，同時又限制著對手的發展，發揮棋子的最大效能。

　　在初學圍棋階段，大家都知道佈局所需要遵循的一些原則，比如掛角從寬、金角銀邊草肚皮、拆間夾、兩翼張開、箱形結構、莫壓四路、莫爬二路，等等，但這些只是基本的、較為孤立的準則，由於佈局是對局雙方相互較勁的過程，不可避免地產生搶佔要點、破壞對手意圖、次序變換等變化，想因勢利導、實現目標，就要對棋子的厚薄、間距的寬窄、位置的高低、方向的選擇、急所的發現以及定石的變通等環節進行深刻的理解。

在計算力差不多的情況下，序盤作戰顯得很艱難；但也正因為難，才顯得內容博大精深、行棋空間寬廣，可以充分體現棋手的意志與力量，發揮棋手的才華。當愛好者能夠進入這個層次並在對局中進行體驗時，一定會產生強烈的共鳴。

因此，本部分精心規劃了理解、構思、綜合三大塊的序盤教學，透過較為周詳的分類、典型的案例、細緻的解說，引導業餘愛好者理解序盤作戰的理念，樹立良好的大局觀，從而掌握高級佈局技能。

第一篇
佈局深度理解

　　經過棋手長期的研究，圍棋形成了很多佈局方案、套路，我們熟悉的有二連星、三連星、中國流、小林流、對角星等，甚至還有很多特別佈局，如天元起手、高目、兩個三三、秀策流，等等。對於這些佈局套路，沒有一成不變的演化結構，也沒有哪種佈局是絕對好的，如何充分理解各佈局類型的性質並深度挖掘其應用，是業餘棋手必須要做的功課。在每次對局時，必須隨機應變，靈活設計適合自己並針對對手的佈局。

　　一般來講，序盤佈局類型可以根據子力分佈特徵分為三大類。

1. 平行型佈局

　　平行型佈局就像是把盤面一分為二，雙方各佔據一半勢力範圍。這種類型容易產生三種代表性格局：

　　（1）大模樣格局，這種格局從視覺上就直觀明瞭，如三連星佈局。

　　（2）攻擊性格局，依靠棋子間的高低、寬窄等關係，構建自己有信心的陣勢，透過主動攻擊爭取利益，如中國流佈局。

（3）調和型格局，如二連星、錯小目、向小目及星與小目佈局等，在地與勢及攻與守的關係處理上因勢利導、隨機應變。

2. 對角型佈局

即雙方先在對角位置部署自己的棋子，而後展開的交叉式佈局。此類佈局的主要特點是局面分散，一開始就一分為四，相互牽制，容易形成頭緒眾多、戰鬥激烈的局面。

3. 創意型佈局

即棋手根據自己的棋風和對手的情況以及臨時對局策略，將棋局引向不常見的領域，如起手佔天元等。此類佈局變化多端，完全依賴棋手的功底和發揮狀態。

本篇就三大類佈局精心挑選了高手實戰案例，並著重就其特性、變化要點、行棋目標及實戰成果進行解析，幫助愛好者進一步理解序盤作戰的基本要領，並從中領略佈局的心得，找出符合自身棋風和對局情況的套路。

第一章
大模樣格局

　　圍棋佈局原理中，對於自己一方勢力的連片和擴張是佈局的要點。由角至邊再至中腹的發展路徑，構建具有相互響應的模樣，並根據對手的侵消、打入等應對進行主動作戰，這就是大模樣佈局的思維。主要考慮的課題有：子力影響範圍、行棋的方向控制、勢力呼應的效率及攻擊的成果大小。

　　三連星佈局可以說是二連星的一個演化分支，以其更加鮮明的特色受到職業和業餘棋手的共同喜愛。三連星佈局的特點就是以1至5三顆子為勢力基礎，迅速向對方方向的大場形成大模樣。只要對方進入大模樣中，就進行以攻擊獲利的戰鬥。可以說，三連星是構築大模樣作戰的最為典型的佈局。

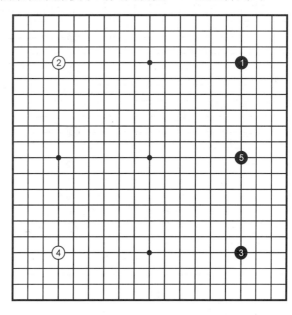

誇張來講，三連星是將二連星的佈局特色發揮到了極致。針對此，一方面人們不斷研究三連星的佈局套路和戰法，比如大家所熟悉的日本著名棋手武宮正樹的「宇宙流」；另一方面作為對手，人們也研究了很多應對三連星的策略。

從實戰來看，三連星佈局是久經考驗的成熟型佈局，其效率的大小，關鍵要看棋手能將自身潛能發揮多少。

例一　直線構築

武宮正樹持黑時，布三連星已成慣例。白6如果不掛角而於11位布三連星的話，則見參考圖一。黑2拆邊，白3也拆邊的話，黑棋佔到天元4位，從直觀上也可感覺到黑棋的佈局速度領先。

這在三連星早期應用階段被職業棋手嘗試過，顯然白棋不願意黑棋構築如此理想的箱形結構。

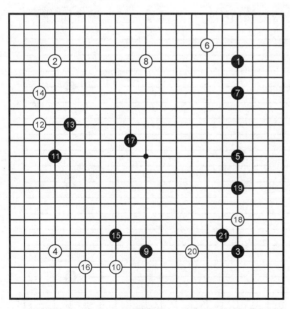

例一

實戰中黑9兩翼張開，好形。11在四路線分投仍然是追求全局配合，不同於三路分投。15搶佔中腹要點。黑17是武宮特有的感覺，形成龐大的模樣。白18位高掛適當，否則被動，如參考圖二所示。黑19夾擊是急所。白20尋求轉身，黑21尖出，堅實且嚴厲地分割白棋，展開攻擊，黑棋主動。

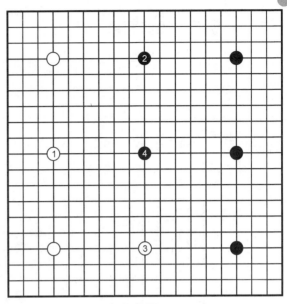

參考圖一

見參考圖二，白1低掛，使黑中腹勢力增強，白效率降低。

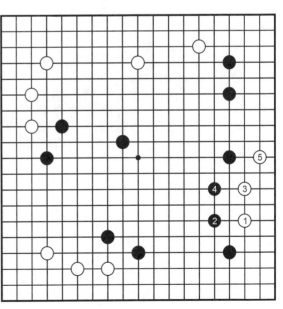

參考圖二

例二　應勢利導

黑11立即於57位鎮是常法，其變化見參考圖三。而實戰是分投，也是三連星佈局的一種策略。大概是下得多了，白棋的對策也就多了，只有不斷創造，才能保持三連星佈局的經久不衰。黑意在左邊先分出一塊，然後再經營自己的模樣，這樣似乎更具有安全感。

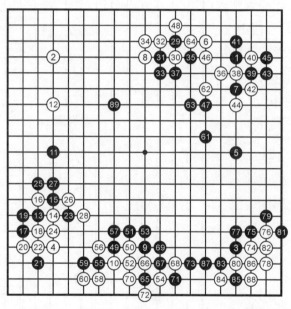

例二

黑13掛角時，白於57位跳起也值得考慮，如參考圖四所示，對黑棋右邊模樣也有直接的影響。黑29獲先手後在上邊打入白陣，是積極的戰法。在進攻的過程中經營自己的模樣，是一種高級戰術，單純地自己圍空往往是消極的。

見參考圖三，黑1飛鎮是形勢要點，再黑3單關守角，白4馬上打入黑陣挑起戰鬥，形成另外一局棋。

參考圖三

見參考圖四，黑如2位點角，白讓黑渡過，白7飛後，讓黑分投的⬣一子位置不佳，白如此行棋優於實戰。

參考圖四

白30壓是常形，此手也可在36位刺，其變化如參考圖五。

實戰白36刺的目的在於引征，黑37提必然，以下形成轉換。黑提一子極厚，而且黑39、41仍可得角，黑無不滿。

參考圖五

見參考圖五，白先刺，黑必接。白棋再壓時，黑已不能挖，而只能長了。由於白刺黑接的交換白先損，而且黑左邊

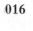
一帶很厚，不怕白成外勢。變化至此，黑得利很大。黑將模樣的先手轉為實地的領先。

白42如想取角，詳見參考圖六，不成功。白42無奈。

白46應飛補中央是形的急所，如參考圖七所示。黑47好手！白48扳渡太委屈，而且還留有黑扳下打劫的餘味，黑掌握了全局主動權。

參考圖六

見參考圖六，白爬進角無理，黑扳是對殺的急所，這裏白無法收緊黑氣。白強硬地收氣的話，黑棋托、再擠，白棋就不行了。如白緊不住氣的話，角上的對殺白將氣不夠。

參考圖七

見參考圖七，白1飛補，黑2沖斷是必然，白3再跳補一手，徹底破壞黑大模樣的潛力，黑4立下不可省略，不然被白扳過太大。白5再補邊，形成一局勝負難料的棋。

黑49靠壓經營中腹是相關聯的一手。實戰經過黑55到73的應對後，在下邊完封中腹，黑成功。其中：黑55連扳是好手，瞄著65

位跨的手筋。白56如於57位
打則過分，詳見參考圖八；黑
61、63與白62、64交換而放
棄逃出黑7一子，完全是優勢
下法。白64非補不可，不然
黑在下邊有豐富劫材，白不
行。

參考圖八

　　見參考圖八，行至黑10，
以下黑棋有a位跳封和b位夾
兩點，白棋角空被破，而且兩處反成孤棋，白棋明顯不行。

　　白74是對付大飛角的常形，不過此時活角落後手，肯
定不好。以下至88是雙方正常的進程，白棋後手活角後被
黑佔到89位的全局要點，至此，黑棋以見招拆招的下法進
行了一場完美的全局配合表演，將三連星佈局的特性發揮得
淋漓盡致。

例三　彈性轉化

　　一般棋友可能認為三連星後，變化就是一方空的攻防，
其實這是沒有理解全局配合的含義。大模樣作戰不是簡單的
一方空被破就無以為繼，而是應當具有一定彈性的變化空
間，被對手破掉一塊模樣，我方還能由攻防在別處成空。本
局就是很好的例子。

　　左上角白4的小目方向是白棋有意影響黑棋構思的一
手，就是想黑棋如實戰那樣掛角，從而自然地將白棋的發展
方向朝右邊推進。對此，黑選擇高掛後於13位大飛，將子
力向右邊延伸，隱隱形成高位呼應。

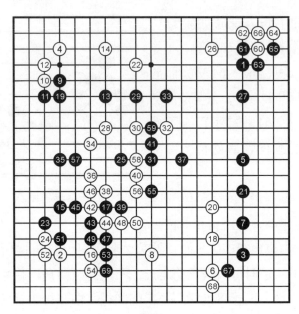

例三

黑15、17、19三手更是在左邊做起一方模樣，將棋子的效率用足。白18、20雖然限制了右邊三連星在下半盤的發展，但自身發展因17位一子的存在而顯得有限。黑25再補一手，如果左邊全部成空，白實地少，因此白28打入。黑棋採取不即不離的攻擊，白棋為了破空和安定，也付出了相當代價：一是黑棋左邊圍出一定的實空；二是下邊黑53位拐到，破了白棋本身的邊域；三是黑在59位沖斷白32一子，黑右邊與上半盤中腹依然形成有效的模樣配合。實戰至黑69擋下，全盤黑棋局面佔優。

例四　攻擊成空

黑布下二連星，就是力圖追求佈局的速度，貫徹以全局配合為主的作戰方針。

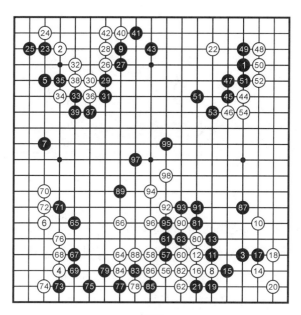

例四

白方2、4的下法是一種對付二連星的策略。黑9反夾右上角白棋的小目，置右下黑星於不顧，是一種爭取主動的下法。實戰在左上方黑圍逼白棋做活，至黑43虎補，取得了雄厚的外勢，隨後黑45靠出也是利用左邊的厚勢作戰，至黑55虎在完成基本定石外，還與左邊形成了巨大的配合，對中央的影響遠遠大於白棋。

57靠是手筋，至87黑右下角得到整形。89鎮及97和99兩飛之後，黑一面攻擊下邊的白棋，一面自然圍成上方大空，子力的配置和行棋的效率非常明顯。至此，白形勢已非昔比。

第二章
攻擊性格局

　　對於三連星旗幟鮮明的模樣戰，更多棋手喜歡依靠棋子間的高低、寬窄等佈局關係構建自己有信心的陣勢，以逸待勞，由主動攻擊爭取利益，代表的有中國流佈局。中國流佈局又分為高、低中國流兩類。

　　為什麼會稱為中國流？那是因為中國棋手首先使用，然

中國流佈局

後廣為流傳的緣故。在20世紀60年代中期，陳祖德九段首先下出本例1、3、5這樣的佈陣，在中日比賽中突出奇兵，一時震動日本棋壇，冠以中國流名稱的佈局格調就這樣一直盛行到今天。

中國流佈局最關鍵的在於不單純追求局部的實利，而是將佈局從扁平化引向立體化、從局部化引向全局化，注重流程的變化控制。不急於守角，以免影響佈局速度；以快速展開的方式構築陣地，一旦對方來侵消，則對其進行攻擊，在攻擊的過程中確定自身的地域，這是中國流佈局的基本方針。

中國流佈局相對於三連星來講，同屬於平行型佈局，但三連星佈局結構比較簡明，而中國流卻更加複雜，但也更讓人覺得靈活機智。

中國流佈局用三手構建起一側勢力，看起來對手可打入點很多，但一般來說，從內側直接打入，都在中國流佈局的算計之中，由於特殊的結構關係，白棋想要擺脫攻擊的意圖不易實現。隨著中國流佈局在實戰中的廣泛應用，也產生了很多的應對策略，即使如此，也只是豐富了中國流的內容，更加肯定了此類佈局的強大活力。

由於中國流佈局的套路與案例不勝枚舉，變化的寬度和深度巨大，本章以典型格局進行講述。

例一　典型攻擊

白6的掛角如在下邊行棋也是可行的，如參考圖一所示，但兩者基本上只能得其一，這也使得執黑者能夠從容順利地進行中國流佈局。

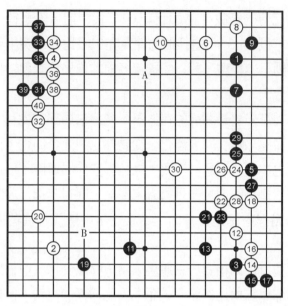

例一

參考圖一

見參考圖一，黑2在上方拆，形成兩翼張開之勢。

黑11在往右一路拆邊也是通行下法，現在進一路的意思是追求更加充分的展開和19掛後的緊湊形狀，但其缺陷是白棋也有從下邊進入的下法，如參考圖二所示。

見參考圖二，白反方向掛角是可行的一手，黑不宜從3位一帶夾擊，恐白靠三三轉身，如參考圖三所示。黑於2位小尖是貫徹整體攻擊的思路，白拆二，黑

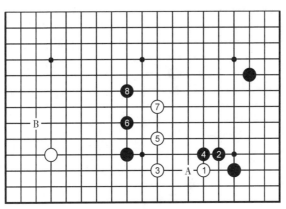

參考圖二

4位壓是急所。至黑8形成漫長的一局，下一手黑有A、B兩點見合。

見參考圖三，黑如2位夾擊，則白3靠在三三轉身，變成星位一間低夾的定石，黑當初三路連片一子的位置不佳，黑下邊

參考圖三

結構也顯得重複無效率。此結果黑不滿意。

白12高掛是普通下法，黑13飛起攻擊可以滿意，對黑來說，不可能有比這樣連攻帶圍更好的結構了。白14以下至18定型是正常進程。黑21跳起，一方面擴張邊上模樣，同時又兼攻白棋，是絕好的一點。白22如想在右邊直接靠壓，如參考圖四，黑滿意。

見參考圖四，白棋靠壓，黑扳，順勢圍住邊空，這樣，黑先行圍住兩塊邊空，無不滿。

黑23沖時，白24再靠是求變的下法，普通定型如參考

參考圖四

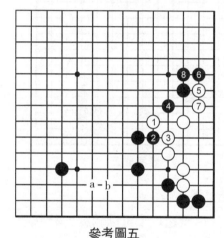

參考圖五

圖五。黑27是形的急所。戰鬥至白30往中腹出頭告一段落，黑即可搶先他投，如實戰黑31掛角是盤面最大的地方。以下黑棋先手進角安定後，可以選擇A位侵消白空；也可以於B位跳起，一方面擴張自己下方領地，一方面限制白左邊的模樣。黑棋先手效率不失，局面主動。

　　見參考圖五，普通黑2沖時白3擋住，在黑4位尖刺時白5先托，機敏。如隨手接，將來再在二路托時黑有於7位扳的變化。黑8接後白棋再補斷，白安定，將來黑空還留有a、b兩個打入點，這是雙方均可接受的結果。

例二　渴望戰鬥

　　黑5先掛是根據白棋的應法來決定是否走中國流。黑9脫先在右方形成中國流佈局，白10不能斷，否則如參考圖六所示，中黑方計謀。

　　白14逼是緊迫的一手，尋機打入。在當前白上下各有

10 與 12 兩子限制的情況下，黑不宜再繼續大規模擴張，而是應選擇如何構築局部勢力。實戰黑 15 是其中的一種應法，但如此局面下，右下方一帶仍然是中國流作戰的主要戰場，不如參考圖七中的選擇。

例二

見參考圖六，白 1 斷，黑 2 在下方展開，白 3 如繼續吃盡殘子，黑 4 則立體擴張。

見參考圖七，黑 1 大飛，右上白打入後，黑再於 7 位鎮，接下來有 A 位飛攻和 B 位點角取地的選擇。

白 16、18 二間高掛後跳出是輕靈的下法。白 18

參考圖六

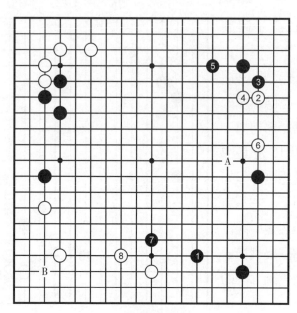

參考圖七

參考圖八

如想搶佔19位鎮，則如參考圖八所示，黑歡迎。

見參考圖八，白1鎮，則黑2立即靠出，至黑6，白被分為兩塊作戰，白不利。

黑19是整體攻擊的急所，不可錯過。白20托是考驗黑棋，如參考圖九、十所示，黑皆不利。

見參考圖九，黑1下扳，則白2上扳，至黑5，黑形有A位的被反攻弱點，白形亦厚實。

參考圖九

參考圖十

見參考圖十，黑1長更示弱，白2貼，至黑7，白輕鬆轉身掏掉角空。黑外勢作用有限。

黑21扳強烈，形成激戰。角部攻防的變化見參考圖十一、十二，黑棋的目的在於寧可放棄下方的部分實地，也要破壞白16、18兩子的活力，在中央構築起勢力。

見參考圖十一，本圖中黑5不行，被白6斷後行至13，白外勢太大，黑落於後手。

白10粘，見參考圖十二，黑可在1位先打，白2長後再於3位包打，至黑15，黑形成厚壯外勢，有利。

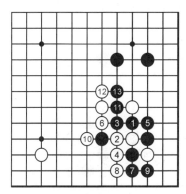

參考圖十一

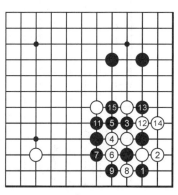

參考圖十二

實戰中的黑23、25兩打亦是一變，29只此一手。41是局部手筋，42只有長。44退時，黑45搶先補強中央，角上的攻殺黑有47立的妙手解圍。黑51肩沖是強手行棋的調子。至白54，黑可以按A、B的交換後在C位鎮，繼續主導戰鬥，貫徹中國流以戰鬥為核心的行棋思路。

例三　一路之差

黑1、3、5構成高中國流佈局。這種走法曾經是日本棋手的走法，也是當前的主流下法之一。

如果說三連星具有八成攻擊性，那麼高中國流則有七成攻擊風格。

當白6掛時，黑7守是一般手段。黑7獲先手，要比走在A位夾擴大右邊模樣好，因為黑7的意圖是向下擴展。白

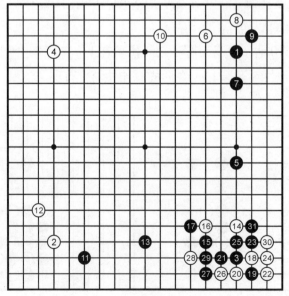

例三

8、10在上邊安根，目的在於打入。白8如走在B位刺，則黑C粘、白D拆雖可定形，但白形薄。

黑11掛後，於13位擴大模樣時，白14位掛。白12也有可能走13位夾擊。

白14掛，是必然手段，此後，還有種種侵消手段。在高中國流的情況下，對黑15飛時，白16靠後於18、20斷，是有力的騰挪。

見參考圖十三，黑如1位頂，白則2位爬，以下至白8大伸腿，可獲安定。此時的白8是要點，這只有在高中國流時，白的騰挪才成立。黑不好。

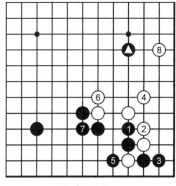

參考圖十三

見參考圖十四，黑1退是好手。允許白2打吃是運用外勢進攻的技巧。白8刺、10爬，獲先手後另尋他途。白若不在10位定形，則黑10擋是先手，以下是黑A、白B、黑C的局面。

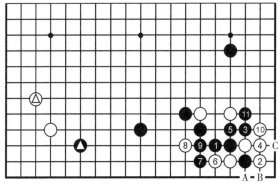

參考圖十四

例四　同型對抗

黑11可以走17位，白棋則13位回拆，這樣就變成一盤對抗模樣棋。實戰黑11是想逼迫白棋點三三進角，如參考圖十五所示。

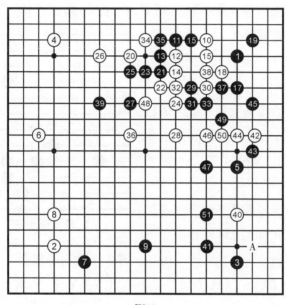

例四

見參考圖十五，黑棋形成大模樣，白棋不滿意。

白12是不常見的下法，18位刺時，黑19不接而於三三位尖是好棋，既守了角，又補了斷。若接，則如參考圖十六所示。

見參考圖十六，黑1粘不好，白4點角舒服。以後白棋會A粘，黑B，白C。黑棋還得提防白D的打入，黑棋不好。

白20是當然的攻擊要點，逼黑棋愚形出頭，黑23不能

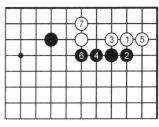

<div align="center">參考圖十五</div>

於 25 位靠，否則如參考
圖十七所示。

見參考圖十七，黑 1
若靠，白就立即挖斷，至

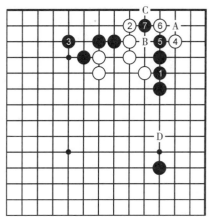

<div align="center">參考圖十六</div>

白 10，黑雖取得一點實地，但中央白棋厚實，黑不滿意。

黑 25 看似當然，實際上是有問題之手，應該立即走 A
位刺。至 39，盤面上方作戰告一段落，雙方得失差不多。
40 打入是試探黑棋的應法，實戰 41 仍然是向左邊飛起，白
棋暫不定型，而是於 42 位打入，繼而瞄著右上角的斷點，
是非常不易對付的一手，如參考圖十八和十九所示。

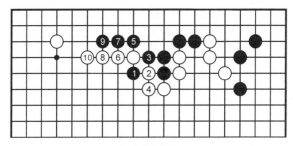

<div align="center">參考圖十七</div>

見參考圖十八，白棋 2、4 托斷，將獲得充分的騰挪。

見參考圖十九，黑如單併，白一氣行至 12，由於白 A
緊氣是先手，黑無法 B 位逃出，否則白 C 尖就可以吃住黑

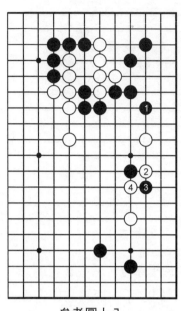

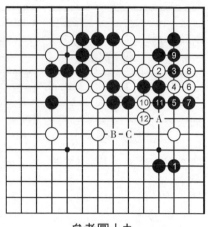

參考圖十九

參考圖十八

棋。

　　實戰43、45是應急的下法，守中帶攻，白46、48必須整備自身。黑51走A位，角部堅實，但是白40一子逃出後，黑棋變薄。實戰中黑51鎮是穩重厚實之手，封住白棋的出路，迫使白棋在裏面動手，至此，黑方局面顯得主動。

第三章
調和型格局

　　經過前兩章的學習，有的棋手也許會覺得像三連星、中國流佈局在現在的實戰中出現的概率也沒有想像中的那麼大，其實這種感覺是對的。前面旗幟鮮明的佈局在眾多棋手的對戰和研究中，已經累積了相當多的攻防套路，儘管它們還在不斷被挖掘，但畢竟有很熟悉的感覺，而棋手們對圍棋未知領域的探求和施加給對手更多壓力的思想，使得調和型佈局出現得最多，如二連星、星與小目、錯小目、向小目，等等。受棋手的風格、對局的臨機決斷、定石的研究和新手等因素影響，棋手們更加注重對棋局均衡感的把握。

第一節　二連星

　　星位的下法自中國古代座子制以來就一直存在，我們可以將參考圖一的對局近似看成黑白雙方各在兩個對角星位上著子。當然，由於座子制圍棋的勝負規則與現代圍棋不同，座子制是要還棋頭，即每一塊棋需要還一子給對方，故其佈局方式和內涵與今天相比迥然不同。相對後面我們要介紹的對角型佈局來講，古代對局雙方從一開始就竭力分割地域，形成犬牙交錯的戰鬥。這種情況下，星位因處於地勢平衡點

二連星

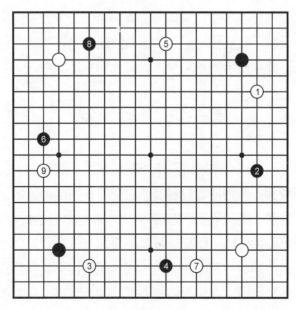

參考圖一

上，所以雙方不會輕易地點三三。

　　現代圍棋對星位的發揚光大可以吳清源、木谷實共同在1933年秋季打出新佈局旗幟為標誌，星位佈局以其一手佔據角部、進行快速佈局的思路開啟了現代佈局新天地。參考圖二中是「木谷・吳十番棋」第6局，執黑者為木谷實，執白者為吳清源，黑5是直觀上的兩邊同形佔中間的思路，白6是有特殊想法的分投，黑7同理，對局雙方都非常顧忌對方成大模樣，因此相互搶佔對方的要點。隨著現代圍棋規則的發展，黑棋貼目的增長也使得白棋不再如此急迫行棋。

參考圖二

　　在新佈局之前，由於受圍棋執黑者不貼目的規則影響，執白後走的棋手為了力爭打開局面，漸漸開發著手於星位、注重全局速度的佈局。在參考圖三的對局中，我們就可以感

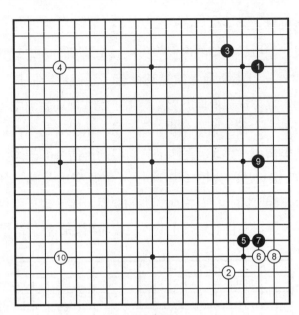

參考圖三

覺到執白者的心思和執黑者不慌不忙的樣子。

　　二連星的佈局特點是地勢的轉換靈活多變，構築勢力範圍的速度快，對全局性子力配合的要求比較突出。

例一　黑二連星對白二連星的格局

　　黑布下二連星，白棋也用二連星針鋒相對。

　　黑5先行掛角，白6小飛應，也可高一路應，如參考圖四。白8不按定石尖三三也是尋求局面的變化，而黑9引誘白方點角，結果右下雙方完成定石，黑厚實，白24拆邊略薄。隨後黑25跳起，一方面讓下方兩個角形成一塊大模樣配合，另一方面威脅白棋右下角兩子，白26補無奈。黑27守這一著從容，既可以下一手在28位拆，又可以瞄著邊上29位的打入。白44、46不敢深入黑大空，是因為還要顧慮

右側 20 至 34 六子
已被搜根而浮在空
中。黑 47 守回獲
利大。全局黑形勢
不錯。白 48 試圖
分開黑棋攻擊，但
棋形欠佳，被黑 49
位飛後，白 50 必
須要破壞黑眼位，
黑 51 靠斷犀利，
黑棋作戰有利。

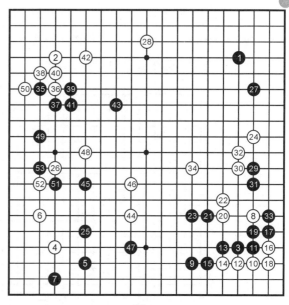

例一

見參考圖四，
白跳應，普通定石
是隨後白 1 尖在三
三守，但在黑 2 拆
後，白必須在 3 位
拆補，否則黑棋下
一手在 A 位逼過來
是急所。因此，白
如果選擇跳應，其
思路應當如參考圖
五所示。

參考圖四

見參考圖五，對於黑7，白脫先下於8位，是最近佈局研究的成果。白棋在左下輕盈脫先，將來留有A、B、C等點可選擇，變化較為豐富。

參考圖五

例二　針鋒相對的格局

白針對黑棋的二連星佈下向小目是一種策略。為什麼這樣說呢？這可以從以下進程瞭解一下。

普通黑棋都是高掛，白棋兩個角都托退，先取地，是慢慢消去二連星厚味的戰略。白16變化，如堅持走A位，則可見參考圖六，上下均處低位，以後進入中腹時，速度上將輸給黑，黑簡明主動。黑17，一手兼拆兩邊，所獲實地不能說很大，此形雙方均可。黑23連片。黑35貼下獲利

大，在侵入白地的
同時，下面黑走 A
位還可壓迫白左下
角。此局面可以說
是黑白勢均力敵。

見參考圖六，
黑棋有兩個三間跳
是有趣的走法。黑
不必擔心白得地。
因為白邊不過是兩
路地，上下相加僅
是四路地。而黑是
九路，四對九，得
失分明。對於這樣
的形勢，侵入也許
過遲。侵入的限
度，大約只能是 15
位附近。黑棋鎮，
步調一致地進行攻
擊。作為黑，不必
無理地殺白，只要
適當施以攻擊，便
能在別處獲利。

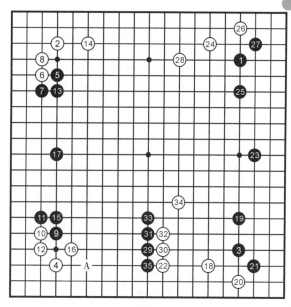

例二

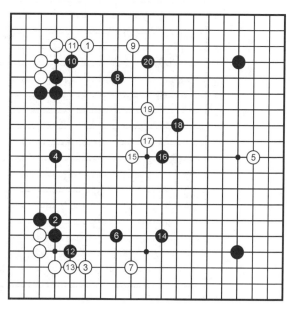

參考圖六

例三　地勢關係平衡

黑二連星可根據棋局進程情況考慮是否構成三連星，這樣下的意思有兩點：一是可以直接拆邊掛角；二是一旦在別處獲得先手，仍可回頭構成三連星。這也正說明二連星意在取地與模樣之間，比較靈活。

白12分投意在防止黑棋三連星連片，否則白也有這樣的下法：普通於14位逼住、瞄著12C位的打入。黑15靠入是變著，局部強手，普通在A位跳起是穩妥的下法。對於黑21的刺，白22立是誘著，正常的著法應該如參考圖七；而黑如果立即斷進去的話，則如參考圖八所示，黑不利。黑23跳是明智的下法，白棋於26位夾後還是要在28位接，非

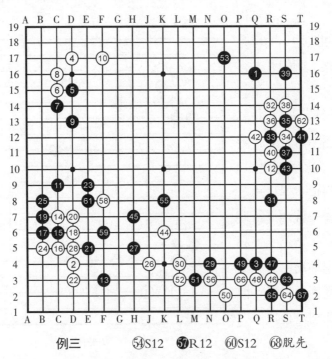

例三　　　54S12　　57R12　　60S12　　68脫先

常難受。至黑29、31開拆，黑棋步調較快。黑39的下法意
在保角空，讓白40、42封鎖，黑43渡回，與白爭劫。此劫
完全是黑輕白重，對黑無大的威脅。黑49在66位扳也是常
規的下法，但在這裏不好，見參考圖九、參考圖十。實戰中
黑49長是正確的下法，自身形狀厚實，並獲得先手。接下
來黑53先自補，站穩腳跟，再繼續爭劫。黑55飛鎮，走厚
中腹，不僅是絕好劫材，也逼白56位渡過。白58飛出尋
劫，黑59尖應不可省，若貿然將劫消解的話，將遭白棋襲
擊，如參考圖十所示。白66如於65左一路打吃，則見參考
圖十二，白不利。黑67吃掉白一子，全局取得優勢。

　　見參考圖七，白沖斷反擊，黑輕靈地跳，棄掉一子順勢
走邊，然後白棋整形。白雖然右面受損，但可在角上少補一
手。

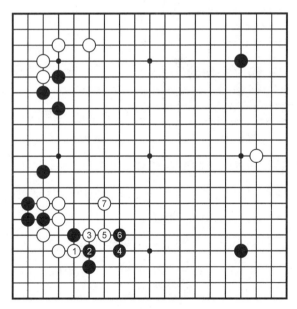

參考圖七

　　見參考圖八，白棋先手擋，再跨出棄掉三子形成轉換。這一結果白轉而得邊，黑只增加幾目地，明顯不利。

　　見參考圖九，白構成好形，黑不行。

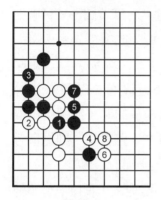

參考圖八

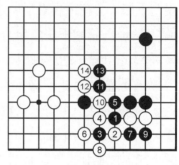

參考圖九

　　見參考圖十，黑棋扳、退普通，白10粘後，黑空裏生出A、B的弱點來，黑顯然不利。

　　見參考圖十一，黑如貿然將劫消解的話，白2橫沖嚴厲！白6跨斷黑棋，黑被動。

　　見參考圖十二，黑4挖是

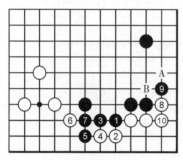

參考圖十

嚴厲之著！黑6先手打吃一下後，即可脫先。將來A、B是可供選擇的絕對先手，必要時C位扳也可考慮。白比實戰差一手棋，此變化明顯不如實戰。

　　見參考圖十三，此圖為右下角變化圖，白棋有1位立至5位長的對殺下法，但黑並不懼戰，黑6粘後，白7必補，黑8立下，白由於在角上已經投入兵力，故不能於10位斷，否則黑棄兩子可以再活角，則白實地損失太大，故白9

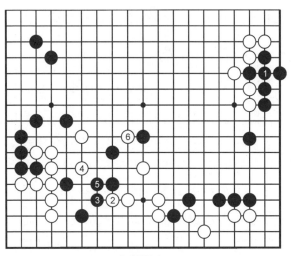

參考圖十一

參考圖十二　　　　　　參考圖十三

收氣，但黑10粘後，分開邊上四個白子不說，角上黑活力仍在，尚有A位以劫對殺的手段。

第二節　星與小目

　　星與小目的搭配，由於星位的發展方向具有兩個自由度，而小目的發展方向有主次之分，所以在勢力與實地上、

速度與厚重等方面具有一種平衡感，性質最為中性。

例一 攻守關係平衡

開局黑布下星與小目，在黑５守角後，白６分投是常識，正落在黑棋小目發展的主方向上，這就是所謂的「敵之要點即我之要點」。左上角黑面對白棋的三三採取尖沖是最常見的下法，實戰中白10拐不多見，因為行至14的定石白棋落了後手，一般如參考圖一所示，白可爭取先手。黑15是發展右下小目的攻逼方法，下一手如搶到18位，則形成兩翼張開的好形。白16拆二是安定後搶佔18位大場的簡明策略。24必然，否則黑擋住左邊形成大空。25是黑棋期望中的一手，至此，黑棋步調快速，全局配置舒展。26是全盤邊路最後的大場。黑27鎮，是棋局步向中腹的要點，一

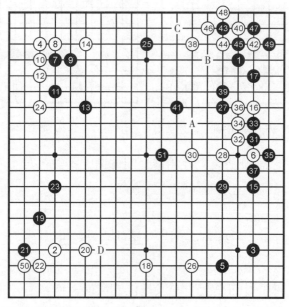

例一

邊逼迫白棋的拆二，一邊試圖鞏固上邊的模樣。31靠是獨特的攻擊手法，普通如參考圖二，也是搜根的意圖。行至黑37，黑在右邊取得了相當的實地，並達到了讓白棋浮起來的目的。白38如於39位扳則不利，黑可順勢於B位跳守邊路。實戰白38打入機敏，但黑也立即39位退回，繼續保持整體攻擊的姿態。40和41是各行其是。白42尖隨手，被黑果斷擋下，角部還是被黑棋取回。白50貪圖實利，但被黑51再鎮，展開嚴厲的攻擊，白棋頗為難下，全局黑主動。以後白棋在A位跳整形，經黑B和白C的交換後，黑於D位靠，製造新的戰機。

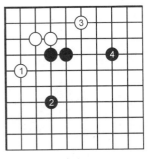

參考圖一

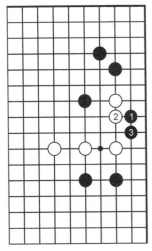

參考圖二

例二　小目單官守角的要領

　　本例與上例的不同在於右下角的小目和單關守法不同，棋的進程流向也大為不同。黑5的守法使得白14是個連片的要點，但主發展方向是下邊，所以黑7先掛角再11拆回。普通白12會直接於14位分投，實戰中白12是一種策略，如參考圖三所示。

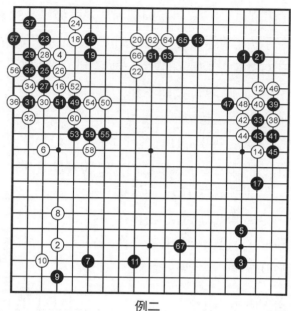

例二

見參考圖三，假如黑一間夾，白棋就進角完成普通定石，黑下一手Ａ、Ｂ等位置如何守比較困惑。

黑13大飛應是富有計謀的下法，把這一帶如何處理的難題交給白棋。白自然不肯如參考圖四那樣進行，於是白14也是苦心拆三回來。黑15掛角，與白16交換後再於17位逼過來是嚴厲的一手，如果白應，黑則要補左上角，因此白棋脫先反擊。黑如果不於17位逼而是直接補左上角，則如參考圖五，這是小目單關守角的形中最不願意讓對方走到的位置。

選擇某種開局套路，一定要事先掌握好該套路的性質與特徵，方能把握對局要點。

見參考圖四，由於黑是大飛應，白再如圖走１位飛和３位拆二的話，與黑當初在Ａ－Ｂ處應相比，黑顯然滿意。

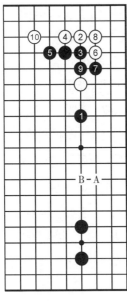

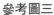

參考圖三

參考圖四

見參考圖五，如黑於左上角完成
定石，則讓白走到4位逼。若黑應，
則被白佔便宜，且白拆二已經緩解了
拆三的薄形，黑不舒服。

參考圖五

黑21本來按照普通思路是於22位鎮，一方面處理二子，一方面對20一子進行威脅，但這種下法不是必然的一手。實戰中黑棋就把針對右邊白棋拆三的薄味作為局面焦點，一邊柴釘補角，一邊繼續擠壓白棋的轉身空間。

而對於白棋22位的跳起，黑棋已經想好了點三三棄子轉身的應對。行至白32連扳時，黑貫徹右邊作戰的意圖，於33位打入，左上角只要活出一塊，在脫先兩手的情況下也可以接受。黑39正確。黑47也可以在48位斷，實戰中刺是為了將來進行整體攻擊。49是要佔便宜，白反擊至60打時，黑保留逃出二子的下法，先手在上邊定型後搶到67的大場，由此黑以右下單關守角為中心，兩翼展開，實空領先，對全局有利。

例三　小目小飛守角的特質

本局黑5不是立即於29位小飛守角，而是先高掛左上角，實戰中形成大雪崩定石一型，黑獲得先手後回守小目。小飛與上一例單關守角的重大區別在於右方黑棋連片還是白方分投都不是最急的地方。白30就是應在小目的主發展方向上，與4位一子的間隔顯得過寬，是以壓縮小目的開拆為主要目的的。

對此，黑於31掛是必然的選擇。黑即使37位跳應，仍然與30位一子的配合嫌寬，並且黑再於34位回拆，白在左側顯得行棋無趣。

實戰中白32一間夾位置偏低，黑33壓退後於37位反夾，行棋至59，黑輕鬆在白棋範圍內構成好形。右上黑55、61堅實，白棋60、62在右側的高拆二對黑影響不大，

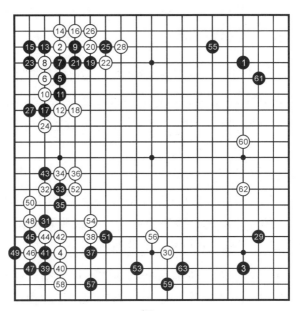

例三

黑63尖完成與右下小目的連片，實利足以與白棋對抗，將經營中腹的難題交給白棋解答。

見參考圖六，白1如果選擇先於A、C、D分投，下一手即使走到B位拆，對小目的角影響仍小，並且不是走在局面的主戰場上。如此圖守角，則黑2寬拆過來正合心意。

參考圖六

例四　小林流的威力

黑1至7的下法，被稱為小林流，是日本棋手小林光一常用的佈局套路，意在先取得小目主發展方向上的勢力。對於星與小目間的關係，則要看對手是分投還是掛角來靈活對待。

本局白棋在8位掛星位角，黑自然以小目為背景進行夾擊。從子力上來看，這一帶黑總能保持子力上的優勢和有效配合。白10雙飛燕本是轉身的下法，但實戰中14托與10的戰略意圖相左，讓黑9的下法更見力量。

白14如參考圖七所示為正常進行。實戰中白棋為在局部反擊黑棋的19位尖沖，於20位鎮補厚的下法很不實惠，讓黑21飛起，與右邊的陣勢遙相呼應。白22是強硬追究黑

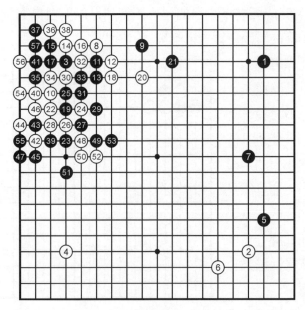

例四

棋棋形的下法，但24夾之後的下法成效不理想。被黑39擋下後，局部形成兩手劫，黑輕白重。行至52位長，黑棋不僅右方模樣良好，局部對殺也可以適時取捨，局面優勢明顯。

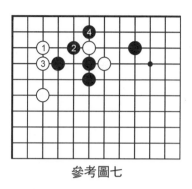

參考圖七

第三節　錯小目

對於喜歡實利主義的棋手來說，錯小目開局是非常不錯的選擇。此開局堅實，發展主次線路很清晰，地勢的取捨更顯得細膩多變，但步子稍慢。

例一　方向上的應對

本局黑以錯小目開局，白棋應以對小目，局面頗為典型、有趣。按佈局原則，對局雙方都不願意對手雙締角，故白6在右下角掛一手，再8位單關守一角；同理，黑9必然高掛左下角小目。白6脫先也有自身的準備，就是利用左上角白子形成征子有利的條件，可以在黑21封的時候於22位挖，這也是全局思維的一個關鍵技術。左下角白棋堅實取地，黑就順其道成勢，雙方無不滿。白右下在脫先一手的情況下順利取角，亦是當初白6脫先的後續手段。黑29擴張勢力是急所，與右邊形成的勢力相呼應。34亦是大場，此刻，黑棋在右上角小目的主發展方向上已經有右下角的外勢相呼應，自然選擇35位的次發展方向，下一手準備於58位

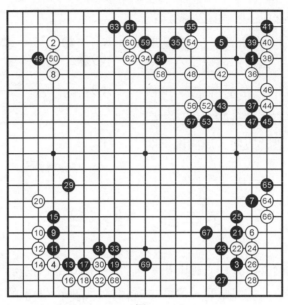

例一

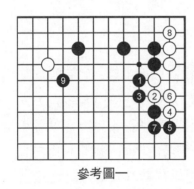

參考圖一

飛起，建立龐大的模樣。白必須第一時間打散右邊的黑棋陣勢。實戰中白36靠是想便宜一手後再於47位拆二求安定，黑37是利用下方勢力拆兼夾的好手。行至66，黑棋在上邊取得實空，在下邊自然形成大模樣。黑67厚實補斷，避免白棋再次利用征子有利的條件在這裏破壞。其中黑41可如參考圖一扳，轉入全局一體的大模樣作戰。

例二　擴張的幅度

一盤棋隨著棋子的增加，子力的配置是序盤不變的主

例二

題，尤其是勢力擴張的幅度把握。本局黑以右上角的守角為勢力原點，由對右下白6的夾擊和左上角21的反擊，在棋盤的右上四分之一範圍內構建了擴張勢力。其中黑27加強邊路控制，如在28位附近開拆，則對左下小目無

參考圖二

關痛癢。由此也可以看出，以實利為主線路的佈局，根據定石的選擇和子力配置的構思，也可以形成大模樣作戰。左下一帶的攻防中，黑49是妙手，從而順利打破白棋左下一帶的實地。白如51位擋，則見參考圖二，黑更為有利。59於

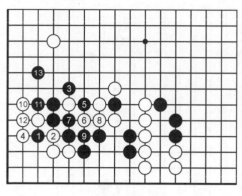

參考圖三

60位扳更緊湊，詳見參考圖三。

白如1位擋，黑2以下至14沖出；白如A位打吃一子，則黑有B位拐出的手段，攻守將發生逆轉。

第四節　向小目

向小目的下法歷史悠久，可以明確限定對手的行棋方向，且自身在小目的主方向上展開。如何攻擊對方的掛角以及如何控制棋的流向，是圍棋中兩大關鍵課題，掌握的難度很高。

例　主導激烈的戰鬥

白6掛左上角時，黑7採用夾攻手段。這一手不僅起到了威脅白6一子的作用，而且可以擴張右上及上邊黑棋的地域。15是行棋的調子，誘白黑路壓。白當然不肯，於16飛，17是本手，結果黑棋在左邊獲得了實地，白16、18向中央出了頭。由於本局右上角是黑的無憂角，使得20位一帶成為兩翼張開的絕好點，白棋當然要搶佔。黑23大跳是輕靈的一手，有緩和白棋夾擊的意味。右下一帶白棋子力佔優，因此選擇定石是十分重要的，黑棋主要應考慮降低白20一子的效率，否則就容易按對方的意圖行棋。白24小跳

是有預謀的一手，若黑在參考圖的1、3位行棋，白棋將採用4、6、8位分斷作戰的激烈下法，這是走白▲時的預定手段，因此黑25托角，防止白棋的反擊手段。行至29，這一進程中雙方形勢大致相當，白棋斷開黑一子，使中央變厚；黑棋先手佔領了右下角，爭得了29位的好點，因此雙方均可滿意。

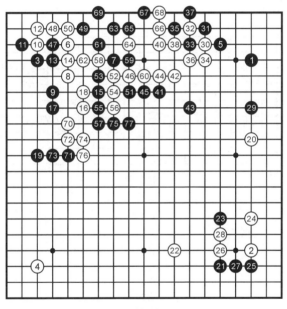

圖例

由於白棋中央成為厚勢，當然要考慮在上邊打入。此時若轉向其他方向行棋，黑棋必然搶佔61位要點，威脅左上白棋，同時伺機擴張模樣。一旦形成那樣的局面，白棋就難於侵消了。白30是試應手的手筋。黑41、43採取大規模攻擊的方針，力爭在攻擊白棋的過程中掌握局面的主動權。黑47、49先手交換後再於51位壓，充分可戰。白54、56沖和

58斷已勢在必行，不論以後將形成什麼結果，現在也只能這樣下。如果58改走59位拐，被黑棋在61位虎，白棋幾乎無法繼續下去了。

實戰中黑61、63在上邊做活，逼迫左邊白棋謀活。黑71關是攻擊的急所。在白74、76位很委屈地逃生的過程中，黑75、77再一次將白棋上邊一塊包圍起來，發動新一輪的攻擊。

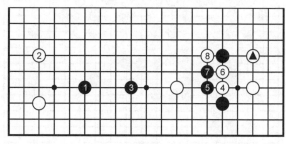

參考圖

第四章
對角型佈局

　　對角型佈局對棋手的計算、大局觀等綜合能力要求很高。隨著棋局的進展，局部與全盤的關係越來越難以控制，有時局部看起來不錯的棋，從全局來講，卻未必是好棋。地與勢的關係也十分微妙，棋子的取捨容易發生轉換。技巧型棋手一般會對複雜戰鬥有信心，且對細棋官子功夫有底氣，故比較喜歡對角型開局。

例一　局部與全局的關係

　　白2小目的下法讓黑棋能選擇黑3向小目形成對角型的格局，相對小目時總以先掛過去的一方為有利。黑5高掛是避免平淡的一種高級下法，普通下法如參考圖一所示。

　　見參考圖一，本圖的進程較常見。左邊黑好，但黑模樣的發展過於集中在左邊，從方向上來講，總體上不如白的有利。這是特別需要注意的地方。

　　黑7亦是十分重要的一點，普通少一路拆，則左下角的變化如參考圖二所示，黑不滿意。可見，邊路的子力部署由於全局的流向和角部差異，本質上有很大的不同。

　　見參考圖二，黑3少拆一路，則白可悠然於4位掛。為保持發展方向，黑5向右飛起，以下白托角至10位拆，過於

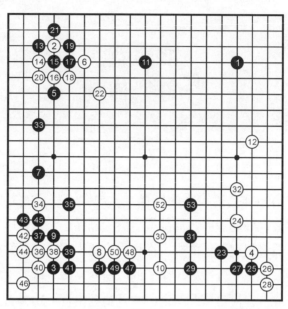

例一

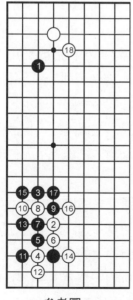

參考圖一

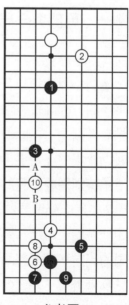

參考圖二

輕鬆地破壞了黑的陣式。如黑3在A位，則白10只能拆到B位，差異十分明顯。

因此，白8從小目主發展方向上掛過來就有了必然性。白10的道理與黑7大拆相同，牽制黑棋侵入右下角，使全局平衡。黑11不搶右邊大場而於上方開拆，是有預謀的構思，如白補角，則黑再佔右邊。白12搶，對此，黑13靠入三三是既定方針。至白22，是一型。白22飛補是好形。白如虎，黑跳過，白雖然得先手，但下一手並無急處，左邊黑已先佔了7位。黑23至29是常型。黑29拆，稍窄，但緣於周圍是白勢，從「行情」上講，只能如此。黑33是積極下法，意在整體威脅上方白棋，並牽制左下方白的打入味道。當白34仍然打入時，黑35才是正確的應對，否則如參考圖三、四、五所示，黑33的思想反而被自行消滅。

見參考圖三，黑1靠壓是最普通的下法，但這是完全不顧周圍情況的下法。白簡單應對至白6，黑地變白地，黑不能這樣軟弱，故需強硬地應對。

見參考圖四，黑1小尖更鬆，白棋在角上點，黑要大吃的話，白棋可利用6位沖和二路托退的手段，再於12位虎，順利做活，黑同樣不能接受。

見參考圖五，前圖若黑3阻擋白棋的托回，則白4沖一下，使黑外圍出現斷點，在二路扳接後於12位一斷，黑危險。這個變化表明，如果黑1一子落在A位，白棋就沒

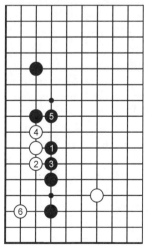

參考圖三

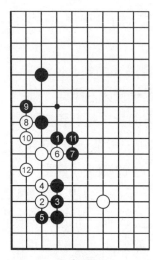

參考圖四

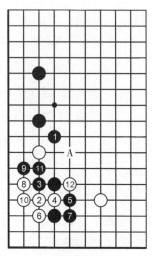

參考圖五

有斷了。計算到這裏，黑的應對就有了明確的著點。

實戰中35飛鎮才是攻防的要點。白36至46活到角部，

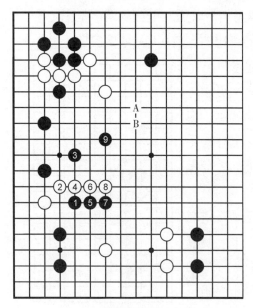

參考圖六

亦是正確的選擇。黑爭取到先手。白36如正面作戰，可見參考圖六，正是黑的意圖，至黑9，白三塊棋均呈不安定的狀態。對左上角的白棋，黑佔據A、B一線即形成大包圍。

黑47爭得先手，利用角部形成的厚勢打入，逼迫白棋整體向中央出逃。黑53，不緊不慢地追擊。全局局面

對黑有利，白棋像樣的實地僅右下一處。

例二　蔓延全盤的戰鬥

白6是不讓黑棋有兩個締角，黑7必然。白二間高夾時，黑當然正面應戰跳出。白10靠斷，雙方在右下角一開始就擺出戰鬥的姿態。至黑17是常見的定石，白18面臨選擇，有如參考圖七的下法。

見參考圖七，白可以拐吃，黑2扳住，白3大飛起來，雙方各構築一方模樣，但黑棋與上方小目的配合間距效率變高。白有所不肯。

實戰中18跳出，擴大戰爭事態。19是定石化的手筋。25如枷吃中央14、16二子則緩，雖然很厚實，但白可向著右上小目方向開拆，白兩

例二

參考圖七

邊都走到，黑厚味不發揮，故25緊緊逼住。

白26是對局時的氣合，黑既然不吃，白就拉出來作戰。但此局面下，白有更好的構思，如參考圖八所示。

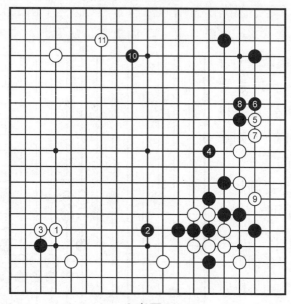

參考圖八

見參考圖八，白可先1位飛壓，黑如果在3位爬，則白交換兩手後，再接著如實戰壓出來，黑不好，因此黑2會反擊。白於3位擋下，控制左下角，當黑4飛攻右邊的白棋時，如參考圖八簡明地處理好。黑10拆時，白亦能於11位守角兼壓縮黑棋，如此形成逼迫黑棋圍一方空的難題，白棋構思成功。

實戰中雙方在中央爭相出頭，42是防止黑棋左右聯絡的必要一著。行至黑51，自右下角開啟的戰事已經延伸到了左邊和上邊，但中盤激戰卻只是剛剛拉開帷幕，每走一步都需要大量的計算和判斷，成為難度很高的一局棋。

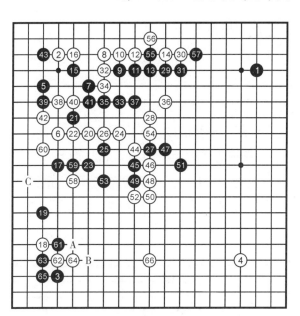

例三

例三　強硬與柔軟的結合

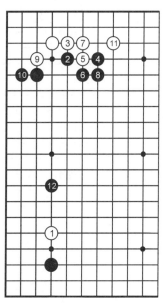

參考圖九

白6是白棋走2位小目時的
預定夾擊方案。如果白6走61位
高掛，是不願意黑棋形成如參考
圖九的理想形。

見參考圖九，黑有2位飛壓
再4位跳的取勢下法，由於棋盤
右上角是黑棋的小目，白不肯走
12回拆，讓黑於7位右一路擋住
封角，因此黑12可以獲得拆兼
夾的絕好點。實戰中白6的意圖
就是先出招，根據左上角的發展

變化再決定如何掛左下角的小目。

黑9是力戰棋手的強勁手法，也是對角型開局的一種策略。此時白如於32位直接沖斷應戰，則如參考圖十所示。

見參考圖十，行至黑10跳，雙方展開戰鬥。看周圍的情況，這個形狀一般是能成立，但是本局中，左下、右上均為⚫黑子，這一戰鬥肯定是對黑有利；而且左上白形狀還不完整，白脫先，黑F托三三是嚴厲之著。局部而言，白只有白A、黑B、白C、黑D、白E地進行，黑還是先手，這樣戰鬥，白大為不利。

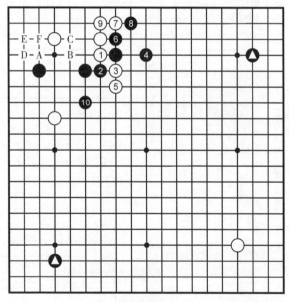

參考圖十

實戰中白取地，黑行至15尖，把外勢的味道弄好，然後黑17一心一意攻擊。白18先掛，是問黑應手的柔軟性下法。黑19不直接圍吃白6一子，是為了防止白棋在黑19位

拆二及左上角尖三三後兩邊棄子利用，使黑吃到的實地變小，其意圖是逼白棋跑出，再做整體攻擊，這是攻擊型棋手愛用的戰略。白20強硬跳出乃必然之手，既然黑棋挑戰，就沒有回旋的餘地，再被吃就虧大了。

　　以下黑棋猛力強攻，白棋守中伺機反撲也是防守的要訣。行到白60，大塊安定並搶到52位的拐頭要點，這是白棋可以接受的局面。同時，白60也使當初掛角受攻的18一子變輕，如實戰中62挖轉身後，黑如果在A壓，白就在B退，左下還有C飛，黑在左下圍不出大空。如此，局面仍然保持紛繁複雜、不相上下的狀況。

第五章
創意型佈局

創意型佈局又稱為奇形佈局。從圍棋規則上來講，現代圍棋起手並無一定之著，彼此配合也都各有心得體會。在之前我們深入理解的佈局套路之外，還有很多因對局心態、對局時限、實戰探索、個人風格等因素導致棋局進入未知領域或者對主導者有利的情形。創意型佈局的棋子佈置看起來似乎有些違背常理，但其中的思考和判斷還是根據基本理論原則的，只不過在進程上更隱秘、更多變一些。

例一　耳目一新的複合佈局

這是職業高手的實戰對局。本局黑前三手就佔了一個右上的小目，一個右下的星位，一個左下的高目。顯然，相比我們熟悉的秀策流佈局來講，本棋局的演化更加複雜。

白4不佔右下空角而於右上掛，也給這個佈局的產生創造了機會。白6的掛角普通，黑7當然貫徹高目壓迫取勢的原則。白8不在左下繼續是要力爭主動，大飛的棋形讓變化更為豐富。

黑9不於左下定型而是先拆過來為正應，寬度由於有左下實戰的定型而顯得合理，若先動手左下，白有可能從輕處理角上而爭邊路的大場。注意：11尖頂是不讓白棋轉身的

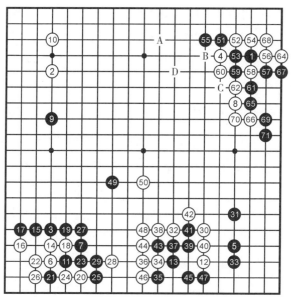

例一　　　　　　　63R15

緊棋，否則白有參考圖一的下法。

　　見參考圖一，黑如1位飛，則白2二路潛入，以下行到白6，不僅左下黑子效率低，且上邊原來開拆的⬤一子也變得毫無意義。

　　實戰中左下角黑棋如願以償地形成了輻射上邊和右邊的厚勢，右邊當初試應手的白12已經不能再點三三轉身，否則黑模樣愈發壯大。黑33是急所，以左邊的厚勢為依託，攻擊兼圍地。黑49選點刁鑽，一方面威脅著要斷右下的白棋，一方面擴張左邊模樣。白50是必須應的一手，隨

參考圖一

後黑開始應對右上角白棋的大飛。白51內扳是預定的下法，不能輕易讓黑棋取地。受左邊是白棋單官角的影響，黑55長是正應，如硬扳68位的二子出頭，則有參考圖二之變，黑反而中計。

見參考圖二，黑如1位扳，則以下行至28，白順利實現將黑棋分開進行纏繞攻擊的目標，並逐漸影響左邊黑棋的模樣。對這一點黑棋必須要有良好的計算和局勢判斷。

黑57是局部強手，對此，白58反打欲包吃黑棋是正應，如隨手68位粘，則黑有如參考圖三所示的構想圖。

見參考圖三，白1粘是無謀的下法，黑2再打吃，然後6位先手長到，棋形堅實有力，再於8位開拆。在白棋左右

參考圖二

響應的空間能如此輕鬆地取得絕佳配置，白棋無論如何都不能接受。

行至71長出的變化為雙方必然，黑棋安全活出，上方51、55兩子可輕鬆處理，當白棋A位逼過來時，黑B、白C，然後D位輕巧飛出，並準備反攻白棋，全局黑佔優勢。本局黑成功的原因在於能夠充分發揮不同子力位置的特性，在地勢轉換上意圖明晰，顯示出序盤作戰的深厚功力。

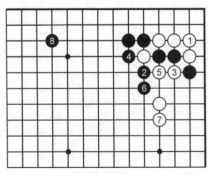

參考圖三

例二　天元之戰

起手天元，一般來講有兩個目的，一是準備走模仿棋，二是先行創造征子有利的條件。本局是執黑一方為破壞對手下模仿棋而臨場所做的選擇。如何對付模仿棋，也是一個比較頭疼的課題，這在後面的章節會細講。

例二

白8掛右下角的下法可以考慮天元一子的存在，另行選擇分投。黑9夾是可以想像的下一手，一定成為激戰。由於天元有黑子呼應，白棋主動挑起激戰應當不利。白10尖是早日安定的下法，但簡單安定，恐怕天元一子無從發揮效率，而以黑11肩飛。白12以下黑23壓，制住中央。23也可有參考圖四的變化，但實戰更為厚實。白24尖，遠程牽制

即將築成的中央黑棋模樣。

見參考圖四，黑1以下至9圍下邊空，也很有力，看棋手喜好而定。

活用天元之子不簡單，要有高超的技術。實戰黑25

參考圖四

拆，構成箱形陣式。當26拆兼夾時，黑27以下至35雖然獲取實利，但是白36補斷之形態較佳，厚勢對中央作戰影響大，故可以趁白棋寬夾之機，轉而配合天元經營下邊，直接走37位。當38掛時，黑39飛鎮是呼應中央的下法，棋局進入中盤階段。整體來看，黑棋的序盤思路很連貫，地勢和厚薄關係的處理也堪稱典範。

例三　高空作業

這樣也可以？黑1這手棋好像完全違背了序盤規律，一開始就從六路中央行棋。單從這手棋而言，在現代佈局興起時期，不少職業棋手都進行過嘗試。

實戰中白2不為所動，是一種對局的心態。黑3繼續從角的外圍進行擴張。白4的下法是一種制衡，如果黑棋立即從內部掛，黑棋的高低配合就會發生衝突，這正是白棋所希望的。黑5就像是慣性動作。白6的掛是不想完全取角，而是照顧邊路發展。白10拐也是這個思路，否則如二路扳的話，詳見參考圖五和六，白均不利。

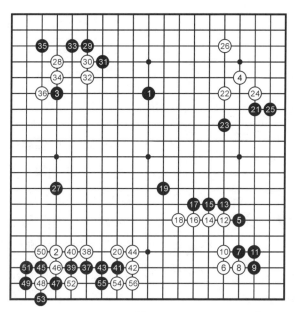

例三

見參考圖五，白1扳時，黑2連扳，如3位斷打進行反擊，至黑10拐，白實地損失過大，如白3於4位打，則如參考圖六所示。

見參考圖六，黑可以4位跳取勢，與上方遙相呼應，白失大局。

黑13緊湊，如退，則被白佔便宜。19飛是天王山的一點，如直接搶佔21位的要點，則白拐過來，黑右邊的斷點問題就突出了。白20應當在右邊行棋，如參考圖七所示。

參考圖五

參考圖六

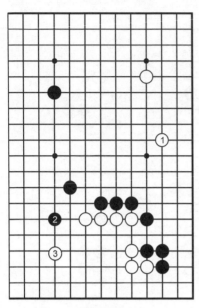

參考圖七

見參考圖七，白佔右邊大場，削弱黑棋的厚勢，下邊黑即使2位飛，白3應一手也無不利之處。

黑23、25如願取地，且使當初扳的斷點味道徹底消失，一舉兩得。然後走到27位的大場，在左邊及中央一帶構成箱形陣式，白要侵消也頗有難度。對於白28佔星位，黑並非一味圍中央，而是低掛反夾。行至36，黑先手取得邊角的實利，再37位打入，至56，黑已經取得三個邊角的實空，白取得的厚勢由於19、27兩子的存在，已經事先處於侵消的位置。37不能直接點三三，否則如參考圖八所示，黑不利。

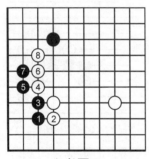

參考圖八

見參考圖八，黑直接點角，白2擋的方向正確。行至白8，黑在左邊呈裂形，且白地豐厚。

本局黑棋一開始棋行中腹，在右邊漂亮取得實空後，酌情侵分邊角，將棋子效率發揮到最大。可見，只有洞察子力關係，才能臨機變化。

第二篇
序盤戰略思維

　　圍棋是棋子在棋盤上為生存而進行的戰鬥。取地圍空固然重要，但沒有未經過有目的性的構思而直接獲得實地的勝利。在全盤戰鬥中，各種機會一閃即逝，需要理解輕重緩急的道理，加強對獲利和行棋節奏的把握。總之，全局戰略思維能力的提高，除了解析繁複眾多的戰例、在實戰中勤於實踐之外，別無他法。

　　本章將就影響序盤戰略思維的各個要點分別舉出經典案例，以幫助棋友細細體會，繼而能夠在序盤構思時予以融會貫通，最終為養成良好的大局觀而打下堅實的基礎。

第一章
子力的配置

　　序盤階段，我們在之前對佈局套路的深入理解時已經有很多感受，棋子在棋盤上的位置和彼此之間的關係最終體現在效率方面，那麼在序盤構思時，就必須綜合考慮棋子的距離、高低搭配、下一手位置以及應對侵消的方案，等等。

　　好的配置不僅讓對手感到為難，也為攻防的力量提供爆發的機會。

例一　由角向邊的思考

1譜

　　如1譜圖所示，黑棋形成了標準的秀策流佈局，黑7托看起來似乎是非常普通的應對，但是要問一下為什麼會下出此手，恐怕反而不好回答。我們的研究就從這裏開始。

　　見參考圖一，黑1的小尖，就是所謂的「秀策的小尖」，當然此著後也就形成了另一局棋。白2托角後，黑棋怎麼下，就必須立即作出決斷。不過，黑1的小尖固然堅實，但也有步調稍緩的感覺。尤其是現代棋戰中黑棋需要大貼目，邊路已經發生了新的變化，如參考圖二所示。

　　見參考圖二，比如黑1先在上方夾擊，完成向下方延伸

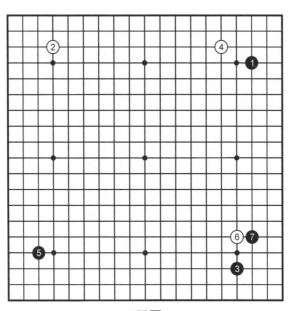

1譜圖

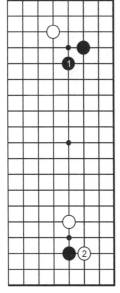

參考圖一

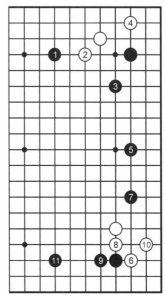

參考圖二

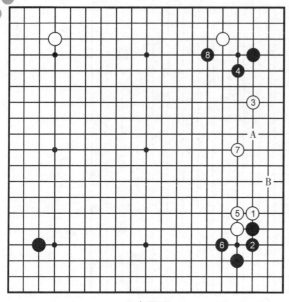

參考圖三

的定石,當白6靠三三時,黑7繼續反夾。行至11,看起來雙方堂堂正正,只是白棋上下都已經安定且堅實,黑棋右邊即使走了四手,還是略顯薄味。

見參考圖三,對於黑棋的托,白於本圖1位扳亦是一種下法,透過3與4的交換,至白7,在右邊構成一個陣式。對於此變,黑棋當然有所準備,一是黑6小尖,與左下角小目的方向配合,而不是低一路跳;二是黑8飛壓,壓迫上方白棋。對於右邊的白棋,黑還是利用A、B處味道,存在種種侵分手段。

2譜

白8頂、10扳是眾所周知的「雪崩型」,也是白棋要把勢力向下延伸的走法。是走小雪崩還是走大雪崩,其選擇權在黑方。黑11扳頭,選擇了「小雪崩」的變化。

此時走大雪崩好還是小雪崩好,是很難判斷的。當然,實戰中選擇了小雪崩,就必須注意其中的征子關係。如果這裏黑欲走大雪崩的話,則有參考圖四的變化。

2譜圖

見參考圖四，
黑走黑1的長，即
可以形成大雪崩。
白如馬上在四路
壓，當然就變成大
雪崩。但本圖中白
棋有2位飛壓的手
段，黑應有充分的
心理準備。黑9、
11連扳是必須的反
擊。白22拆邊，
黑23讓右下白三
子變成因貼上厚勢

參考圖四

參考圖五

而失去活力的廢子。白24守時，全盤白有一塊大空模樣，黑擁有右邊的實空和下邊的發展，也是完全可戰的一盤棋。

見參考圖五，小雪崩變化中必須注意征子關係。如果左上角的白小目是處於本圖位置，那麼黑在右下就不能走小雪崩。即黑1曲時，白2的長是成立的，黑3如硬爬，被白4切斷，黑形則崩潰。黑5、7征吃時，白左上一子正好形成引征，故白8可逃出。

3譜

實戰中黑棋選擇了小雪崩定石，雙方都得到了厚味。至此，定石結束，此型形成了今後作戰的基本路線。現在輪黑走棋，盤面留下A、B、C三個要點，可以說到了佈局的分歧點。初看起來都是想走的地方，但究竟哪一個才是局面的關鍵，需要仔細分析。這是根據選點而決定一局棋「骨骼」的重要時刻。當然，選擇著點，必須根據右下角的情況，考慮各種下法。

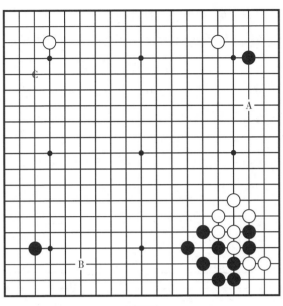

3 譜圖

構思一　大模樣

　　見參考圖六，首
先要考慮的是黑1的
大飛守角。這是以右
下的厚味為背景而構
築下邊大模樣的構
思。也就是說，以下
邊的大模樣來一爭勝
負。但這樣走必須注
意白2緊逼的嚴厲攻
擊。因此，黑1如想
守角，進行大模樣作
戰，不事先對白2的

參考圖六

攻擊做好充分準備，就是衝動的行為。

見參考圖七，對白1的夾，黑2以靠向中央出頭是可以考慮的下法之一。白7的小尖是常型。還有，黑10的靠也是常用的手筋，以下至白13止，作為棋的進程是沒有問題的，但白在右邊構築好模樣。一方如擴張模樣，勢必會讓對方也擴張模樣，這就是棋理。

見參考圖八，黑1、3的變化也有，白4當然粘上，否則這裏被黑切斷，黑就完全安定了。黑5如跳，則白6追逼。以下大致到白10，都是可以預料的。本圖黑比前圖更不利。之後，黑如果在A位尖頂，則讓白棋兩邊都走到了。

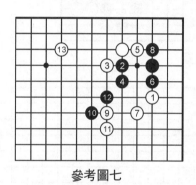

參考圖七　　　　　　參考圖八

構想二　搶大場

見參考圖九，黑1如掛角，是大場，但白2仍然會夾擊。由此可見，右上角是當前局面的焦點。

構想三　先急所後大場

由於前兩個構想都受限於右上角黑棋脫先被白夾擊後的不滿意結果，所以黑必須要在右上角補棋，如參考圖十拆二，這樣不僅安定自身，也削弱了白棋右下角的厚味。

白2掛角乃必須之著，是比在3位守角更大的大場。接

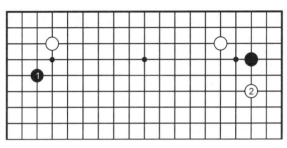

參考圖九

著，黑棋掛左上角。當白4夾擊時，黑回過頭來先攻擊白2一子，是利用右下厚勢的下法。

白6、8的靠退是企圖讓黑在10位粘、再從9位方向反夾過來的想法。黑9拆二，再次佔據邊路要點，策應15尖沖的出動，同時能夠23位點，對白棋進行整體攻擊。17、21

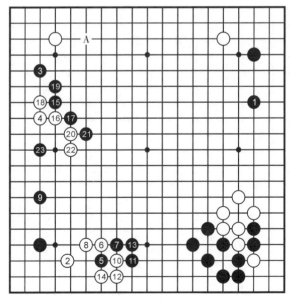

參考圖十

連扳是強手，白棋很苦。這也是黑棋肯在下邊作出些犧牲而走黑９的原因。此後，黑又有了從Ａ位反夾左上角小目的攻擊好點。形成此局面，可以說黑在邊路上透過流暢的子力配置，取得了全盤的主導權。

例二　內在的影響力

1. 步步為營

實戰是白棋應對小林流的一型，右下白８大飛掛角，黑９、11兩邊逼住，並於15、17兩個位置分別守邊，無不滿意。黑23拆到上邊大場，白24下在Ａ位拆二是急所，下一手可入侵右上模樣。

實戰24打入下邊是當初22跳下的後續手段，但時機過

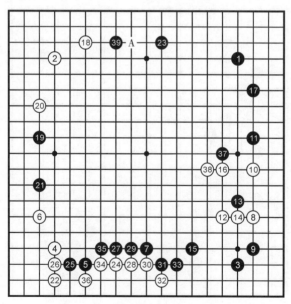

例二

早，黑簡明處理後，37碰是先手便宜，也是讓對手厚上加厚的好棋。這種棋雖然不能明顯有利於以後的作戰，但它的存在是可以由運用獲得價值的。黑搶得先手於39位拆二，一是步步為營地擴張自己的模樣，白棋如何破壞頗感為難；二是準備侵分白左上角，同時在應對白棋右上一帶的打入上也帶來新的思路。

2. 天羅地網

見參考圖十一，白40再托角侵入已經不合時宜，應考慮淺削黑空。由於黑棋兩子位置的存在，使黑棋在角上的應法更加趨於強硬，首先是45位長而不是粘，白棋無法於47夾到騰挪的便宜，白只有46位拐交換掉。但當白50長時，黑已決心利用周邊的子力殺棋，於51位挖破其眼位，52沖時黑53退，堅決。白出路狹窄。黑57彎三角，左邊黑棋一子大放光彩。

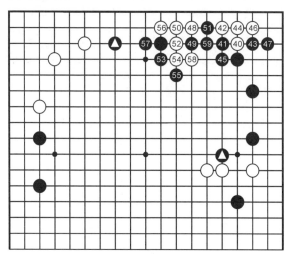

參考圖十一

3. 全面封鎖

見參考圖十二，白60拐時，黑61連扳。行到75，當初黑棋靠的◬一子也發揮了聯絡的作用。至此，黑完成封鎖，外圍棋形嚴整，白已經無路可逃，最終白打入的棋子全軍覆沒。

由此例可以看出，子力的配置不僅僅在於模樣的結構上，更在於如何運用子力給對手造成最大的殺傷力。

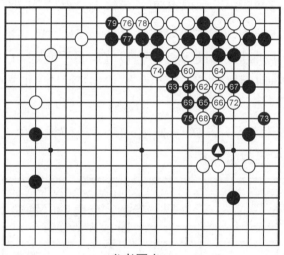

參考圖十二

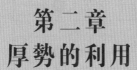

第二章
厚勢的利用

例一　強行打入

　　這是高手的實戰對局。白在下邊一帶形成厚勢，下一手白方的選點無疑在右上一帶。怎樣下才能使厚勢發揮威力呢？

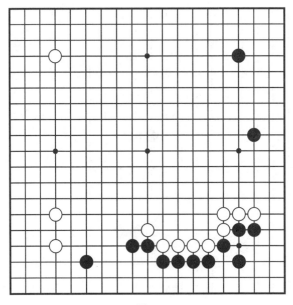

例一

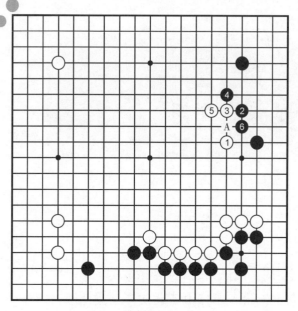

參考圖一

參考圖二

見參考圖一，白1鎮，是許多愛好者的第一感，但結果又如何呢？

以下黑2飛應，白若3、5繼續擴張模樣，黑即4扳、6長。這樣黑在右上角已獲得不少實空，而白方仍需防備黑在A位沖斷。由於白利用厚勢圍空，這樣明顯違反棋理。

見參考圖二，白方充分利用厚勢在1位打入，是此時的正確下法。

對此，黑若於3位關，白即於2位鎮，黑●一子頓時陷入苦境，因此黑2關起是必然之著。以下白3反夾再5位刺，是行棋的先後次序。至9

尖後，黑三子完全靠近白下方厚勢中，處於被攻狀態，白自然掌握了局面的主動權，厚勢便充分發揮了應有的作用。

見參考圖三，白如選擇本圖1位低掛打入，經黑2壓、4斷後，以下至22是雙方必然的應對。白方雖然獲得角地，但黑方在構成厚勢的同時，使白右下厚勢完全失去了應有的作用，這是於白方不利的結果。

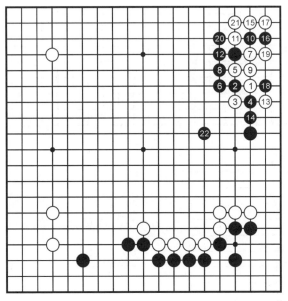

參考圖三

例二　搜根逆襲

大家都知道厚勢最大的利用價值在於攻擊而不是單純的圍空，在彼弱我強的場合，搜根逆襲的方法更具殺傷力。本局白方獲取的實利頗多，棋形也較完整，但左上方白棋還較為散亂，這是黑棋的主要作戰地點，黑棋要想打開局面，必

例二

參考圖四

須發揮自己的優勢子力來做文章。值得注意的是，厚勢用來強襲時，自身也要無後顧之憂才行。

1. 準備工作

見參考圖四，黑1單提一子，初看走得小了，不是緊要之處，但這著似小實大，因為棋理云「勞逸相關少亦圖」，何況黑提了一子，自身基本活淨，還伏有A位打入，對下邊白子產生威脅。白2補是必然，黑3以下繼續強化勢力，看起來幫白成空了，但一來白成空有

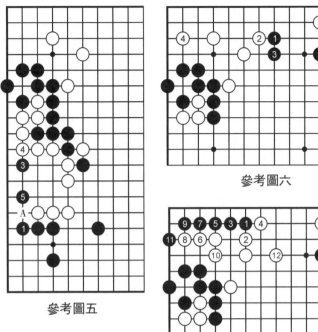

參考圖五

參考圖六

參考圖七

限，二來左下角黑有先
手，如參考圖五所示。

　　見參考圖五，黑1
立先手，白2如果脫先，黑3、5嚴厲，不僅破空，還使白失
去足夠的眼位。白2如擋，則黑角已經先手得到加強。

2. 奇襲

　　在準備工作做完後，黑如何在左上角行動呢？普通下法
如參考圖六、七所示。

　　見參考圖六，黑1掛是普通著法，在此局面下更顯得平
庸，白棋只要簡單地2位頂後於4位跳下，就立即安定了，
棋形也完整。黑失敗。

　　見參考圖七，黑1二路漏似乎可行，但白2頂是形的要

點，黑3如果於4位退，則白3位虎，黑無以為繼。黑3向角
上長，白4扳後，黑只能二路爬救活，而白10、12棋形穩
正，黑無法再圖謀有效的攻擊。

正所謂「敵之要點即我之要點」，參考圖七中的白2頂
是局部防守要點，那能否看成是黑棋的進攻要點呢？

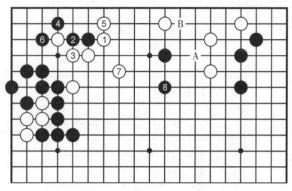

變化圖一

見變化圖一，
白從外側扳，黑2
頂，以下至白7，
黑角上所得比普通
著法明顯好得多。
然後黑8先跳出，
上方白棋雖然子力
眾多，但棋形乏
力，黑有A、B等
沖擊點，可以滿
意。

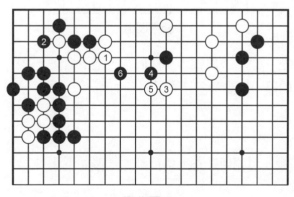

變化圖二

見變化圖二，
變化圖一中白補自
身斷點落後手，若
白5不立而粘搶先
手，於3位鎮，普
通情況下是黑棋不
利，但現在黑棋外

圍有厚勢接應，黑大可尖後跳出，進行正面作戰。

見實戰變化圖，實戰中白2退是穩健之著。黑3向外跳
出，白棋局部已經無法成眼做活，白10之後，因白不能在A

位枷（見參考圖
八），只有於12位
向中央補棋逸出。

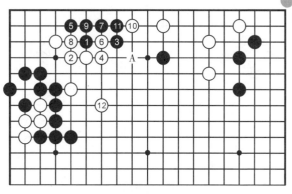

實戰變化圖

　　見參考圖八，
白1枷的話，黑先
沖斷走到10位的
先手立，然後跳到
角上再做出另一隻
眼。這樣黑棋活
出，白外圍破碎且
形薄。

　　至此，黑抓住
白棋形的要點從邊
路逆襲成功。

　　注意：這些手
段在無厚勢依託的
前提下，就是過分
著法。可見，圍棋

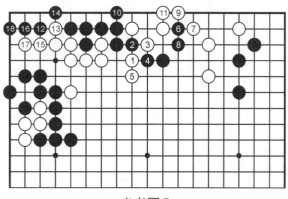

參考圖八

的手段是隨著外部條件的變化而變化的。

例三　理想攻擊

　　築成了厚勢，攻擊才有力量。也可以說，築成厚勢是攻
擊的準備，而攻擊的收穫往往是取得實利或形成新的厚勢。
專業棋手的對局有很多這方面的成功範例。下面就請欣賞精
彩的一局，看看專業棋手是如何築成厚勢，如何利用厚勢攻
擊，又如何用攻勢換來具體利益的。

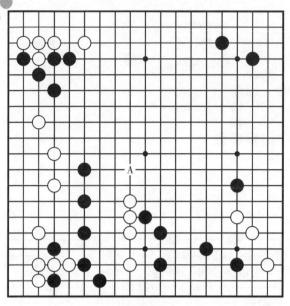

問題圖一

見問題圖一，這樣的局面，黑該如何行棋？很容易想到 A 位鎮，但這是作用不大的攻擊。在採取強攻之前，有必要做準備工作。

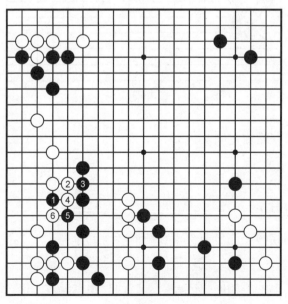

實戰圖一

見實戰圖一，黑 1 靠，問白應手，以決定攻擊的方向，時機恰好。黑 1 可以說是攻擊的準備工作。白 2 以下不甘示弱，以右邊四子的治孤作賭注。

見實戰圖二，黑1再靠，是前圖的後續手段，再一次做準備工作。白2沒有選擇，黑3先手扳，然後黑5罩，進行大包圍。只有在黑左邊厚實的情況下，黑5這樣的強手才能成立。

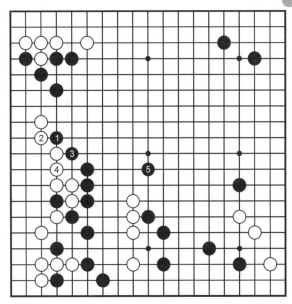

實戰圖二

見問題圖二，白1、3騰挪，黑如何繼續攻擊？如直接A沖，則白B挖，以下應對至白F，白突圍而出，且有G位挖，黑味道不佳，攻擊手法錯誤。

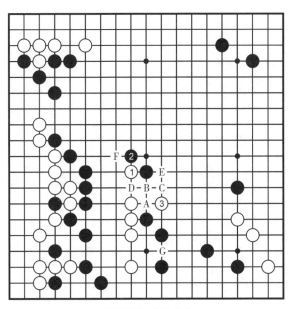

問題圖二（黑先）

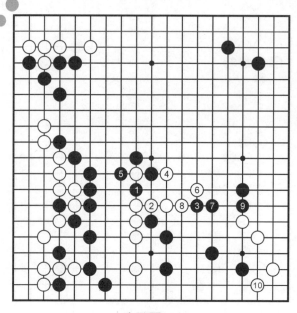

實戰圖三

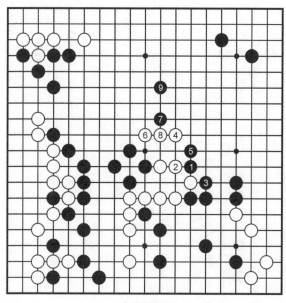

實戰圖四

見實戰圖三，黑1、3是厚實的攻擊。以下黑5、7、9，手法紮實，步調順暢，一邊強化黑陣，一邊攻擊左、右兩塊白棋。白10尖，先防守右下角，乃不得已之手。

見實戰圖四，黑1夾是攻擊的急所，黑棋發起了總攻擊。黑7、9攻擊強烈而自然，順利在右上方構成攻勢，而絕不是在一心一意地殺白大龍。

見實戰圖五，白1壓時，黑2又是輕靈的好手，對厚棋的利用極為老到，以下4、6、8、10攻擊的每一手棋都對圍右上邊的黑空有很大用

處。白11安定時，黑12跳，終於完成大空，確立勝勢。

　　黑的攻擊非常理想，獲得了意想不到的實利，這是築成厚勢後攻擊的結果，而薄棋常因過分強攻而自身崩潰。本局黑棋在構築厚勢的同時，利用厚勢攻擊，攻擊的手法無懈可擊，實為攻擊制勝的好局。

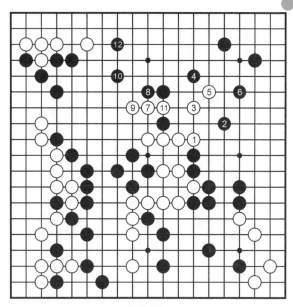

實戰圖五

例四
遠程作業

　　現在的局面即將進入中盤，盤面的關鍵在於如何發揮右邊黑勢的作用。乍看好像全局中白方並沒有不安定的孤子，但實際上只要黑方選點正

例四

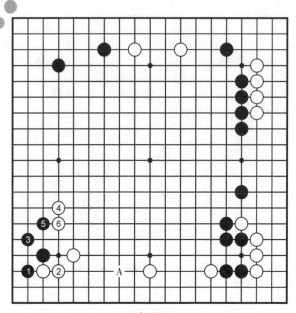

參考圖九

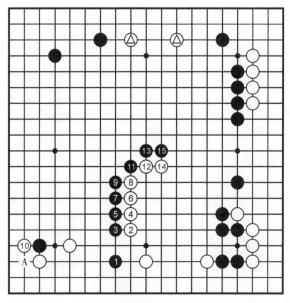

參考圖十

確，即可馬上掌握全局的主動權。

見參考圖九，黑方如照搬定石於本圖1、3位扳虎，這正是白方求之不得的。以下變化至白6擋雖是定石，但黑A位的打入點已屬無理，黑方右邊厚勢得不到發揮，全局明顯處於被動地位。

見參考圖十，黑1打入下邊是此際的好手，白2飛攻，黑3可以靠。以下至黑9壓時，為防止黑在A位扳，白10只得補強角上兩子，但黑11、13連扳極為有力，至15壓後，黑充分發揮了全局厚勢的作用，在對下邊白大塊棋

進行攻擊的同時，對白上邊⊘兩子也構成威脅。因此，黑方全局主動是顯而易見的。

見參考圖十一，黑3靠時，白4如扳，黑5長，白6補斷是必然，黑7曲頭有力，以下至白12，黑可滿意。白10如在11位打，黑A位飛攻嚴厲，白相當難受。

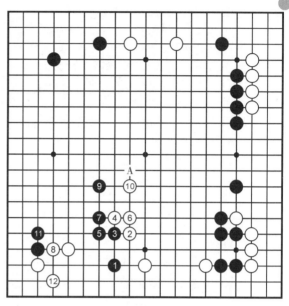

參考圖十一

見參考圖十二，白如採用本圖2位向中腹跳出，這是平穩的下法，黑3可隨著跳出，白8後，這隊白子雖很舒服，但被黑9扳角奪取白兩子的眼位，至11虎，白三子相當滯重，黑方獲得進攻的主動權。

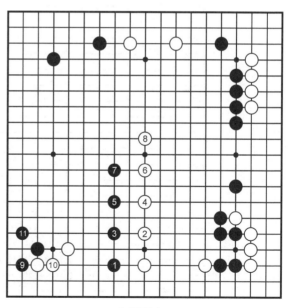

參考圖十二

第三章
定石有新變

第一節　活用大型定石

　　一般來說，實戰中大型定石出現的概率比較小，主要原因是它們的複雜多變，再加上不同局面，哪怕周邊微小的子力配置不同，大型定石都極可能發生重大變化。當然，如果

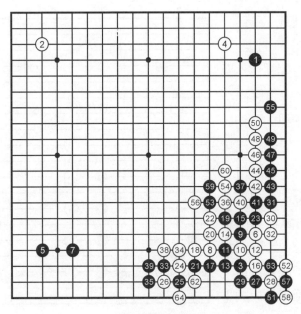

活用大型定石圖

對局雙方都有自信的話，放手一戰也是可以的。本局是職業棋手實戰局，普通在黑棋對角型的佈局中，執白的一方右下選擇大斜千變的定石是不會佔便宜的。實戰中白棋還是勇於挑戰的，關鍵要看進程和周邊的配合。

1. 欲簡化而不能

當實戰中白8亮出大斜定石的邀請時，黑9如果不想進入複雜的戰鬥局面而欲簡明處理，可取小尖定石。但這個定石正是白棋所期待的，到白16止，白棋模樣宏大。可見黑選擇定石不當，這也是一個典型的反面案例。

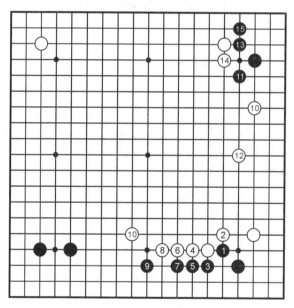

小尖定石圖

2. 分歧點的顧慮

實戰中18長是定石的一種變化，但也有1位粘的選擇。

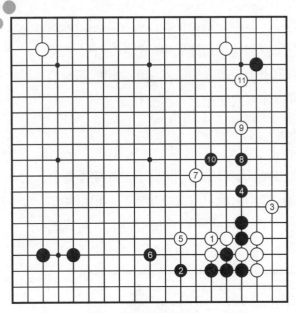

1位粘的選擇

以下按定石走法行至黑8，白有9位攔並與黑10交換後飛壓右上小目一子的下法。如果形成這個結果，白棋雖然滿意，但還是有點擔心黑棋配合左下的單關守角求變，詳見參考圖一。

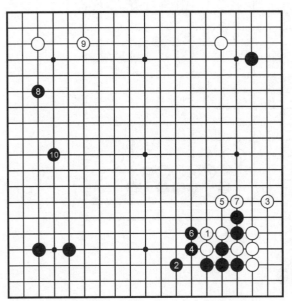

參考圖一

見參考圖一，白3按定石飛時，黑可以厚實地於4位虎。當白5跳壓時，黑6再貼上來迫使白棋吃二子，隨後黑於左上角掛，黑10回拆，擴大左下方的形勢。黑棋棋形舒展，白棋相對來說有點滯重的感覺。

3. 白棋的期待

　　實戰中白18長，按照定石是期待走成本圖的結果。局部來看，雙方都是常規下法，但黑下邊的棋子位置偏低，與左邊的單關守角都難以配合，遠不如上圖的虎和貼好。此外，右上方白22飛壓後，黑應手困難，在B位三路長則委屈，於A位沖斷作戰則因下邊一塊棋尚未活淨而受制約。這顯然又是一例照搬定石帶來惡果的棋。

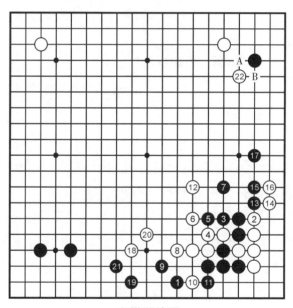

白棋期待圖

　　實戰中，黑19、21一直到白36，眼看就要形成轉換，按定石，黑擁有先手在別處行棋，白棋再42位補淨的手段。但現在因右上有黑小目一子的遙相呼應，黑37立即跳出，是有力的變化。白40、42必然，以下黑至49雖然爬二路，但這樣的下法是緣於白角未活、中央有53位斷點這兩

參考圖二

個反攻倒算的餘地，不是單純的求活。

白56是必要的補棋，此時不能再在右上角封鎖黑棋，否則有參考圖二的變化（黑6、8的反擊讓白棋無法承受）。

黑57是擴大定石戰果的好手，由於大斜定石發生了特殊變化，角上白棋是劫活，全局黑棋的劫材有利，同時避免白棋利用黑棋邊路低位的特點封鎖右上角。黑59是尋劫材恰當，白不能立即消劫，否則黑提掉中央三子，再於右上飛鎮白4一子，這種轉換白明顯不利。以下至黑63吃角，白64吃掉邊路25一子。結果，黑取得了30目的實空，白獲得外勢，似乎白不壞，但黑53、59兩子未死淨，將來有機會壓出，而右上方白棋已經無有力的手段沖擊黑棋，左下單關角仍然策應了黑33、35、39三子。黑先手在握，再於左邊佔大場，黑佔優勢。

從本局可以看到，大型定石的對局難度相當大，與全局的配合錯綜複雜，棋手不僅要熟悉各種變化的內在邏輯關係，更需要有強大的計算能力和判斷能力作支持。

第二節　定石的創新

　　近年來，星位一間夾後雙飛燕的靠壓定石中，出現了黑5點三・三的變化。由於這一新型變化始見於韓國，因此被稱做韓國定石。為什麼黑5不經黑A、白B的交換便直接點三・三呢？看似簡單的一個次序交換，卻極富圍棋理念的發展觀和更為深入的研究成果，透過對此型作透徹的分析，有助於我們去開拓思維，對其他定石舉一反三，創造出更多新的變化。

　　見變化一型圖，黑點三・三時，白棋有兩個方向可以擋。變化較多的是本圖的白1。黑二爬回必然。白棋的目的在於封住角取得外勢。下一手白棋如果在黑2右一路挖，則如參考圖一所示。

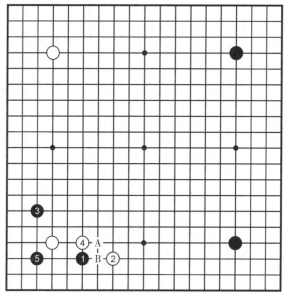

黑5點三・三的變化

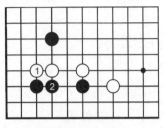

變化一型圖

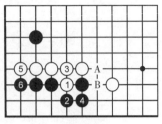

參考圖一

見參考圖一,白3撞緊了白棋的氣。黑6擋後,有黑A、白B的伏擊手段。可見,白1、黑2的緊氣過程反而不利於白棋。

見變化一型續一圖,白1位擋,以下至黑6便是基本型標準下法。其間白3是避免氣緊的必然下法,黑4是防守的形,如於三路接,則見參考圖二到參考圖四。白5、黑6以及基本型後的攻防我們可繼續進行研究。

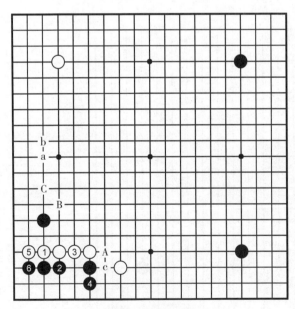

變化一型續一圖

見參考圖二,白2立是好手。此後的黑應手無論是A還是B變化,經研究,黑棋都不能滿意,詳見參考圖三、四。白2如於A位頂則不利,見參考圖五。

見參考圖三,首先考慮黑3頂,白4擋後黑5的二路爬不能省略。白

6長，白棋形厚實。即使黑9搶先拆到，白棋的形也無不滿
意之處。

　　見參考圖四，黑1於二路
擋時，白2頂住是好點，黑3
拆時被白4逼住，黑棋若補嫌
效率低，不補棋形又太薄，如
此進行，黑不滿意。

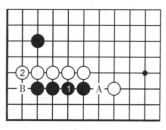

參考圖二

　　見參考圖五，白1頂時，
黑2立即二路扳粘，然後黑6
充分地開拆。黑2、4不僅守
牢了角地，此後還有黑A夾的
有力手段。此圖形白棋明顯嫌
薄。

　　變化一型續一圖中，白5
立時黑6不可脫先，否則如參
考圖六所示。

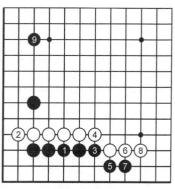

參考圖三

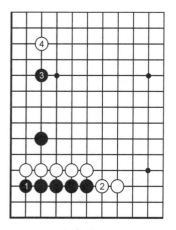

參考圖四

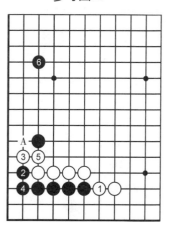

參考圖五

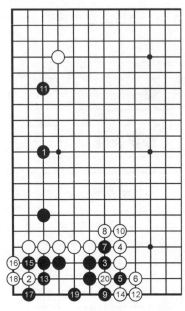

見參考圖六，黑1如搶拆，白2跳進角必然，黑3愚形拐頭，誘白4於7位擋。白4長是正著，以便黑5虎時白6能夠強力扳住。黑7沖製造斷點後9位做眼，是想先手活角，但白就於10位粘住。黑本手於13位擋。由於上方會被白棋逼住1位的黑子，故黑如想搶走11掛的話，白12立下，則進行到20提成劫。此劫黑重白輕，因此，黑1拆邊的下法結果不好。

參考圖六

見變化一型後續攻防基本圖，白1飛罩是基本定石的一型。在此佈局中，白1是有力的定石選擇。黑的應手有A、B、C三種。在黑棋最初直接進三三的時候，就必須對此做到心中有數，並考慮全局配置，否則只能半途而廢，不能充分掌握定石變化的脈絡。

見A位跳出變化圖，黑2跳

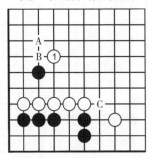

變化一型後續攻防基本圖

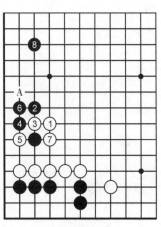

A位跳出變化圖

出是局部常用手法，白3、5沖斷的下法不好。至黑8，白成凝形，而黑棋上下實利可滿意。白5如在6位斷，被黑於A位打吃，則更壞。白3可按參考圖七行棋。

見參考圖七，白1跳是壓迫黑棋的下法，黑如2位爬，

至黑6跳出，整體位置偏低。白7隨後掛角，再於9位厚實頂住，既防黑A的反擊，同時又擴張下方，冷靜。此後，白若能B位跳佔到，下邊將是白棋的理想格局。故對白1的跳，黑很難選擇此結果。黑2有沒有反擊的手段呢？若擬在白1下一路沖，則見參考圖八。

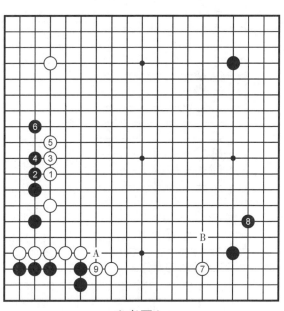

參考圖七

見參考圖八，黑1、3沖斷，這也在白棋當初跳時的計算之內。白4擋下，嚴厲。白10封鎖黑棋，黑只有11位立下，白12、

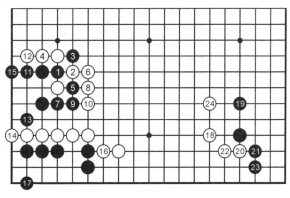

參考圖八

16都是先手，行至24，擴張下邊，白棋子力理想地展開。
無論局部還是全局，此結果都是黑棋面臨極其嚴峻的局面。

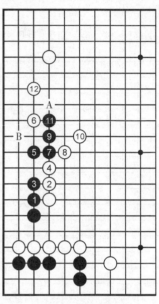

B位爬的變化圖

見B位爬的變化圖，黑1爬直接應對，正是白預期的格局。白棋走厚，並無不滿意之處。白6逼是好點，黑7是戰鬥之形。行至白12，若黑A位長的話，則白B位尖，將是白好步調的進程。

見C位扳出的變化圖，黑1扳出，白4是局部作戰的形，黑5是行棋的調子，然後黑7順調跳出，白8擋厚實，由此，雙方進入中盤戰。

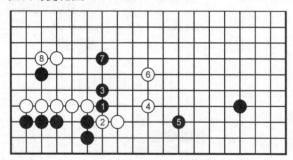

C位扳出的變化圖

第三節　定石的選擇

在定石中，大家都有自己喜歡或者不喜歡的定石。對一

個定石的結果，大家的判斷可能完全不同。我們並不需要記憶定石的結果，只要掌握如何在特定局面下選擇定石就可以了。在序盤作戰中，定石的選擇是戰略實施的一大重要支撐，否則就不是在對局，而是在有限時間內去研究了。因此，我們平時應對定石的選擇進行充分的訓練，以便能夠快速整理戰略意圖，並形成作戰方案。

第一型　充分的換位思考

見第一型圖，這種局面下，重點是右上角白棋掛之後，黑棋的應法要考慮左上角和右下角的配置，尤其是發展方向。

見變化一圖，如果黑選擇二間低夾，白棋可先跳出，然後再托角生根。這個變化，首先是上邊二路有Ａ位的漏；其

第一型圖

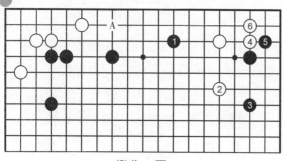

變化一圖

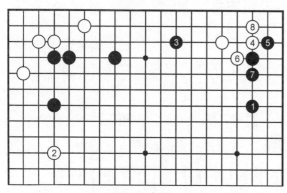

變化二圖

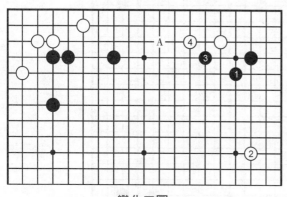

變化三圖

次是右邊三路位置偏低，不易成大空。顯然此定石不足取。

見變化二圖，黑１單純拆二沒有對白棋形成壓力，白可以脫先搶左邊的大場，當黑３再夾擊時，白棋就簡單地進角安定，邊上的二路漏依然存在。從結果上看，白２的價值遠遠大於黑３。

見變化三圖，黑１小尖意在使右邊連片，但卻有一廂情願之嫌。如果白Ａ位回拆，黑３當然滿意地在白２拆到。但白棋並不會這麼老實，而是積極搶佔分投點。

當黑３飛壓時，白４跳是化解的好手段，如此一來，黑一無所獲。

見變化四圖，
黑如果選擇靠壓，
白亦不懼，局部是
黑棋稍損。同時，
白在黑 5 擋的時
候，會選擇 6 位壓
一手，當黑 7 強扳
時，白 8 拆穩妥地
加強自身，黑 9 虎

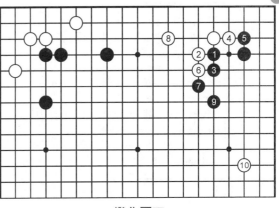

變化圖四

補上斷點，這樣白就能夠搶到 10 位的分投，黑不滿意。

見正應圖，在低夾和靠壓不滿意的情況下，黑應當考慮
緊迫的一間高夾，這是正應。白 2 跳出時黑 3 飛起，按定石
白 4、6 尋根求活，行至 15，黑棋非常厚實，實利和外勢均

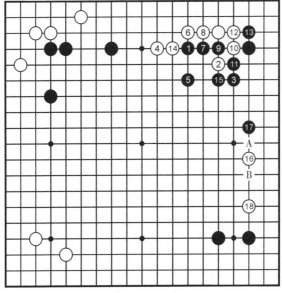

正應圖

正應變化一圖

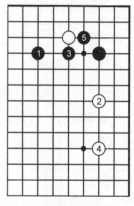

正應變化二圖

有。此時白再分投，黑正好17位逼攻；若白上移一路A位分投，則黑在B位逼過來，白更為不利。

見正應變化一圖，如果白2飛，則黑3小飛起應，逼迫白棋按定石定型。行至15，被分割開來的白2、10兩子受到攻擊，黑當然主動、有利。

見正應變化二圖，在黑棋一間高夾的情況下，白如果不願意黑棋在右邊獲利，可能會採取反夾；但黑3如靠住當初掛的一子，黑1的位置就顯得有利。白4拆二求安定時，黑5厚實地虎住，這樣黑所得的角部實空很大，無不滿意之處。

第二型　飛躍的思想

定石的種類和數量繁多，即使我們背了許許多多的定石，但仍不能進入高手的行列。這是因為圍棋是千變萬化的，棋手必須要有自己的思維方式，才能把定石用活、用巧，從而提高棋藝水準。本局的序盤充分體現了職業棋手的開拓性思維，值得我們深入學習。

見第二型圖，白2是與黑1星位相對抗，因為對於邊路而言，高目要比星位有力。白6若38位守角，也很充分。白2是白棋的一種對局策略，意在引導黑棋走參考圖一的下

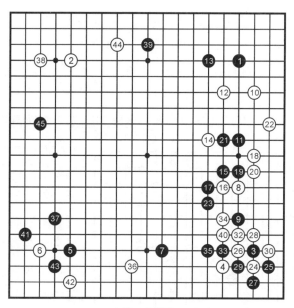

第二型圖

法。

　　見參考圖一，普通走高目、對方小目掛時，飛罩是常型，但本場合不宜用，若白棋托退，再於6位的絕好點回拆，黑地勢均無。

　　因此，實戰中黑7為發揮高目的特長，先行拆兼夾，對此，白如直接跳出，則正合黑意。白8反夾是把難題還給黑

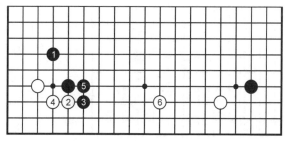

參考圖一

棋，如果黑走參考圖二的小尖，則白輕鬆處理。

　　見參考圖二，黑小尖是常法，但這裏也不合適，白2二路飛爭奪雙方根據地，黑3只有飛壓，但行至黑7，白輕鬆活出，再於8位飛起，黑明顯不利。

　　實戰中黑9飛意在對白8一子施加壓力，然後靜觀白棋的應對。白棋以右上為焦點掛角。黑11是打入兼夾擊，將局面導向複雜多變，並含有希望白棋進角的意思，如參考圖三所示。如黑平穩地於13位單關守，則白於11位拆回，當初黑9一子的意圖就要受挫，對白4一子的壓力顯然還不如小尖。

　　見參考圖三，白進角後，黑回過頭來於10位頂是急所。這樣左邊三個白子被完全分割開來，無法收拾，形勢自然對黑子有

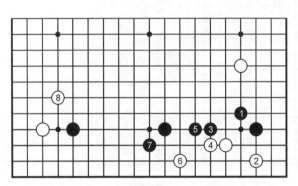

參考圖二

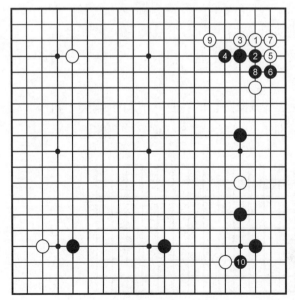

參考圖三

利。

　　實戰中白12跳出後再於14位鎮是以攻為守的下法，在22飛過後，再處理右下，至35必然。36又一次面臨選擇，如參考圖四、五的兩種定石都是黑棋滿意的下法，白不能考慮。

　　見參考圖四，白棋完成托退定石後，黑直接向中腹大跳，右邊黑棋陣勢過於龐大。

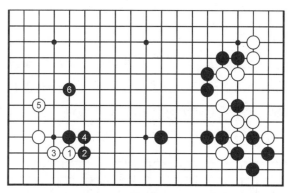

參考圖四

　　見參考圖五，白向上方飛起，黑就托退再6位拆，這樣下邊幾乎全部成為黑的實地，白同樣無法接受。

　　實戰中白36打入是破壞黑棋實地的一手，在黑棋37、41圍攻白6的時候，白

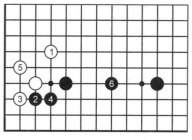

參考圖五

漂亮地於42路潛入，這也是角上脫先定石的標準型。白棋透過多種定石的變換使局面保持平衡，如果沒有思維上的飛躍，是難以駕馭這種高對抗性的棋局的。

第四節　定石的微妙

　　前面我們體會了定石在序盤的選擇、對戰略的配合等內容，相信大家對定石的理解及靈活運用都有了進一步的感性認識。在平時，棋手們對定石的研究永無止境，很多我們熟悉的定石往往有更新、更微妙的內容等待挖掘，下面以一盤職業高手的對局來示例，看看頂尖棋手在序盤是如何展開定石更豐富的領域的。

　　見定石的微妙圖例，本局白4不走左下角，直接一間高掛右下角的小目，是白棋引發本局新定石變化的根源，也是棋手平時做了深入的研究並付諸實戰的表現，它為大雪崩定石帶來了更多細微的思考。白棋的想法和結果如何，讓我們

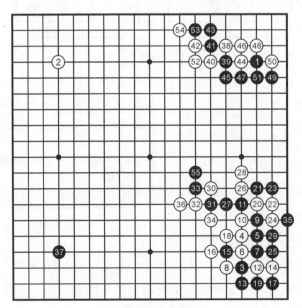

定石的微妙圖例

隨著棋局的進程去探索吧。

　　首先，黑5托的時候，白棋自然不會按參考圖一那樣進行。此外，白高掛也與左上角是白棋星位有關係。

　　見參考圖一，這一段佈局是黑棋的預想圖，尤其是黑8緊緊逼過來，實地多且主動。關鍵是這一定石與左上角無關，不是白棋來此處的目的。

　　實戰中白6頂才是白棋預想的一手，將右下部帶入雪崩定石的世界。我們知道，雪崩定

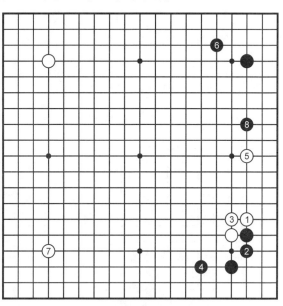

參考圖一

石有兩大類，一是小雪崩，二是大雪崩。小雪崩定石要有征子條件。在本局情況下，白當然是有備而來，黑也不能按小雪崩定石行棋，否則，如參考圖二所示。

　　見參考圖二，白1在征子有利時長而不是上一路虎，黑2爬時白3斷，至黑6形成征吃，本局黑征

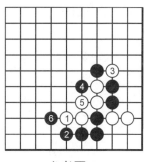

參考圖二

子不利，顯然無法成立。那麼黑在選擇了小雪崩但又征子不利的時候，只有如參考圖三那樣進行。

　　見參考圖三，在征子不利的情況下，黑棋只好選擇本圖
１位長的這一變化。至白10拆，形勢對白棋有利。

　　實戰中黑當然不會選擇小雪崩，故黑９再長。白10壓，
黑11毫不退讓。以下雙方進入大雪崩定石。大雪崩定石至
今仍然有很多未知領域，其中有一點卻是必須牢記的，那就
是嚴密的次序。參考圖四是大雪崩內拐標準型，參考圖五則
給出了一例職業高手在實戰中
因走錯次序而出現的結果。

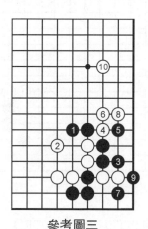

參考圖三

參考圖四

　　大雪崩內拐定石的發明者吳清源（九段）在日本第１期
（舊）名人戰的比賽中，白１竟然走錯次序。黑４如果在20
位打還原定石，白棋已經虧損兩目。實戰中黑４更厲害，至
黑26，黑棋獲得雄厚外勢，白棋虧得更多。

　　實戰中黑15斷的新變化是中國棋手的研究成果，首次
出現是在李昌鎬（黑）和朴永訓的對局中。白16以前，有
如參考圖六的跳出變化。

　　見參考圖六，白棋如果選擇在１位跳，後面的變化比較

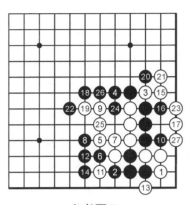

參考圖五

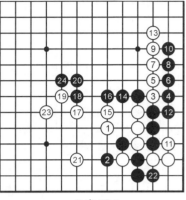

參考圖六

簡明，有「一本道」的意味，白1跳後瞄著12位的斷。至24的結果，黑棋不錯。正由於有這個變化，當初白1跳的著法在實戰中就不常見了。

實戰中黑17托是和15斷相關聯的一手，白如果沖，則見參考圖七。

見參考圖七，白1位沖，則黑2拐打是必然之著。白3提，黑4吃，以下至18，黑棋不錯，這也是職業棋手的實戰結果。其中白11夾是手筋，白15如在上邊拆，則見參考圖八。

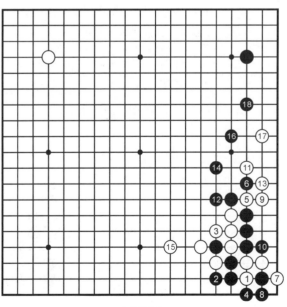

參考圖七

參考圖八

見參考圖八，白1拆二的話，黑2是形的急所，被黑2點，白棋有點難受。至白11，黑棋比較簡明。

實戰中白18提淨，是職業棋手的第一感。黑19是正著，如下於25位，則如參考圖九所示。

見參考圖九，黑棋如果在1位立，白2擋是先手封住邊，再於6位佔角，白棋整體比較厚實，是可以滿意的結果。

實戰中白20必須斷，如果還是按照參考圖九那樣行棋，在4位扳，則和黑19變化圖相比，差了2位的擋，下邊漏風，差別極大。黑21不能在22位打，否則結果不利，如參考圖十所示。

見參考圖十，黑棋如果在下邊打吃，至白6作戰，黑棋不利，這也是實戰中走出的形。

參考圖九　　　　　　　　　參考圖十

實戰中白24這一手稍有疑問，應該按參考圖十一行棋比較好。

見 參 考 圖 十 一，白1打吃，然 後白3壓棄子，黑 4、6扳長有必要，否則如參考圖十二 所示。以下白7擋 還是先手，黑棋如 果脫先，則白9拐 後，至黑14，角上 成劫。當然這一變 化不見得馬上走，僅是說明白棋7位 擋有先手意味。

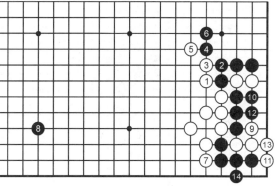

參考圖十一

見 參 考 圖 十 二，黑1脫先，則 白2拐後白4逼過 來，黑棋四子氣

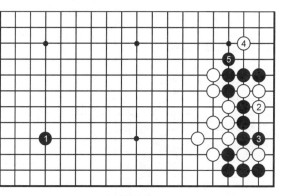

參考圖十二

緊，黑5只好以愚形出頭，十分難受。

實戰中白26在24拐，與黑25交換後就再不能按參考圖 十一進行，因為黑13右一路的擋已不是先手了。白28如不 長，而是直接於30位跳的話，則如參考圖十三所示。

見參考圖十三，白棋如果不長而在1位跳，則黑2長、4 沖，以下至黑16，黑棋外勢強大，比較滿意。

實戰中白28的另一種選擇是再右一路直接扳，其變化

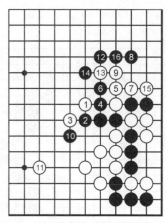

參考圖十三

參考圖十四

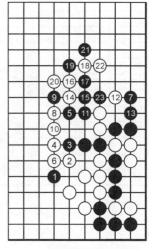

參考圖十五

如參考圖十四所示。

見參考圖十四，白1扳，意在走重黑棋，讓黑2應後再於3位跳起，並強硬地5位扳頭。對此，黑6、8打吃沖出是好次序，再回頭於10位扳。黑12是形的要點。這一結果是黑棋簡明，佔優勢。

現在我們可以瞭解白28在眾多變化均不利的情況下，長是必然的一手，其意在利用棄子封住黑棋。黑29團吃住白三子是冷靜的下法，如急於攻擊下邊六顆白子，則如參考圖十五所示。

見參考圖十五，黑棋在1位點看似急所，但此時並不好，白2以下至23，白棋簡單棄子即獲成功。白在行棋過程中可能還有其他更好的變化，黑不利。

實戰中黑33單斷是正著，此著不可如參考圖十六那樣

行棋。白36長必然，不管在
33一子哪邊打吃都是俗手。
至36，局部來看，白棋外勢
很厚，可以滿意；黑棋實地也
不算很大，但是黑棋獲得先
手，可以搶佔左下空角，雙方
基本達到了平衡。黑37是考
慮到右邊的白棋外勢比較厚，
有遠消的意味。如換個小目方
向則大錯，如參考圖十七所示。

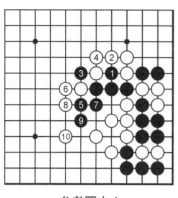

參考圖十六

　　見參考圖十六，黑1沖的下法不成立，至白10，白棋砌
起雄厚的外勢，是成功之形。

　　見參考圖十七，黑1佔這個方向的小目就不對了，白
2、4後，正好讓右邊白棋厚勢得以發揮。

　　作為定石之後的配合，白38一手頗為不妥，應當高一
路掛，如參考圖十八所示。另外，白38這手棋如枷吃黑33
一子也很大，是厚實的一手，但是步調過慢。

　　見參考圖十八，白1應該高掛，黑2如果托，以下至白

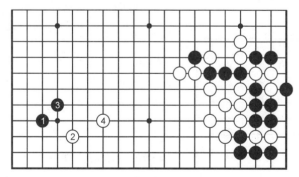

參考圖十七

參考圖十八

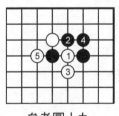

參考圖十九

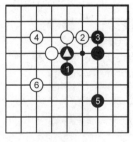

參考圖二十

7，白棋和中間連上後，黑●一子就發揮不出作用。另外，圖中黑6如果在A位尖，則黑7在B位跳。此圖才是白棋充分考慮全局的下法。

實戰中黑39敏銳，重點在強調黑33一子斷的作用。白40不能在44位挖，否則如參考圖十九所示。

見參考圖十九，白40不能在1位挖，至白5，由於左下角是黑子佔據的位置，白棋征子不利。

實戰中黑41如果在參考圖二十中的1位退，以下至白6，白棋形舒展並照顧到中央，原譜中黑39的壓沒有效果，而且原譜中黑33所斷一子也不易出動。實戰中41斷是與39相關聯的手筋。白42只有打，如按普通應法，則見參考圖二十一。

見參考圖二十一，白1如果尖，黑2長出，黑4長一子留下A至D位的多種利用的餘味後，直接於6位拉出黑子，右邊一帶白棋無法作戰。

實戰行至54，白棋索性將上方實利取走，黑也建立起外勢，終於在55位拉出當初黑斷的一子，此後白如果直接洞出三子，則如參考圖二十二所示。

見參考圖二十二，白1飛的話，黑2鎮擋住白向中央的去路，由於黑在A位仍然有先手的存在，白棋有全軍覆沒的危險。

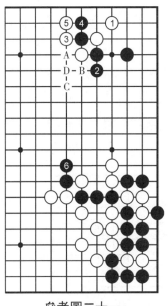

參考圖二十一

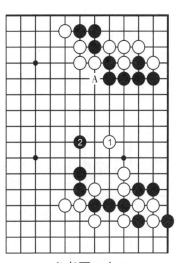

參考圖二十二

本局黑白雙方在右下角一帶的繁雜定石應對，個中微妙變化未完全展示，最終雙方各取所需，但由於白棋隨後一著未能充分利用定石的成果，被黑棋抓住機會，洞出33一子，局面頓時顯得黑棋主動、有利。

第四章
掌握序盤的節奏

在序盤階段，看似空曠的棋盤其實在四個角布子展開的過程中，棋子的位置和先後關係已經隨著對局者的構思而呈現出必然性，有如死活題中的次序一樣，只是在序盤上來講，更具有廣闊的天地。什麼時候取實利，什麼時候要打入，什麼時候緊扳，等等，如果大家對行棋節奏感有深刻的理解，就會發現自己的構思更成熟。本局是一盤深具對戰思

序盤的節奏

維的棋例，大家先行熟悉一下進程，再體會對局者的得與失。

　　黑5是吳清源先生在《二十一世紀的圍棋》中經常強調的一手，其變化繁多，目的主要是不與對手多糾纏。在本局的情況下，白6飛時，黑可先手妨礙白棋締角（這是黑的意圖），轉向7位掛角，力圖打破白方星小目的配合。這是黑棋在白4小目掛的方向上所做出的一種策略。而白6飛的應法是考慮黑5較輕，順勢將自己下邊的發展方向朝右側伸展。當黑7掛時，普通下法如參考圖一。在左邊已經有白方先布二子的情況下，讓白棋成片是難以接受的。

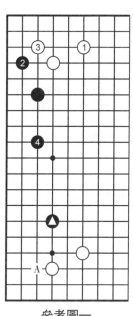

　　見參考圖一，白如下在1、3位，可以說是沒有進取心的著法。黑簡單立根，並且黑三角一子變輕，將來隨時可以A位托角來轉換實利。

　　實戰中白8反擊，分開夾擊黑棋。黑9雙飛燕是正確的選擇，如果直接進三三的話，則如參考圖二所示，雖然可下，但順了白棋的意圖。黑應進一步打破白棋的計畫。實戰中白10壓正確，這裏是勝負的關鍵，一旦方向選擇錯誤，棋勢就會立即不利。按一般「壓強不壓弱」的棋理，則如參考圖三所示。

參考圖一

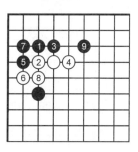

參考圖二

　　見參考圖三，白1壓另一邊，至白7補，本身是定石一型，但從與白▲一子的配合來看，白▲一子完全不在位置上，看不出任何必然性來。

　　由此可見，序盤強的一個重要標誌是能夠使已經放到棋盤上的己方棋子發揮最大力量。白12單扳是機敏的下法，包含著非常深的含義。黑13如果於22位退，則正合白意，詳見參考圖四，白每個子都得到利用，又先手得角，實地太大，白有利（11粘）。

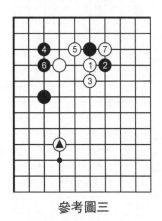

參考圖三

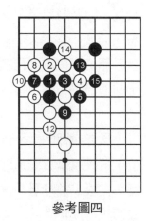

參考圖四

　　當實戰中黑13時，白14如願先手於左下守角，又兼攻黑5一子，白的佈局無不滿意之處。但當黑15跳出補強的時候，白16飛起就是過於執著的慣性動作，沒有充分發揮左下角的堅實特性。白16應如參考圖五所示，白角已經非常厚實，白1是絕對的一手。黑2後，產生A的斷點。如此黑2正著為B位跳，則對白的壓力又小了。白3再雙飛攻右下角，頓時主導了序盤作戰方向。

　　實戰中黑17是為了爭先的損棋，對此，白18退又成為

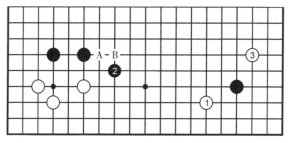

參考圖五

明顯的緩手！被黑19大飛爭得絕好點後，被迫走20分投等待時機，所以黑棋在左邊局部應的時候，就應當緊緊抓住時機，擴大對手的損失。白18應如參考圖六進行。

見參考圖六，白1是當然的一手。至白3，黑如A，則白B斷；黑如B，則白脫先；黑如C，則白A位先手長後，仍能爭到D位掛角。如此進行，白棋積極主動。

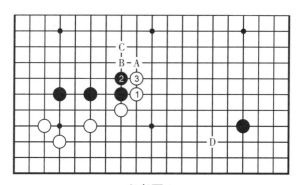

參考圖六

黑21碰的意圖是加強左邊三子，但後手23位長，將左邊的先手權交給白棋。黑這裏動手嫌早，未能緊緊抓住當前局勢的動態，盤面右邊才是焦點，因白棋可如參考圖七行棋，使黑陷於被動。

　　見參考圖七，白應充分利用黑右下角大飛形的弱點，點三三先手取實地，再於15位拆二安定後分投一子，這樣，白的行棋邏輯嚴密，再加上A、B兩個要點白必得其一，因此是白掌握主動的局面。

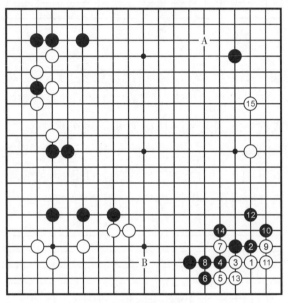

參考圖七

　　實戰中白棋24看似必然的一手，實則次序有誤；白再於26位點三三時，黑自然求變，導致白38為必須要走的一步，被黑39再守一手後，雙方旗鼓相當，成為持久戰的細棋格局。

第五章
感受攻防的緊與鬆

　　序盤作戰，始終是以大局觀為核心的局部攻防。如何在局部取利，如何搶佔急所以及後續手段的利用，都是非常重要的技術，無論是職業棋手還是業餘棋手，都需要進行充分的研究和實踐探索。本例是取自職業棋手的一盤棋，黑白雙方在攻防上均具有典型的代表性，希望大家仔細體會。

第一譜

　　白6大飛掛小目是針對左下方黑棋單關守角而下的，目的在於減緩黑棋夾擊的壓力。現代圍棋由於大貼目的原因，此時黑一般還是要主動夾擊。實戰中黑7保守，白8拆二滿意。當黑9掛時，白棋守右上角是一

第一譜圖

參考圖一

第二譜圖

種策略，脫先是一定要有充分準備的，當黑棋 11 二間反夾的時候，白棋有自己的構思，如參考圖一所示。

見參考圖一，白準備如圖△靠壓，按普通棋理「逢靠必扳」，黑 5 拆就是必須的一手，但白 6 利用角部的厚味打入左邊，使黑棋措手不及。

第二譜

黑 13 長是洞察白棋意圖的反擊，以下黑 17 虎，白棋只好 18 跳出，黑棋順勢 19 拆二。與參考圖一比較，黑可以滿意，左右均得到好形處理。白 20 之意是一邊攻擊左上方黑棋，一邊擴大左邊白陣，是必然的一著。自此，雙方進入局部攻防。

第三譜

黑 21 尖是急所，以奪去白棋眼位，從而牽制白棋之攻擊。黑棋被白棋攻逼後單逃左邊，是缺乏思考的下法，一般棋友黑 21 大多採用參考圖二的下法。

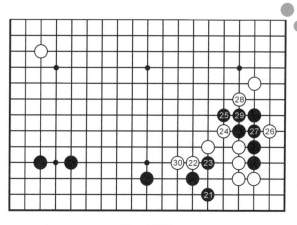

第三譜圖

見參考圖二，黑 1 長，但白 2、4 可以簡單做活。白棋不但活得目數很大，而且白▲一子也出了頭，黑棋這樣的下法完全是在幫對手處理弱棋。

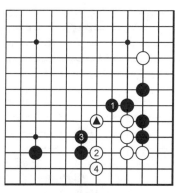

參考圖二

白 22 尖頂時，黑 23 擠緊湊。當然，此棋如 30 位扳，則白棋反得以於 21 上一路擠整形。白 26、28 是破壞黑棋的棋形。此時白 26 不能於 25 左一路虎，否則如參考圖三，亦是幫對手忙的俗手。但是，當白棋 30 位長時，黑棋如何攻擊，則是十分關鍵的。

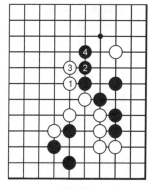

參考圖三

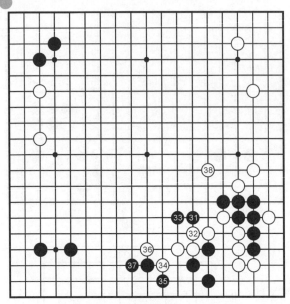

第四譜圖

第四譜

實戰中黑31看似簡單、必然，卻是沒有考慮清楚局部情況的隨意之手。與上一譜的不同之處是，這裏需要一個看起來是俗手的交換才夠嚴厲，如參考圖四所示。

見參考圖四，黑1俗打才是正確之手，此時白棋只好2粘，黑3以下至9時，白棋如在10位威脅，則黑11滿意地跳出。如果沒有黑1與白2之交換，則白A、黑B、白1、黑C、白D，白可以切斷黑棋。

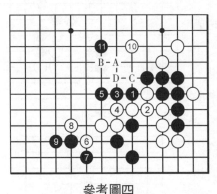

參考圖四

第五譜

黑39再打時，白棋不再給黑棋彌補錯誤的機會，白40扳下是巧手，給黑棋以重重的一擊。黑43強硬地於一路打吃，留下左邊斷打的惡味。黑其實可如參考圖五忍耐行棋。

白44回過頭來再粘，結果黑49已經不能於51位鎮，出頭變慢。行至56，白擴大了上方勢力；56斷進一步加大下邊黑空的餘味，58保持白棋的出頭。在此階段，黑棋的一些次序問題就被白棋嚴厲追究，非常值得棋友們深入體會。

第五譜圖

見參考圖五，黑1粘是補棋的普通著手，但白2尖碰可以漂亮地做活，為黑棋所不能忍受；之後當黑A提子時，白B撲、黑C提、白D再打吃，黑棋接不歸。所以如譜黑43強扳，終屬勉強行事。

其實，柔軟的著法非常重要，對局時要想到臨機應變的手法。儘管黑1位粘時讓白活，黑有所不甘，但考慮全局的話，黑3鎮也是一種走漫長之路爭勝負的策略。

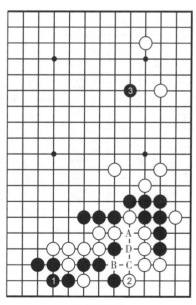

參考圖五

第六譜圖

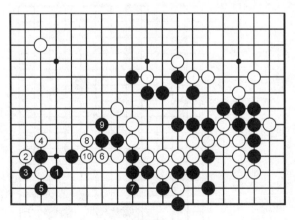

參考圖六

第六譜

白60碰角是前面56斷時就準備的後續手段,黑空內由於當初未能在A位粘補所致的缺陷頓時暴露,黑61只有提取一子以絕後患,但白62、64在角上成功破空生根,黑空已經明顯不夠。黑61如果要強行應對,則如參考圖六。

見參考圖六,黑1虎,則白2反扳,再白4打得便宜後,於6位打出當初斷的一子,黑7只有補斷,白8再扳、10粘,黑棋基本空被穿。

第六章
懷中有飛刀

「飛刀」是現代圍棋發展中所產生的流行詞，但起源就是所謂的「秘手」，意思是棋手由自己或者小範圍研究取得獨到的心得，並看機會用於實戰的變化。古代由於訊息交流不暢，棋手的研究成果傳播緩慢，即使部分透過書刊發行，也影響有限。日本古代因為爭棋的原因，棋手各自對圍棋的變化均進行深入的研究，並在重要對局中拿出來應用，以提高勝利的概率。現代圍棋受電視、互聯網等媒體影響，往往實戰中發生一個新的變化，就會迅速被棋手們知悉和再研究。另外，現代對局時間有限，如果棋手把平時成熟的研究用於實戰，則更能給予對手強大的壓力。

第一節　誘惑的虎

很多飛刀源自基本定石的一個變化分支，並且與全局的配合緊密相關。本圖例右下行至30，黑下一手的本手如參考圖一所示。

參考圖一為基本定石，是雙方平穩的局面。以後白有A位的引征和B位的開拆。

黑本身對參考圖一的變化應無不滿，但黑啟用基本圖

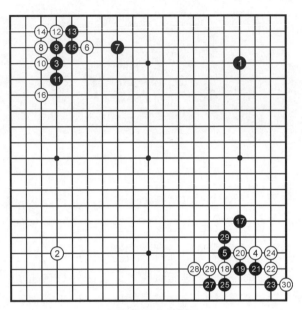

「誘惑的虎」圖例

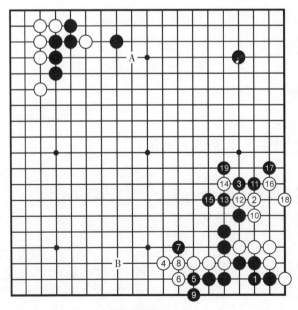

參考圖一

黑❹虎這把飛刀，給白棋一個明顯而誘人的進攻點。如果不知道其中的複雜變化，很容易被飛刀擊潰。

下面我們仔細展開主要內容，相信棋友們一定會喜歡這種充滿力量的計算。

見參考圖二，白 1 打，再 3 位

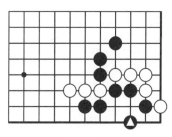

基本圖

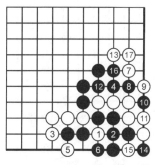

參考圖二　　⑱＝⑭

拐，看似必然之著，但其實不是好棋。黑4尖不易察覺，如此白棋難辦。白5如果打吃掉的話，黑12緊氣是好手，結果白棋打不贏這個劫。

見參考圖三，白棋想對殺獲勝，上圖的白7就於本圖粘，黑8自然要擋住，黑10時白必須A位撲劫。這是白棋後手劫，當前局面下肯定白不行。

見參考圖四，黑4尖時，白5直接單跳才是好棋，黑8自提，白9就尖出，黑下面必須做活，而中央卻產生一隊孤棋，白棋11、13兩邊飛到，是白容易掌握的局面。

見參考圖五，上圖的白5跳時，黑6先沖再8位尖才是好手，白二路爬延氣，黑

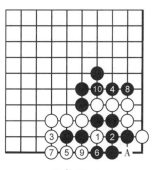

參考圖三

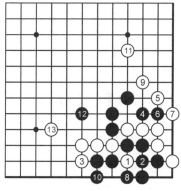

參考圖四

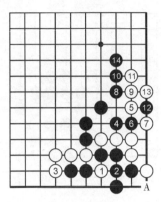

參考圖五

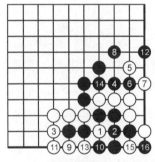

參考圖六

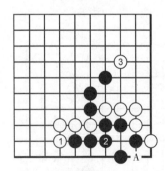

破解圖一

12撲後再穩健地14位長。在序盤多爬二路多受損，何況角上黑棋還留有A位打劫活角的手段，按本圖白9以下行棋，白不利。

見參考圖六，上圖白9的爬改於本圖打，再11位粘，要直接吃黑；黑則在12位於外圍緊氣是好手，角上形成白棋後手劫，白依然不行。

上述數圖，白棋在看到黑不粘而虎後，想直接1打再3位拐的下法其實是中招了。下面就如何破黑棋的這把飛刀繼續說明。

見破解圖一，白1單拐是正著。黑2如果做眼，則白3簡明地從三路跳出，由於黑棋角部不再補一手的話，還有A位的打劫活，把棘手的問題留給出招的黑棋，白滿意。

見破解圖二，黑2尖頂時，白3拐是次序，然後白5是巧妙的緊氣手筋。白9是當初拐一手帶來的本身劫材，以下雙方打劫。

白棋走到27時，若黑28再應，則劫材更多，黑只有消劫，這樣白29扳，白在右上角能夠得兩手，局面不壞。

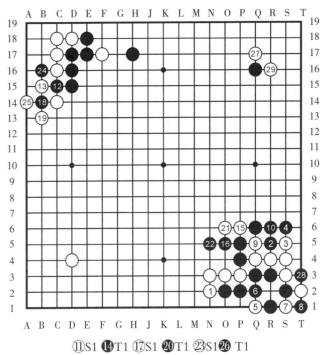

⑪S1 ⓮T1 ⑰S1 ⓴T1 ㉓S1 ㉖ T1

破解圖二

見破解圖三，上圖黑2是先在6位尖，如於本圖跳下則更緩。白簡單從外圍緊氣，然後9位先撲劫，待黑棋提回時有餘暇粘一手，這樣是白棋的緩一氣劫，黑不利。

見實戰後續圖，實戰中白錯過機會，直接於1位跳出，黑2是後續的手段，結果行至28，白被迫

破解圖三

爬行二路，黑取得龐大的外勢，局面黑大優。

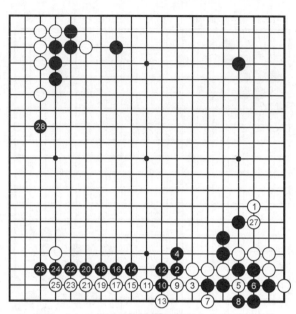

<div align="center">實戰後續圖</div>

第二節　後發制人

　　初看之下，本局面太常見了，左下角基本上是使用率最高的定石了。右下角白10高掛，一般在上方有自己的子力時，多會選擇夾擊白10一子，但本局黑11悠然飛起，似乎黑有點軟弱。白12托角是常法，黑13亦是。按照定石慣性下法，如參考圖一所示，是平淡的定型。不過，作為白棋，此刻產生一個疑問：真的如此順利嗎？

　　見參考圖一，白１退，黑２長進角，白３拆，在上下角均是黑子的情況下，能夠輕鬆擺出一個如此舒適的形，實在是太滿意了。

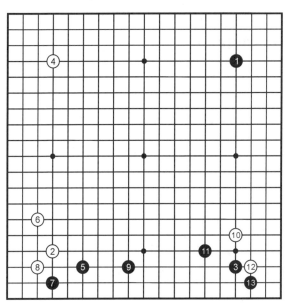

「後發制人」圖例

參考圖一

參考圖二

　　當然，黑是有預謀的，示弱的外表下隱藏著嚴厲的手段。白棋又該如何破解呢？下面我們來一一揭曉。

　　見參考圖二，黑棋亮刀。這一手初看起來似乎夾擊得有點遲了。這樣白不是更容易處理了嗎？

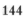
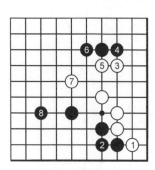

<div align="center">參考圖三</div>

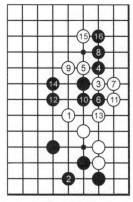

<div align="center">參考圖四</div>

<div align="center">參考圖五</div>

見參考圖三，白1扳是第一感，但結果行至黑8跳，黑棋兩邊都得到加強，黑無不滿意之處。

見參考圖四，白忍住不扳角，而強調出頭，如本圖1位小尖，則黑2虎住，白3托時，黑4扳緊要。白如果如本圖7位下立的話，則黑可脫先，將來有擋和10位長的選擇，白棋較為無奈。而白5若在6位退的話，則更不好，黑就5位粘住，白形局促。

本圖白5斷是不甘心被動的下法，黑正面應戰，至16爬，中央形成白較為勉強的戰鬥，黑棋自然滿意。

以上數圖白棋均有不滿意之處，如果想消除這些不滿意處，可以在托角後不立即拉回，如參考圖五、六、七所示進行。

見參考圖五，白可變幻次序，先於1位開拆，如果黑2緊逼過來，白3再退回原定石。這樣，黑就在局部定石選擇中出現定石運用不當的問題。

見參考圖六，白1拆時，黑若2位抱吃一子，白則在邊路繼續

拆。白棋留有A位擋，基本是先手；B位也存在打入。這樣白棋的佈局速度快，足可滿意。

　　見參考圖七，黑2對抱吃一子尚不滿意，進一步托的話，則白棋針鋒相對地於3位頂，至11，白棋簡明、安定，且破壞了黑棋的意圖，可以滿意。

　　實戰中白棋選擇了跨的反擊（見實戰圖），本來這也是定石的一種，但由於周圍子力配置的關係，反而使白棋的反擊不成功。對此，如果黑按參考圖八進行的話，則失去了飛刀的連續性。

　　見參考圖八，黑1如果從四路擋，則行至黑5，白棋角部已經活棋，還有A、B好點可以選擇。黑棋不滿意。

　　見實戰進程圖一，黑17從二路虎是正應。注意：隨著雙方棋子逐漸向左邊延伸，黑9一子的位置越來越顯得重要。19、20互斷是氣合，當白24長時，在右邊沒有

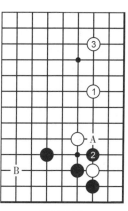

參考圖六

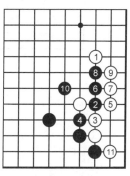

參考圖七

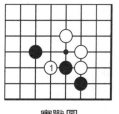

實戰圖

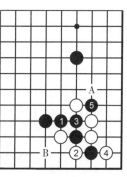

參考圖八

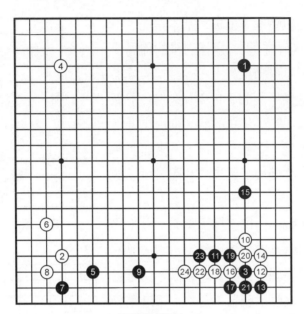

實戰進程圖一

黑９一子的時候，通常定石是如參考圖九進行的。

　見參考圖九，定石是本圖１位扳，至13是大體兩分的形勢。其中黑７是必要的一手，如於９位頂，則見參考圖十。

　見參考圖十，黑７頂時，白８長出，以下至20，白吃掉

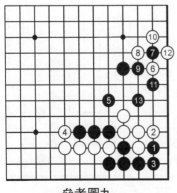

參考圖九

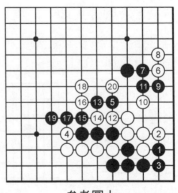

參考圖十

兩子，厚實。黑的
意圖失敗。

　　見實戰進行圖
二，實戰黑 25 壓
是強手。在沒有黑
9 一子的時候，白
可以扳角吃掉黑
棋。但黑棋早已把

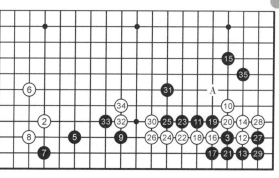

實戰進行圖二

黑 9 一子納入右下角的變化當中，詳見參考圖十一。白 26 無
奈。行至黑 35 尖，白棋五子無法動彈，即使將來黑棋 A 位
補一手，也是黑棋佔便宜。此過程中黑 31 還不夠嚴厲，可
直接於 A 位壓迫白棋，其變化見參考圖十二。白 32 不夠機
敏，應當如參考圖十三進行。

　　見參考圖十一，當白 5
扳時，黑可以不在外邊應，
而是於 6 位從內收氣，白棋
被吃。

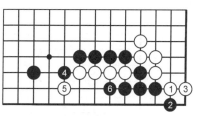

參考圖十一

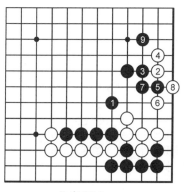

參考圖十二

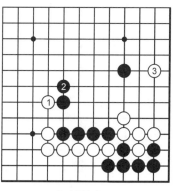

參考圖十三

　　見參考圖十二，黑1直接跳封是嚴厲之著，白若2位潛，則黑3頂強，白執意動出的話，行至黑9，白的棋形有生不如死的感覺。

　　見參考圖十三，白應趁黑跳出的緩著，於本圖1位靠，待黑應後趕緊處理右邊的白棋，這樣雖然也比較被動，但是畢竟渡過了最困難的一關。

第三節　效率對比

　　佈局至白10低掛，是相當普通的進程。下一手黑棋第一感是夾擊，如參考圖一所示。黑11是另一種有迂迴感的進攻手段，不給白棋進角的機會，讓白棋向著黑9方向行棋。

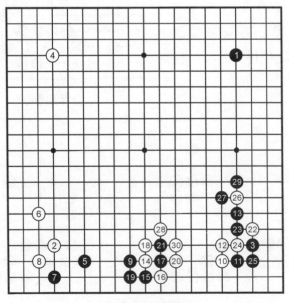

「效率對比」圖例

　　見參考圖一，黑一間低夾時，白2可以採取轉身的下法，如2、4分投拆二，這樣黑棋角部有味道，而且下邊結構不好，白棋可以滿意。

　　實戰中白14是不甘平凡而求變的一手。其實就普通地於20位拆二，效果也很好，後面有22位跨的利用及29右一路逼過來的急所，所以黑要於29跳補，這樣局部白得先手，白可以滿意。一般來講，立二拆三，這也是黑棋願意尖頂的一個策略，想讓白棋於17位拆三，從而達到如參考圖二打入進攻的意圖。

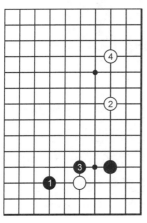

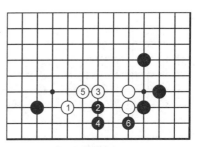

參考圖一　　　　　　　　參考圖二

　　見參考圖二，黑2打入，當白3蓋時，黑4嚴厲。至黑6，黑棋實地巨大，白棋仍處於受攻狀態。白5如於6位阻止黑棋連回，則詳見參考圖三。

　　見參考圖三，白5立，則黑6扳出斷開白1，白7只有長，如果斷則無理，詳見參考圖四。白9跨攻角。黑12是正應，如於13位粘是惡手，詳見參考圖四。以下行至22，黑棋主動進攻，局面處於優勢狀態。

參考圖三

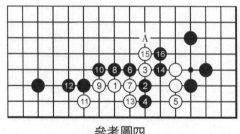

參考圖四

見參考圖四，白７斷是無理之手，當黑16沖出時，由於黑棋Ａ位征子有利，白棋無法斷掉黑２、４兩子，頓時崩潰。

見參考圖五，黑12粘是惡手，以下雙方必然。行至23點，黑棋角部被吃。黑棋雖然取得外勢，但是無法彌補角上的損失。

實戰中白14碰，黑15於二路扳是最強應法。白16欲借勁連扳，黑17斷打後再於19位粘，視白棋的應法而行。白若於20下一路退則太鬆懈，如參考圖六所示。

見參考圖六，白１退時，黑２跳是手筋，白３退回時黑

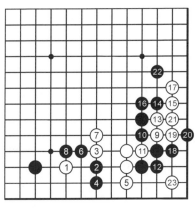

參考圖五

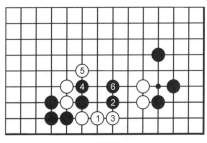

參考圖六

4、6雙，白棋無法吃住黑棋，局部崩潰。白3若改退為沖，則見參考圖七。

見參考圖七，白3沖，黑4順勢長出，分斷白棋左邊兩子。當白7飛時黑8跳，這樣黑棋兩邊走到，可以滿意。

見參考圖八，白棋為吃掉「效率對比」圖例中黑17一子，必須事先在右邊做出交換，而從白1至白5的定型，本身就是大俗手，雖然現在白7打吃，黑一子不能出動，但是黑棋還留有A、B位的利用。白棋難受。

實戰中白20打，黑21跑是白棋暫時征子不利，白棋在右邊尋找糾纏戰機。白22、24跨斷後，26頂是一步手筋。

黑本手如參考圖九所示。

參考圖七

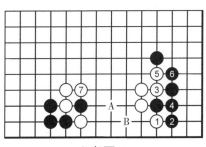

參考圖八

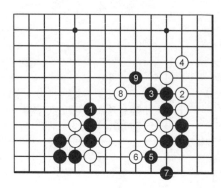

參考圖九

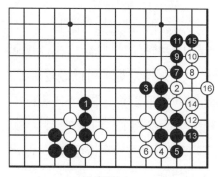

參考圖十

參考圖十一

見參考圖九，黑1長，避免陷入白棋引征的糾纏是本手，白2是預定下法。黑5活角。白8拉出孤棋時，黑9尖形成亂戰，黑棋應當不懼此變。白4如果想攻殺黑角，則如參考圖十所示。

見參考圖十，白4扳角，黑5長氣後於7位斷，行至16，白得角，黑取得外勢，雙方大體是兩分的結果。

實戰中黑27是強烈的反擊，不願意接受參考圖十的變化，白28征，黑如果要跑出，則如參考圖十一。

見參考圖十一，黑1跑出不明智，白2斷後，白棋在A位抱吃和B位征吃必得其一，黑棋無法兩全。

實戰中黑29打吃，白30提淨二子雖然厚實，但是黑棋先手處理好兩邊，白棋的厚實難有發揮餘地，顯得有些凝

重，黑棋應當滿意。白30可考慮如參考圖十二的下法。

　　見參考圖十二，白1貼是巧手，黑2必須提，如果被白2長出，黑棋受不了。白棋雖然薄，但得到先手，雙方局面大致相當。

參考圖十二

第七章
高者在腹

　　圍棋有諺「高者在腹」，意思就是講，拋開邊角這些大家都熟知的位置的攻防，在更加空曠的中腹地帶行棋，才能體現高手的功力。

　　這就像田徑賽場上的彎道超速技術一樣。序盤階段棋子的效率在面向中腹時很難說清楚有多少目的實際收益，但把棋的發展定向中腹，無疑是很好的思路。

第一節　幸運有理

　　本局黑棋三連星的佈局堂堂正正。白16是一種不常見的應法，意在護角的同時緊逼住黑棋拆三。18高掛，以下的變化白棋吃虧，問題出在行棋的內外方向選擇上有誤，並且局部處理手段也不妥。

　　見參考圖一，普通下法是托退後向外快速出頭，局部棋形自然，將來邊路有多種變化，黑棋也不會如實戰那樣厚實。

　　見參考圖二，或者白1低一路飛，當黑2併時，白3尖；黑4飛封時，白5爬。這是局部正常定型。

　　為什麼說實戰中白棋虧了呢？我們再分析一下子效，雖

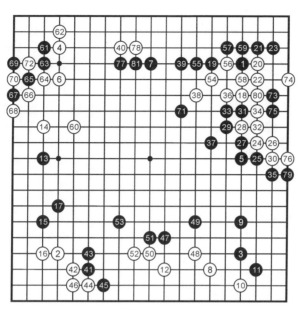

「幸運有理」圖例

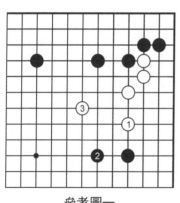

參考圖一

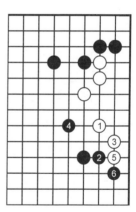

參考圖二

然次序與實戰不同，但結果一樣。

　　見參考圖三，這是參考圖二的繼續，白1頂，不是好棋。黑2長理所當然，但白3不可理解；黑4正常，黑6沖自撞緊一氣，8位虎是形。本圖可見白棋子效不佳。更重要的

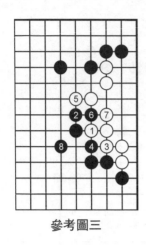

參考圖三

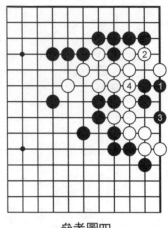

參考圖四

是，白棋撞厚了黑棋的外圍，自身所得相當有限；黑上下兩邊都堅實，白形有無趣之感。

　　正是右邊一帶黑棋厚實，黑47以下至53壓縮下方白棋，在中腹一帶形成龐大的模樣。雖然具體成多少空無法估計，但在這種地方，白棋如何侵消也是非常頭疼的事情。黑61侵分白左上角，是試應手；白棋62頑強抵抗。

　　對此，黑針對性做劫，但在71封想要殺白右方的一塊棋時出現了誤算，白棋立即消劫。黑73點並不能殺死白棋，不僅輸掉打劫，就連局部官子也都損進去。白準備了74位的跳和76位拐兩個巧手活棋。黑要硬殺的話，則如參考圖四所示。

　　見參考圖四，白棋擴大眼位，黑無法殺棋。

　　儘管蒙受如此重大打擊，黑棋還是在關鍵時刻冷靜下來。由形勢判斷，白棋全盤50目強，黑棋全盤65目強，當前黑棋依然可下，尤其是右邊和下邊的棋樣與厚味在後續進程中漸取攻勢。

可見，在序盤構建面向中腹的「外」發展是具有強大生命力的戰略，而過分求「內」的低子效下法，即使取得一定的便宜，也可能難以挽回局面。本局後來黑看似幸運地取得勝利，其實還是有棋理在支撐著的。

第二節　貪小失大

黑7是積極的下法，在現代棋戰中，不過早定型是趨勢。白8亦是同樣的心理。重點在白24這一手，此時白貪戀左下一隊子的安定，實戰中沖吃黑13一子，被黑棋29飛起。白棋右邊雖然拆到大場，但黑棋搶到37的急所和41位的加固，步調明顯好過白棋。

白若24位應，則如參考圖所示。

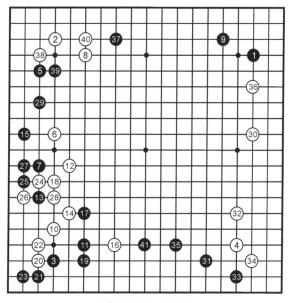

「貪小失大」圖例

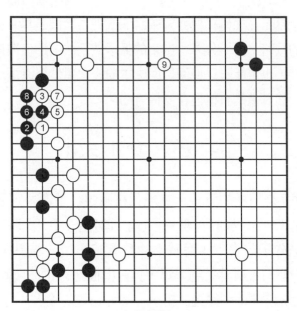

參考圖

見參考圖，白1尖，意欲分開黑棋，黑要聯絡，必須2位爬。以下至黑8，白棋在左邊四路線構建起外勢，然後於9位開拆，如此白棋形生動，潛力巨大，而左下的沖斷手段依然存在。本例雖然只有兩圖，但在棋的內與外選擇上卻非常具代表性。

第三節　控制中原

本局棋子從右邊開始延伸，現在是黑 ⬤ 點的局面。實戰中由於白棋計算輕率而失誤。如果看大局的話，白的下一手該走哪裏是很明確的。

見基本圖，右邊到白20是普通的流向。由黑21打入開始一局面緊張起來。白22靠後24是手筋。白26是味道好的

「控制中原」圖例

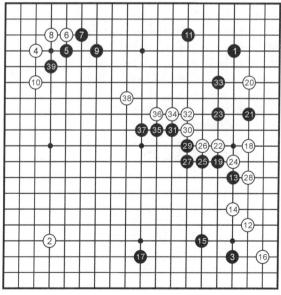

基本圖

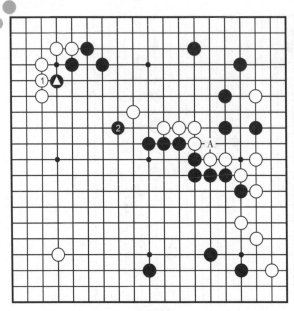

實戰圖

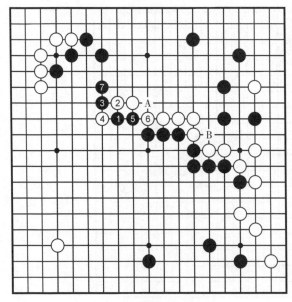

參考圖一

扳過，到白38飛，有侵入上邊的可能性。黑39點。

至此，白沒有什麼不滿地行進。白20這一子還有許多味道，不乏活力。

見實戰圖，白1接，黑2飛正好，黑 ⬤ 一子起了效用，白出不了頭。這樣的話，黑A的斷便成了現實問題。

黑2閃閃發光，顯然是雙方勢力上的要點。白棋已經無力再於中央進行戰鬥，否則見參考圖一。

見參考圖一，對黑1，白2如壓，被黑3強扳的滋味很苦。白4如斷，黑5、7應，留下

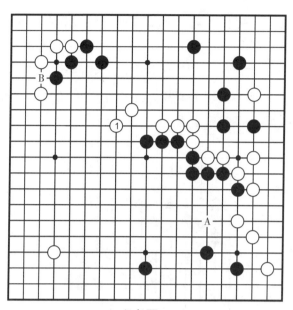

參考圖二

A、B兩個斷點，是白無理。在黑落子1位的瞬間，白便感到窮於應付。

　　見參考圖二，白1小尖出頭是只此一手的下法。這裏是雙方勢力上的交會點，也是要點。白下在1位的話，而後有白A位跳，對中央的黑棋進行狙擊，同時自己也沒有不安定之處。白1遠遠地瞄著下邊、左邊、上邊的種種利用，無疑有居高臨下之感。對黑B位沖的對策，下面將說明。

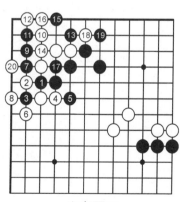

參考圖三

　　見參考圖三，對黑1、3，白有4貼的好手。如果

黑５馬上在７位打，則白於５位上一路反打吃，黑棋接不
歸。白６是正手，角上白棋不懼對殺。白10是要點，而後白
18斷一手是次序，到白20，是白快一氣殺黑。

　　見參考圖四，黑１從裏面斷，因黑在Ａ的征子不利，白
就算脫先也無不安定之處。

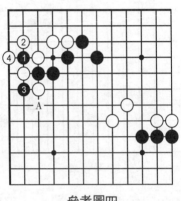

參考圖四

第三篇
大局觀的提升

　　大局觀是棋手綜合水準的體現，主要反映在棋手的戰略選擇、次序安排、棋子取捨、爭先後補等關鍵環節，是以形勢判斷為基礎、以定型手段研究為依據、以發展決策為指導的綜合性技術，具體包括雙方空的計算、攻防焦點的判斷、戰略目標的確定及技術手段的選擇等。

第一章
形勢判斷舉要

第一節　形勢判斷是大局觀的先決條件

　　棋手要想在初中級水準的基礎上提高棋藝，不經過形勢判斷這道關，那是無法做到的。無論是業餘高段還是職業棋手，形勢判斷都是對局的靈魂所在，是制訂一切戰略戰術的根據，因此具有極為核心的意義。

　　所謂形勢判斷，就是在一局棋的某一階段的局勢下，透過對雙方實地的對比、子力強弱、棋形厚薄等情況進行分析，判斷出雙方形勢的優劣，從而制訂出以後的計畫。類似軍事上的統帥，要在戰前周密地分析雙方兵力部署、武器裝備、地理條件和後勤保障等，才能制訂出合理的作戰方案。由此可見，形勢判斷是多麼重要。

　　形勢判斷有三要素：①計算實空的方法；②計算厚味的方法；③計算模樣的方法。

　　實戰中，計算實空一般是在佈局告一段落，局部戰鬥結束，即將進入下一階段時。單純計算實空對大家來講並不困難，但厚味與模樣的判斷就不容易了。

一、基本方法

見基本圖一，本局黑剛於1位提一子，雙方佈局告一段落，需要對全局做形勢判斷，並產生下一手。

1. 黑實空

所謂地域，分對方無法侵入的確定地盤和未確定地盤。見參考圖一，黑方左上和右上就是確定地盤，也就是實空。左上最低限度為 18 目；右上有 11 目；右下為未確定地盤，因為白棋還是有入侵的手段，按分界暫計算為 17 目。之所以能夠計算到 17 目，是因為這

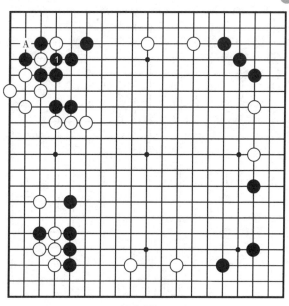

基本圖一

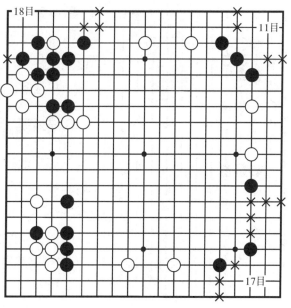

參考圖一

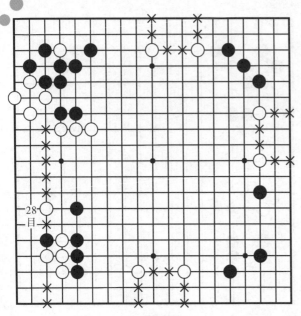

參考圖二

塊棋的左邊和上邊兩個白棋的拆二都相對較為薄弱，所以在常規情況下白棋是無力入侵黑地的。因此全盤黑實空就有46目。

2. 白實空

見參考圖二，白棋左邊由於上下棋子堅實，基本上可以算白的確定地盤，故有28目。

上邊、下邊和右邊的拆二各算4目確定地盤，另外加上黑棋先手貼還目數，故全盤白實空約為45目強。

3. 未確定地盤的計算方法

未確定地盤的實空計算以預估對手收官後自己所能獲得的最小規模的實地為準。

先以白棋左側為例，黑若強行打入，如參考圖三所示，黑明顯不成功。那麼按對手無成功破空手段、白要取得全空的普通收官應接，則如參

參考圖三

考圖四所示。

見參考圖四，以下次序非實戰性次序，僅作為局部完成全部定型的模擬，故在計算白最小規模的實空時為28目。

參考圖四

再以右下黑方為例，見參考圖五，白1為正常打入點，黑2尖，白3跳出，黑4壓上方的白拆二，此形由於黑守角堅實，上方白已經被黑攻擊，右下一帶形成白棋三塊忙活的局面，自然是白不肯出現的結果。

如果按照普通收官，則如參考圖四所示。

見參考圖六，同樣是非實戰次序，白1二路小飛，以下至黑8虎補，除去分界點，黑右下最小規模的實空算為17目。

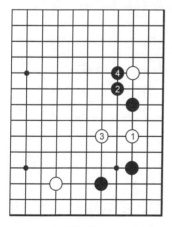

參考圖五

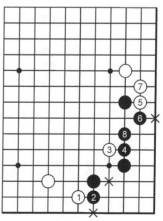

參考圖六

4. 判斷決策

見參考圖七，根據實空對比，初步可以判斷，這是一盤勝負目數很小的細棋。白棋力爭在盤面上尋找主動出擊的位置，在右下打入暫時不利的情況下，優先考慮左邊的情況。要牽制黑棋打入左邊邊路的白空，就必須使黑⚫四子變弱，那麼對其進行攻擊是最好的間接性防守。白棋希望在黑棋向外出逃的過程中順便將左邊白地補實，那麼白1顯然就是雙方勢力的交叉點，對白棋來講，是絕佳的一手。

參考圖七

二、實空變化的目數估算

見基本圖二，在計算實空時，還必須判斷出其他地域實空的增減。現在黑於1位拆兼逼，計算時要考慮黑1這一手

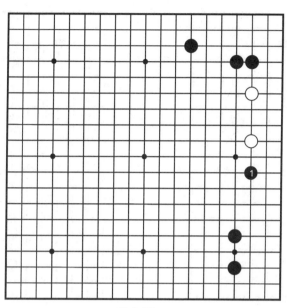

基本圖二

的大小。

1. 雙方各多少目

如按此局面計算，右下黑有19目，右上黑有14目；右邊白為4目，見參考圖八。

2. 黑地增加

見參考圖九，對黑△的拆逼，白1跳，固守根據地。因為黑△之後，瞄著A、B位搜白根。黑2刺後，於4位攻白，並補強右下。黑實地可以增加。

參考圖八

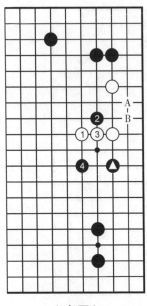

參考圖九

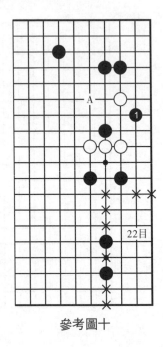

參考圖十

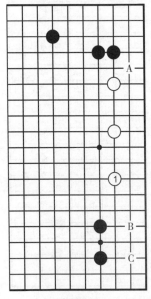

參考圖十一

3. 手筋

見參考圖十，接前圖，由於白尚未獲得安定，有必要在A位守。同時黑也有走1位的手筋。

現在右下黑堅實，黑地有22目，增加了3目。

4. 白獲得安定

見參考圖十一，白如走本圖1位拆，白獲得安定。黑如A位攻是後手，但白A尖卻可攻擊黑陣。右下白B、黑C交換後，白獲先手便

宜，這是白的權利，白空可增加。

5. 20目之差

見參考圖十二，右上黑地14目未變，右邊白空增加了7目，右下黑地減少了12目，即雙方實空有近20目的出入。

三、厚味的價值取決於下一手

見基本圖三，這是目外定石的一種型。

白在右邊構成10目實空，並且還有向下發展勢力的餘地。白如果在這種勢力上再加一手，白實空就可再增加10目以上。

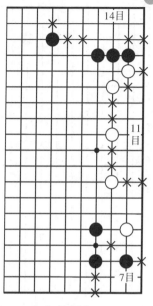

參考圖十二

黑的厚味具有向左發展的勢頭，但並無具體範圍，因此要盡快走一手，形成模樣。黑如再加一手，就會比白多了一手棋，所以必須構成相當於20目以上的實空才行。

基本圖三

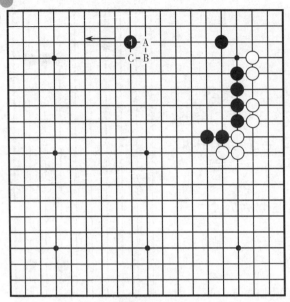

参考圖十三

1. 必爭點

見 參 考 圖 十 三，黑1拆，或走 A、B、C中任何一 點拆，都可使黑模 樣初具規模。1位 是必爭點。反之， 白如先佔到此位， 黑厚味頓減。

2. 絕好點

見參考圖十四，黑如再走1位跳，黑模樣變得深似谷， 這是絕好點，可增加10目以上實空。

参考圖十四

3. 黑不滿

接參考圖十三，白如先佔1位大場，黑厚味作用大減。對此，黑走2、4位，雖把厚味變成了確定地，但絕對談不上好（見參考圖十五）。

參考圖十五

4. 計算

見參考圖十六，黑實空在黑厚味中間構成17目左右，看似很大，實際卻很小，這只相當於白A守角或黑B伸腿的價值，

參考圖十六

黑子效低。白在右邊的子效和在勢力發展方面的子效都比黑好。

5. 黑不滿

見參考圖十七，黑如走成本圖局面，不滿意。因為黑在參考圖十三中已構成模樣，白若置之不管，黑可構成很大實空。

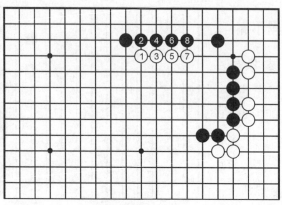

參考圖十七

現在白1肩沖侵消黑模樣。黑2至8，雖可在三路上構成實地，但厚味卻消失了，白充分。

6. 發揮厚味作用

接前圖白3之後，黑應走參考圖十八中1位飛攻，當白2逃時，白不會得到安定。黑看準時機走A位跳，或利用厚味攻白，才會收到較滿意的效果。

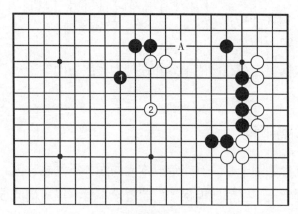

參考圖十八

四、模樣的實空換算

模樣是形成確定地前的圍空姿態。要把模樣變成實空，就必須利用角的據點、厚味、拆等的作用，這是構成實空的要素。

見基本圖四，右上小飛守角，與左下的結構有何差別呢？

基本圖四

1. 小飛守角是幾目

見參考圖十九，黑小飛守角，白1、3侵角後，黑2、4是堅實的應手。黑6提，使角部變成黑地。

參考圖十九

參考圖二十

參考圖二十一

參考圖二十二

2. 有幾目

見參考圖二十，這是前圖提吃後的情況。黑在角上獲8目以上實空，而且還有A位斷吃的餘地。

3. 白棋手段

見參考圖二十一，這次白走1位靠、3扳。對此，黑在4、6位提，鞏固了角地。

4. 計算

見參考圖二十二，黑確立了9目實空，而且有A位斷吃的手段，可見小飛守角至少有8至9目實空；另外提掉白一子，可進一步增加實空，所以，小飛守角的實空在10目以上。

5. 24目實空

參考圖二十三是在小飛守角的基礎上加一手黑⚫，從而達到擴張模樣的目的。但是僅有此拆並不能形成模樣，黑進一步佔1位大飛守，才可構成24目實空。

6. 打入

見參考圖二十四，黑從小飛守至星下開拆時，白可在1位打入。此打入可使上邊黑地化為烏有，不過由於白也變成

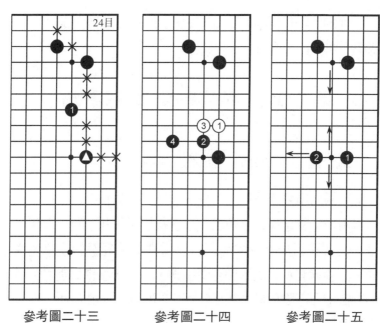

參考圖二十三　　　　參考圖二十四　　　　參考圖二十五

弱子，所以打入的時機是個問題。

7. 擴大模樣

見參考圖二十五，黑1在右邊開拆後，看準時機走2位跳，是擴大模樣的好手，以下可按箭頭所示的方向發揮子效。黑⬤的小飛守角，與右邊相呼應，可形成模樣，所以說黑2跳是擴大模樣的好手。

8. 淺消

見參考圖二十六，白如走1、3位侵消，黑大致可形成24目實空。

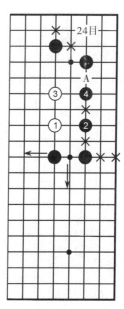

參考圖二十六

白1也可走2位打入,但被黑1鎮後,白相當難受。不過與上圖相比,白可在A位騰挪。

第二節　形勢判斷實戰運用

第一譜(1～32)　模樣的判斷

黑採用中國流佈局,白棋採取雙三三對抗。三三的下法是只用一手就迅速確立角部,但在行棋速度和位置上有所不足,需要在對局過程中彌補。以這樣的開局應對攻擊型模樣,必須擁有良好的形勢判斷能力,才能洞察棋局重點。白6飛起是採取穩步推進的策略。黑亦可以先選擇23掛,在下方構築模樣,那樣的話白也要在10位掛。黑7選擇搶佔上邊大場,白8先自身連片,黑9亦是自重的一手。以下白10掛必然,如走23位,被黑守到10位,白將來侵分困難。白12是靈活的一手,黑如果強行切斷兩子間的聯絡,則如參考圖一所示。

見參考圖一,白4貼下時,黑一

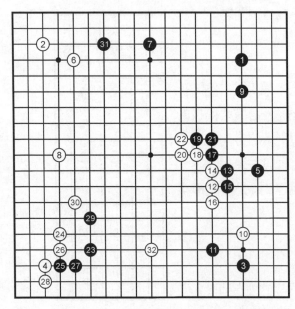

第一譜

子已經受攻，而角部仍然有棋。黑子低效，白棋自然破空。

實戰中黑13跳起時，白14是果斷的一手。模樣棋重要的是要制約對手的發展方向，中腹被誰佔據正面，誰就有主動權。黑17不能繼續沖斷白棋，這也是白棋的得意之處，否則如參考圖二。

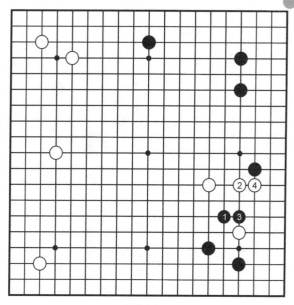

參考圖一

見參考圖二，若黑1沖的話，白2就強行擋，以下白可以順調從下面打穿黑棋，黑明顯不利。

實戰中黑21粘是厚實的下法，白22拐也是急所，否則黑貼過來，上方模樣迅速

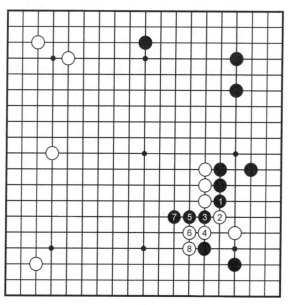

參考圖二

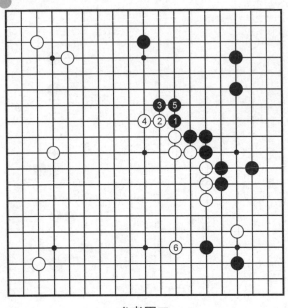

參考圖三

膨脹。黑23已不能再應，否則如參考圖三。

見參考圖三，黑1如扳，則白2也扳，黑不能讓白成勢，如5位粘，則白6從下面攔，從直觀上就可以看出白模樣大於黑，白成空能力也就大，黑不肯。

實戰中黑23掛左下是首選，但29與白30交換後於31位拆是非常規下法，普通黑29直接於32位拆，對此，白32當然要打入。

第二譜（33～55）　實空的平衡

黑33拆狹窄，但事關棋的根基，是急所。白34托退後，黑37過於本分，應於42位拆一。

見參考圖四，黑1拆時，白2跳出的話，則有3位托，至黑9，白應手困難。如白不願意如此，白2在5位碰，黑則A位長；白2時黑B位長，效果好於實戰。

實戰中白38靠後40虎，令黑難受；黑41做活，白42點後再44位跳起，白生動。45靠是當初黑31拆二時就瞄準的手段，白46退厚實，如下一路頂，將來二路有黑棋的飛點，味道壞。黑47二路潛是破空的一手，白48、50立是寬

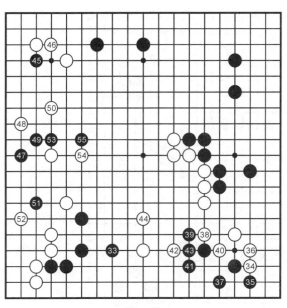

第二譜

鬆的攻擊，52是重要的防守，否則被黑二路飛點也是不能忍受的結果。黑53、55脫出，實地平衡被打破。黑之所以會走出47的掏空手段，是因為按常規進行的話，如參考圖五所示。

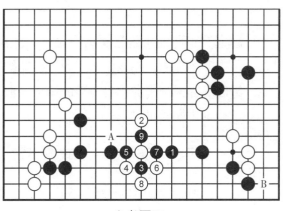

參考圖四

　見參考圖五，黑1拆至11長出是黑棋在左邊的普通定型，白獲得先手後於右上角侵入，至白18，是標準的局部定石，在此，可以對形勢作出判斷。

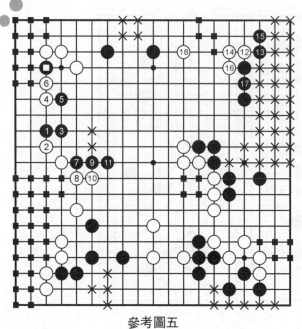

黑空：上邊4目，右上30目，左邊2目，下邊4目，右下6目，總共46目。

白空：左下26目，左上14目，右上4目，右下及中間5目，加黑貼5目（對局時貼目數），總共54目。

<center>參考圖五</center>

按此計算，即使把黑棋的先手考慮進去，局面也是白優勢明顯，由此可以看出黑47深度破壞白空的理由。作為白棋，可以採取緩攻策略，制衡黑棋，因局勢尚未到了非撲殺不可的境地。白棋可以由攻擊左邊來威脅下方的黑棋。

第三譜（56～81）　攻擊不當

白56方向正確，但著法錯誤，未能有效利用黑棋的缺陷。

見參考圖六，白低二路飛才是手筋，黑2應時，白3向右跳，以下有A位的夾和白B、黑C、白D奪去右邊黑棋眼形的手段，兩處必得其一。

實戰中白56尖雖然是先手，但無緊湊的後續手段，白

攻擊失敗。左邊黑
59、61 沖斷白棋，
白 62 事關雙方厚
薄，是本手。70 至
78 白棋在積蓄力
量，意在能夠繼續
威脅左下黑棋。白
80 必須補，否則
黑很容易地拉回角
上當初靠的黑子。
爭得先手的黑棋扳
到 81 位的頭，如
此，就算白右上點
三三活一小塊，黑
全盤也約有 64 目
強，而白算上貼目
只有 55 目弱，無
疑黑佔優勢。問題
就在於當初白 56
的尖過於簡單。

第三譜

參考圖六

第四譜（82～125） 劫爭引而不發

實戰中白82立，是要先攻擊左下黑棋獲利。黑85的補法給白棋提供了逆轉的機會。黑85應走A位尖，白B則黑C，白乾淨活棋。

白先在上方86、88的提子厚實，這樣就能夠充分追究黑85補棋的隱患。

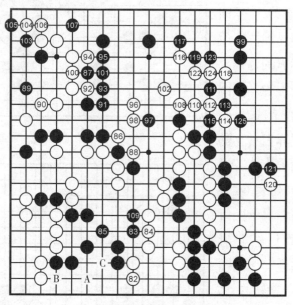

第四譜

見參考圖七，白有1位卡的好手，以下黑2至12，局部黑成為劫活，這樣，只要外圍白棋有足夠的劫材，就可以在此處引發劫爭。

實戰中當黑棋補強左邊一隊孤棋時，白96應在右上角點三三，由於黑下方劫活，黑也就不敢強吃白點三三的棋。實戰96是緩步突破黑模樣，黑97交換一下，於99位守角是

大棋，但無奈劫爭的「定時炸彈」使白棋有了更多的主動權。黑103、105、107是製造劫材，但不如樸實地在82左一路擋住活淨為好。白108逕自挺進黑模樣，黑109再三考慮還是只有補活，否則在棋盤其他地方無法放手行棋。這個過程讓白幾乎賺取了一手棋的便宜。至黑125補，局勢已經發生了逆轉，白稍有利。其中，白120粗糙，是典型的在優勢感覺下的失著。

見參考圖八，白1托，黑2如強硬地外扳，則以下

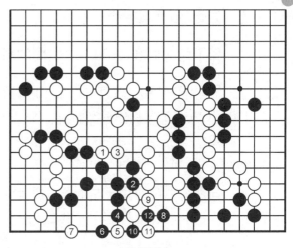

參考圖七

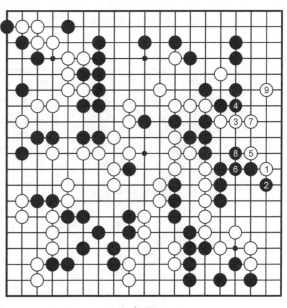

參考圖八

至白9，白可以在黑空中活出，黑不行。因此白1托時，黑只有在白1上一路內扳；白於2位退，黑8位虎是常規進

行，如此白比實戰有利。

第五譜（126～169） 瞬間的勝機

黑右下141點是收官的好手，使局勢變得難以明朗，白150位虎後，需要做出形勢判斷。

黑空：上邊到右邊55目，右下7目，左下5目，一共有67目。

白空：中腹24目，左上角白提淨黑子約18目，左下17目，下邊4目，貼目5目，一共68目。

由此可以看出，白稍有收官不緊的著法產生，形勢就變得極其微妙。然而，在這緊要關頭，黑155位扳是敗著。此手應當在158位接回二子。實戰中被白果斷地吃淨二子，黑受損。

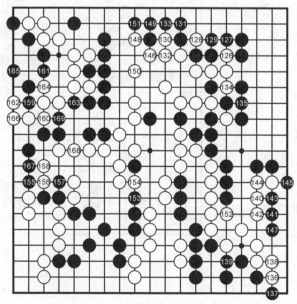

第五譜

第六譜（170～261）　巧妙地長目

白 172 撲是好手，由此做連環劫殺黑。180 撲和 182 立，與白在 191 位立、180 拐吃相比，實空要差出 2 目，而最終白棋也就是以 2 目勝出的。

第六譜

第二章
序盤大局觀的培養

第一節　難處抉擇

見基本圖一，本局黑三連星對白二連星，左下黑7一間低夾是積極的下法，白8進角形成簡明定石，獲取先手。

白14面臨序盤的難處：要佔的大場實在太多，究竟選

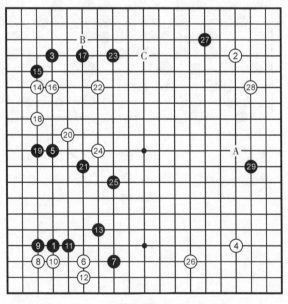

基本圖一

擇哪一點？拋開棋風差異，就只有經過仔細分析和多種方案判別，才能得出滿意的結論。這裏正是大局觀的體現。

思路一：見參考圖一，白走1位，與黑互相擴張模樣。這樣2位大場就會被黑棋佔了。這與左下白棋的取地思路發生矛盾，而且黑左下角的外勢與周圍數子構成良好的配合，所以白棋直接否定了此變化。

思路二：白從E位掛角，符合棋從寬處掛的常理。但本局面下黑於16位跳應，黑左邊的模樣結構生動，故白棋亦不願如此。

參考圖一

思路三：如參考圖二打入，黑2緊夾，白3以下謀活，黑10連扳後於12開拆，陣式開闊。白3如A位跳，黑就B位紮釘，白依然受攻。

參考圖二

　　透過上述多種思考，白棋選擇了實戰14位，從黑棋的內部掛角，這是符合局勢的下法。18低拆是細膩的手法，雙方弈至25，白棋形完整且獲得先手，於26位守角兼限制黑棋的發展，全盤白地勢均衡。

第二節　一舉兩得

　　在局部常法與全局配合出現不融洽的時候，自然要追求有效的變通。如基本圖二所示，目前全盤的重點在左下對白棋的攻擊和右下黑棋是否能夠有所作為。黑全盤40目；白棋如果吃淨右下黑子，全盤也有40多目。所以黑棋在選擇如何進攻左下白三子的同時，應當考慮右下盤活三子餘味。

　　右下黑三子要想有所作為，只有做劫，但黑棋全盤目前很難找到明顯有利的劫材。同時，考慮下邊一帶黑子棋形堅實，上方中間一帶黑子的厚實，如何把棋局的重點與有利條件的發揮相結合，成為黑棋目前的課題。

　　見實戰圖，黑1點，是要徹底破壞白棋根據地的下

基本圖二

法。另外，根據白棋的應手，黑考慮了白棋的強硬態度，也做出更充分的準備。

如果白 2 直接於 11 位粘則重，黑將 15 位小尖讓白棋完全成為無根孤棋，而出逃中央的方向上都是黑棋的勢力。因此白棋實戰是極力要吃下黑 1，以求就地成活。

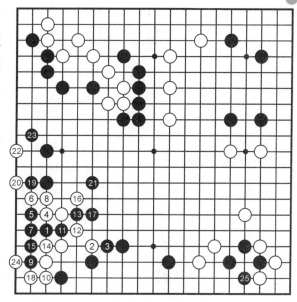

實戰圖

白 2 靠壓後於 4 位擋就是反擊，但這也在黑棋的意料之中，以下至 24，黑棋利用白棋吃子的意圖，將打入的六子又再度棄掉，換取了外勢，這樣以後局部黑每緊一氣就是一個劫材，然後圖窮匕首見，立即於 25 位開劫。至此，白棋已經很難制服右下黑棋了。

此變再做一下形勢判斷，白左下收氣，可得 15 目左右，而右邊白棋只有 10 多目，加上上面白棋，全盤也才 30 目；而黑棋成功破掉右下白空，除全盤實利擁有 40 目外，中央的話語權還在黑棋手上。

因此，實戰中黑棋棄子包圍的戰術無疑是一舉兩得的好構思，也是照顧全盤的一種代表性下法。

第三節　並非定石

定石是局部的雙方可以接受的變化，在有外部條件影響的情況下，定石的各種必然性就要重新思考，尤其是在要照顧全局的統一發展時，更值得深入思考。基本圖三中黑●一子斷打時，白該如何進行呢？注意，上邊中間有黑□一子存在，威脅不小；下邊一帶是白棋的二連星。

基本圖三

1. 接的愚形

首先，當然要考慮白棋不顧左側而接起來的結果。見參考圖一，白1接是局部的下法，黑2一路壓過來後於10位飛封，白要是繼續不捨棄的話，則如參考圖二所示，白無活

路。

　　另外，即使白活，也勢必把黑棋撞成厚勢，將來下邊和中央一帶的主動權就會被黑棋掌握。如此過早地讓出中腹控制權不是白棋所願，與下方的二連星佈局構思也是相矛盾的。

　　這樣我們就有了思考方向，一是在黑棋提掉一子後，白棋如何處理局部的殘子；二是相對下方二連星形成有協調性的定型。

2. 預想圖

　　見預想圖，面對黑子的斷打，白1位反曲打是棄子

參考圖一

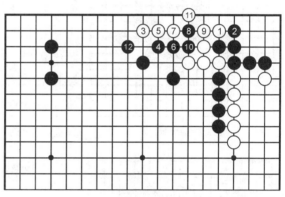

參考圖二

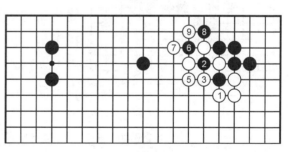

預想圖

整形的最佳一手，目的在於使白棋的發展朝向外部，讓出一兩個殘子的利益。當黑2提後，白3抱打，黑4粘上已經是

形成了凝重的棋形，白可以5位粘。如果黑繼續6、8斷吃，則白棋如法炮製地9位打，黑形重複，白變厚且子力向外輻射。

3.預料中的變化一

如果上圖黑2在變化一圖中的1位長，白考慮到白2的枷，只能始終將棋放在外部。黑3提時，白4粘是本變化的

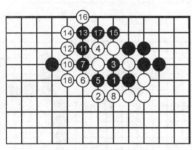

變化一圖

要著。黑5、7沖斷的話，白已經準備好了8位抱吃後於10位下棄子的計畫。至白18粘，黑吃子有限，但白構成了巨大的厚勢，並與下方的二連星遙相呼應。當初夾擊的黑子也因為貼在厚壁上而成為廢子。

4.預料中的變化二

變化一圖中的黑11如果於變化二圖中的1位反擊，則白2以下再活出，然後白16位利用黑A位的斷點貼緊，中央白棋厚實，是充分可戰之形。

變化二圖

第四節　不拘常理

當全盤形勢發生了非常規的情況時，對策的思考也應該超越，這樣才符合兵法上所謂「以正合、以奇勝」的道理。

本局就是非常好的一例。

見基本圖四，目前白棋坐擁四角，全盤約40目；而黑棋都面向中央取得外勢，可以確定的地域是下邊的20多目，其他則要看發展情況。現在爭奪的焦點無疑在左上角，黑棋該如何作為？

基本圖四

1.普通思路

參考圖一中黑1高掛是第一感，依託右上的厚勢，白2飛起是正應。雙方均是常規進行的話，將是黑棋在上方成空；白棋開拆到左側中間一帶，並順勢限制了左下方黑外勢的潛力。

參考圖一

再換個思路，黑1如於A位反方向逼掛，白棋就於1位跳應，道理和上個思路一樣，只是各自方向轉換了一下。兩種思路對黑棋來講都可以，卻總嫌平淡、不充分。

黑棋難道就沒有讓左下和右上厚勢同時發揮的辦法嗎？這裏，我們需要跳出常規思維模式，尋找上述兩個思路的結合點。

參考圖二

2.強勢尖沖

尖沖！是思維飛躍的一手，也是體現黑棋良好大局觀的一手！

見參考圖二，黑1不拘泥於局部得失，著重全局配合，白2爬，黑3就長；白4小飛是不希望黑在左側鑄成大模樣的下法，那麼黑5就厚實地拐下，上邊的開拆距離相當合適。

白4如果拐，則見參考圖三，黑5就跳一手；白6長時，黑7飛的護斷姿態靈動；白8防止黑封鎖上邊，黑9則擋下，形成巨大模樣。

上述兩種變化都使白棋今後的打入作戰變得非常困難。黑能夠由幾手棋打造出主動的局面，正得益於當初黑1非凡的一手；而這背後正是黑棋通盤深刻理解的結果。

參考圖三

第五節 急所何在

見基本圖五，黑從左上開拆後，白1打入，意在挑起戰鬥。因為白在右上角有強大厚勢，以此為背景，可分斷黑一子。黑2開拆，是必然手段。黑如進一步強化上邊，白1將陷於孤立。當前白還急需援救右下白一子。白應佔何處大場呢？

1. 根據地

見參考圖一，白1象步飛，既守右上根據地，又奪取了黑在上邊的根據地，白厚勢可充分發揮作用。對此，黑如A位尖攻，則白B貼長進行抵抗，黑不樂觀。

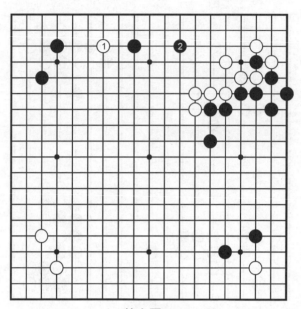

基本圖五

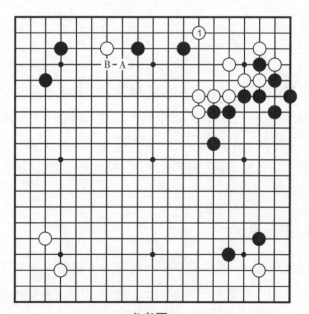

參考圖一

2. 充分發揮作用

見參考圖二，黑於1位擋，白在2位跳出，白形看似薄，但此時黑3即使穿象眼，白4守也無可非議。黑5、白6之後，雙方相比，白子效高，作用充分。

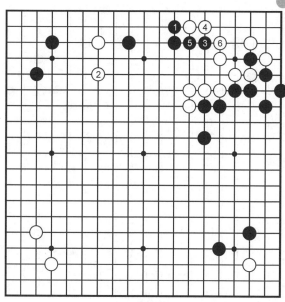

參考圖二

3. 緩手

見參考圖三，白1尖守是緩手。此手作為防守手段完全可以，但缺乏攻擊性。黑2尖，在上邊安根後，可從容攻擊左上白一子。

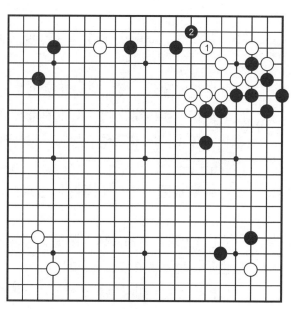

參考圖三

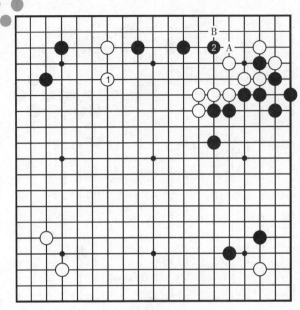

4. 逃

見參考圖四，白1跳，向外逃。黑2鞏固根據地後，右上的白厚勢作用頓時消失。白如在A位擋，則黑B位立，姿態充分。白原來的進攻意圖完全落空了。

參考圖四

第六節　厚味發威

見基本圖六，現在的局面是黑有實地、白有外勢所形成的模樣，對白棋來講，重要的是必須要靈活運用右下的厚味。在A、B、C三點中選哪一個合適呢？要注意模樣的影響幅度。

見參考圖一，白1攔拆，右邊白模樣大致能算出50目。

白1（基本圖的A位）攔拆，在右邊形成模樣為最佳。這也是限制黑擴張右上實空的一手。

白5之後，如果黑6侵入，對下邊弱點反擊，則白9讓黑渡過也不壞。

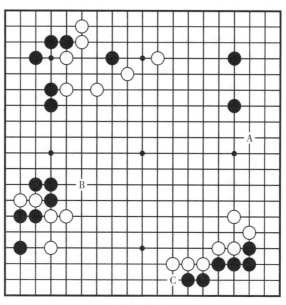

基本圖六

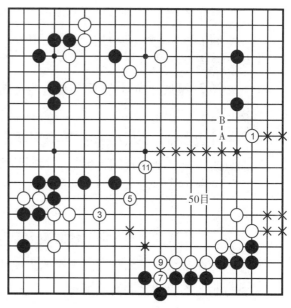

白 11 飛後，右邊大約有 50 目實空。以下，若黑 A 淺消，則白 B 靠，割斷黑的聯絡。這種在中央的戰鬥，正是白所歡迎的。之所以右邊可計算出有 50 目，其道理就在於此。

參考圖一

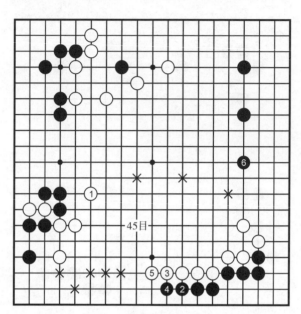

參考圖二

見參考圖二，中央陣地外表很大，但很難收空。

白1（基本圖的B位）飛，在中央擴展，雖是好點，但不如參考圖一的下法。

黑2、4爬，先手削減下邊白地，黑6再轉回佔右邊大場。

外表上白1很大，可是充其量只能在中央圍45目左右，而且圍中央空是很難的。另外，若與參考圖一相比，右邊被黑6佔據，右上黑實空變大，這對白實空來說，應算成負數。

關於模樣的形成，與其採取像本圖這樣在中央圍空，還不如從參考圖一中的右邊向中央擴張模樣好，請體會本圖和參考圖一的模樣之間的差別。

　　中盤是一盤棋中最令人熱血沸騰的階段，也是一盤棋勝負的主戰場，靠簡單互圍走向官子的棋所出現的對局量很少，因為在佈局基礎上，雙方都對形勢有著不同的理解和判斷，相互的制衡和反抗必然導致激烈的拼殺，有成算也好，出現誤算也罷，中盤的不可知性但又對勝負的主導性註定成為棋手投入最多的地方。除了考驗棋手的基本功外，臨場的綜合素質是發揮的決定因素。由於中盤作戰千變萬化，一路之差、一子有無等情況都會讓棋局走向完全陌生的軌道。

　　那麼如何提升中盤能力呢？從棋力增長的經驗來看，對局的計算力絕對是第一位的，沒有良好的計算功底，一切策略、構思都會因對手的強勢而失敗。其次就是作戰的思維，普通的局面下如何出奇制勝，難解的局面下如何找到制勝的方法，若沒有良好的作戰思維指導，其計算量和計算難度都必然給自己造成不必要的精力投入。這兩方面提升後，必然會使棋手在實戰中取得更好的成績。本部分精選典型的職業實戰案例，從多角度來引導和啟發讀者。

計算的寬度與深度

第一章
勝負處的計算

第一節　一鼓作氣

見基本圖一，白●白底黑三角四子洞出，左邊的形勢千鈞一髮、錯綜複雜，棋局已經到了決定勝負的關頭，不容一絲錯誤。目前的形勢是黑只要吃淨四子，就能避免兩塊子被吃，並吃掉左上的一隊白棋，直接獲取最終的勝利。這裏黑棋需要精準的計算，才能徹底終結白棋的希望。

基本圖一

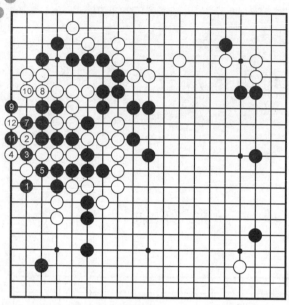

失敗圖一

見失敗圖一，黑1搭下是第一感，卻是錯著。白2虎後，即使有黑3撲、黑5打緊氣及黑9一路小尖的好手，但最終在局部黑只形成了後手緊氣劫，全盤黑無論走哪裏，白都直接提子。

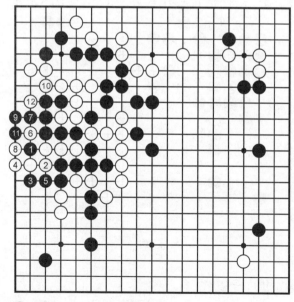

⑬＝❶　　　失敗圖二

見失敗圖二，黑1打、黑3夾是更為緊湊的下法，白4立是僅此一手的下法，如於6位打吃，則被黑於4位抱吃。行到黑13提，成為黑棋的先手緊氣劫。

本圖比失敗圖一有利，但白棋尚有在外面連走兩手的機會，局勢還不夠簡明。

　　見正解圖，黑1打後，黑3的連扳才是正解，實戰中走出這樣的一手是絕妙的好棋。以下即使白4頑強抵抗，黑5打後冷靜地於7位粘。行至黑21位擋，黑巧妙利用了左下三三一子的接應，快一氣淨殲白棋，一舉獲勝。

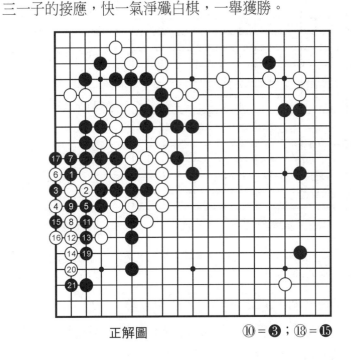

正解圖　　　　⑩＝❸；⑱＝❶❺

第二節　功虧一簣

　　圍棋的難在於即使由千辛萬苦獲得優勢，但隨後一不留心，就會陷入速敗的境地。這種情況在對局中經常出現，因為中盤的計算耗費的精力巨大，往往在局部如願以償後很容易放鬆警惕，基本圖二就是一個典型例子，希望棋友們能夠在對局中學會調整狀態，同時領略雙方是如何臨機應變的。實戰中黑21並非是恰當的一著，理由是左下角為雙方堅實

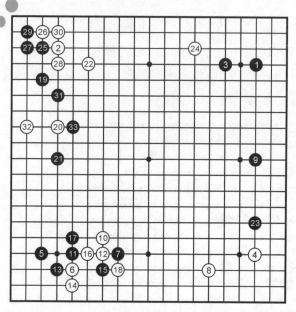

基本圖二

之形，容易形成子效凝重的弊病，被白棋刻不容緩地於22位逼迫，黑棋局部頓時沒有應手。黑23和白24均是相對之好點。黑27是無奈之舉，局部正常騰挪手法是28位虎，如參考圖一所示。黑31是無奈之著，但以後白32和黑33均是針鋒相對的強硬手法。自此，黑的意圖和白的反擊讓棋局進入極其複雜的領域。

　　見參考圖一，黑1粘，白2必定反擊。此形，白8時黑9應，白14之後因征子不利無法於A位抱吃，很難受。

　　基本圖二中黑33的意圖是希望白扳起。見參考圖二，若白1扳，則

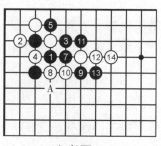

參考圖一

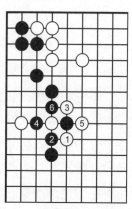

參考圖二

黑2粘。至黑6，黑從邊上連回取地。

　　見實戰圖一，實戰中白34以下至38止，完全是在明瞭黑棋戰略的條件下進行的強烈反擊。黑39已經別無選擇，必須一戰。白40、42反擊時，黑41至49之進行，為氣勢使

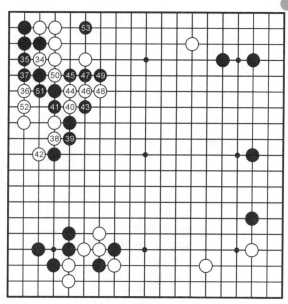

實戰圖一

然。白50時，黑51、53自然是細算過的手筋，其預想結果見參考圖三和四。

　　見參考圖三，白若1位拉出，則黑2、4門吃。

　　見參考圖四，對白1撞，黑2、4也可安定左下角大龍。

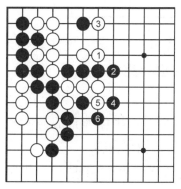

參考圖三

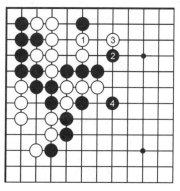

參考圖四

　　看起來白棋像是無棋可下了的樣子，然而黑在這裏漏算了一著，所以白方胸有成竹。

　　見實戰圖二，白有54扳封殺黑棋狙擊的絕好手段，這一手棋使得黑棋事與願違，而且也要替左上角黑棋擔心。左上角黑棋終究已無做出兩眼之餘地，以後的戰鬥，黑棋的立場很苦。黑55以下至67止，雙方都是單行道。

實戰圖二

　　見參考圖五，實戰中的57如於本圖拐，以下至白8貼，黑全軍覆沒。

　　實戰中白58若下於59，則黑58連。黑67棄角取勢，此時不能隨便走A位跳枷，否則白可以簡單逸出。

　　見參考圖六，行至白12，黑無法封住白棋，全局皆潰。

參考圖五　　　　　參考圖六

　　見實戰圖三，白68尖出時，黑69跳是有預謀的一手，白如隨手72位長，則正中圈套。

實戰圖三

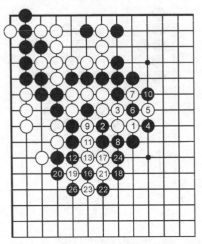

⑭＝❻　　⑮＝⑨上一路粘　　㉕＝⑦

參考圖七

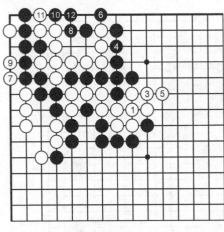

參考圖八

見參考圖七，對白1之沖，黑2為得意之著，對應的白3也絕妙；黑4扳，則白5扳，黑6撲。

以後對白7提，黑8叫吃；白9提一子時，黑10叫吃。此時白棋無法於6位粘，白11、13也是必然。於是黑得以14位提劫；白因劫材不夠，只好於15位粘。結果，此形白棋不管怎麼掙扎，均無法逃出。

見參考圖八，白9若於本圖1位粘抵抗，黑棋有利的地位仍沒改變。因黑有4在攻殺關係上之先手利，6以下至12止，角上攻殺中，白棋慢一氣。

見參考圖九，白若1扳，則黑2、4門吃，白棋還是無法擺脫被吃的命運。黑棋上方按A至E的順序，白無法出棋。

因此，實戰中白70提也是計算準確的一手。白88為手筋，也為黑棋設下一個圈套，如黑於90位沖斷就上當了。

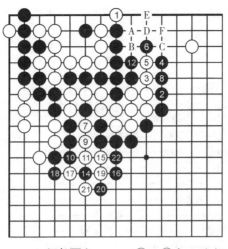

參考圖九　　　⑬＝⑦上一路粘

見參考圖十，
白 12 止之結果為
「有眼殺瞎」，黑
棋反而被吃了。

如此，黑71以
下至 99 止，也是
必然之運行。白棋
將左上角黑十子納
入掌中告一段落。
另一方面，黑犧牲
這些子力，在外面

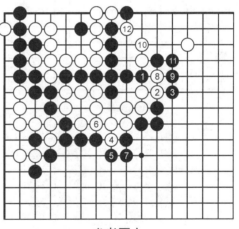

參考圖十

進行大封鎖，以後全力經營右邊一帶之模樣化。從形勢來
說，就算包括黑左上之損失在內，黑棋所得之厚勢也很大。
因此，黑棋在意外受到白棋強手打擊後，能夠形成這個結
果，也是漂亮的轉換。

　　見實戰圖四，實戰中由於黑棋取得了龐大的模樣，白棋只好在右上和右邊尋找破空的線索。此處形成白活則勝、白死則負的決鬥場面。本圖白棋在最後的勝負關頭未能洞悉活棋線路，導致全局速敗。現在黑△一子斷，白應該如何進行？

　　見正解圖，白１、黑２交換後，白３以下５、７、９之手段巧妙，至17時，白生機盎然。

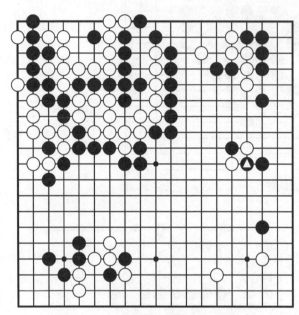

實戰圖四

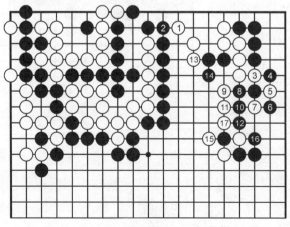

正解圖

　　見實戰圖五，白14靠讓正解圖的路線盡失。到黑31點，白淨死，棋局也就到此結束。如果繼續，則見參考圖十一。

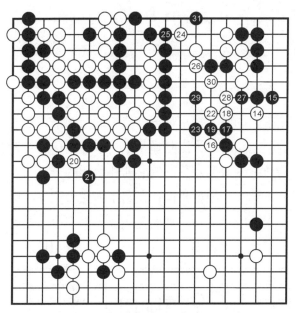

實戰圖五

　　見參考圖十一，黑6撲後，A和B為相對點，白棋無論如何也做不出眼位。

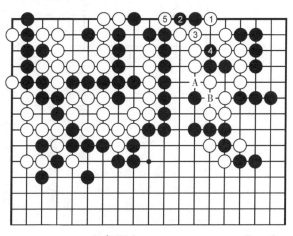

參考圖十一　　　**❻=❷**

第二章
欲速不達的惡果

在圍棋對局中，常常在一方優勢的情況下，落後一方會極盡所能製造糾紛，下出勝負手來力爭挽回敗局。對於對手下出的勝負手，需要有良好的心態和冷靜的分析。

見基本圖，本型就是白棋在右下方激戰後，將黑棋的攻勢化解，局部成為雙活，從而使全局形勢大優。對此，黑自然不肯簡單地束手就擒。黑棋的下法是可以預見的，但白棋

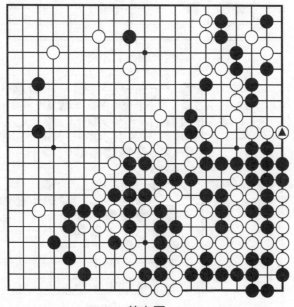

基本圖

如何應對就是關鍵
了。

見參考圖一，
黑1斷，是勝負
手，非如此不能爭
勝負。白△三子是
棋筋，關係到右邊
黑白兩條大龍的雙
活，是不能被吃掉
的。利用上方的白
棋厚勢，白當然
2、4貼長，以擴大
三子的生存空間。
黑只有硬長出尋找
機會，除此別無他
法。初看起來，白
可以一直壓過去，
但右邊黑■二子還
有相當活力，需要
白棋仔細考慮。

白應及時整
形，如參考圖二中
1位跳，輕靈且富
於彈性。黑只有2

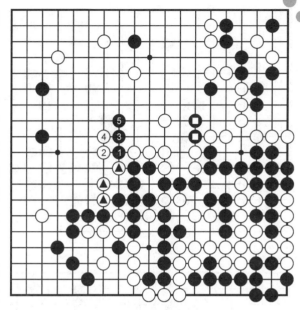

參考圖一

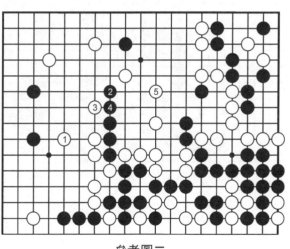

參考圖二

位跳。白3先點一手交換後，於5位消除中央的餘味。由於
白棋上方子力強，左邊黑棋拆二單薄，再加上白棋本身的

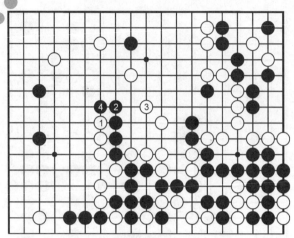

實戰圖一

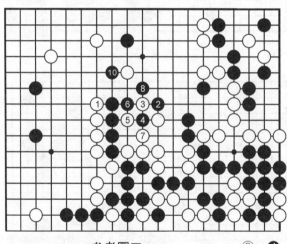

參考圖三　　　⑨=❹

形正，沒必要直接強吃黑三子，長線作戰對白有利。這是白棋應對黑棋勝負手的周全之策。如此，白充分。

見實戰圖一，實戰中白棋隨手又貼長一手，急於制住黑棋。當黑2長出時，白3走尖補已經是不得已的一手，被黑4拐頭，白棋頓感攻勢受挫。如白3走4位強攻，則有參考圖三的變化。

見參考圖三，白1貼，無理。黑2靠是好手，白3扳時，黑4斷強烈。以下至黑10，黑不僅逃脫，且破了上邊的白空，白失敗。

見實戰圖二，白1扳是致命的敗著，是當初多貼一手帶來的慣性思維，卻萬萬沒有料到黑會立即在2位斷。等到被黑強烈地切斷後，則局勢已悔之晚矣。

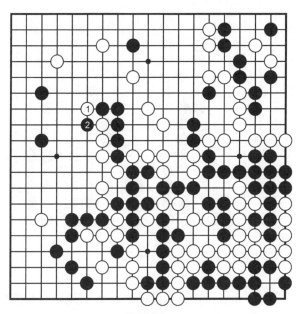

實戰圖二

白棋未扳時，尚有回旋餘地，詳見參考圖三和四。

黑2斷，白棋已經不敢再強行作戰，否則如參考圖五所示。

見參考圖四，白1應於本圖關，黑2若挖，白3打、5虎得先手，然後7、9強行沖斷，中央一

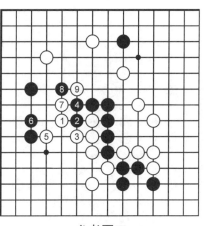

參考圖四

隊白子不難脫險。若如此，黑2會另擇他變。

見參考圖五，黑大致於1位靠，白2虎得好形。黑3、5破掉下邊白空，這是當初多壓一手導致的代價。黑雖然憑此

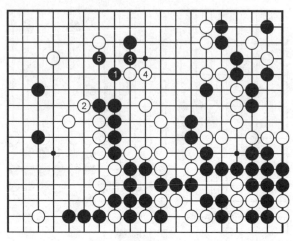

參考圖五

變扭轉了不利局面，但要論最後的勝負，還有漫長的道路。

見參考圖六，白１要尋求對殺的話，黑可以先在２位貼

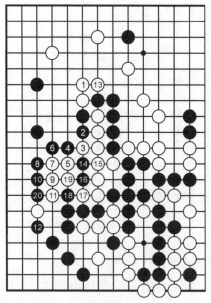

參考圖六

住。以下行至12頂，白已經遭受滅頂之災。白如於13位拐緊氣的話，黑14斷打，先棄子緊白氣，再於20位卡，快一氣殺白。如白13不緊住黑氣而於左邊再尋求長氣時，可見參考圖七的變化。

見參考圖七，上圖黑12虎頂時，白如於本圖１位延氣，則黑２再靠上邊。白７若於Ａ位緊氣，黑可於Ｂ位打出，白不

行。白9若於A位斷，則黑
於C位立，之後，B位打出
或9位貼吃白四子，兩者必
得其一。等到黑10頂時，白
棋已經全面崩潰。

　　見實戰圖三，白1無可
奈何。黑2是好手。由於黑
有A位點得先手的手段，白
不能在B位打吃。黑10吃住
白三子，勝勢明朗。這樣的
結果完全是由於白棋欲速不
達的著法所致。

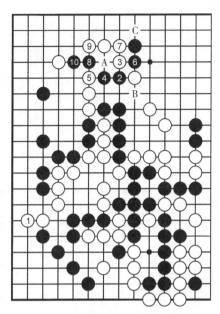

參考圖七

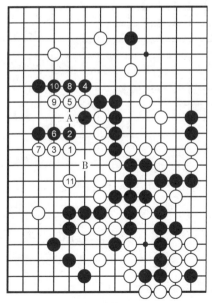

實戰圖三

第三章
全局一體的反擊

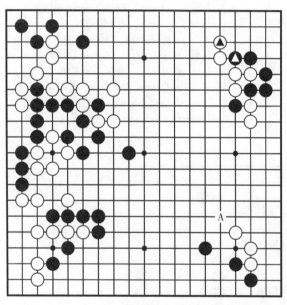

基本圖

一盤棋，如果能夠讓對手無論如何選擇，自己都對結果滿意的話，這樣的棋不僅體現了棋手對棋局的控制能力，而且也會讓棋手感到一種愜意。尤其是到了中盤階段，會使勝負更加明朗化。

見基本圖，黑❷擠是突出斷點的味道，對此白▲立是強手。普通應法是在斷點處粘，實戰是白棋不願意這裏被黑棋舒服地扳虎而簡單得大角。對於白棋追求高效的意圖，黑棋需要有反擊的思維。另外，要注意黑棋的全盤形態，黑在中央和下邊一帶有潛在發展空間，A位是勢力消漲的要點。

1. 黑棋無謀

　　如果黑棋不假思索地就如參考圖
一直接活角，則是僅僅盯著局部屈服
之著，完全沒有意識到白的強手將起
巨大作用。當白4跳補時，黑5再長
已經慢一拍，白6飛起來，攻擊黑二
子。此外，右下角白棋本來欠有一手

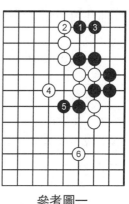

參考圖一

拆，被白6飛起攻擊黑二子後，就會
使右下一帶的白棋自然成空，省一手棋的效率可就太大了。

2. 不滿意的定型

　　見參考圖二，黑1先長一手再3位跳壓，是想在角部做
活之前壓迫兩邊的白子來獲得外部利益，然後在9位跳下活
角。看起來好像內外都有所得，但是外面定型的結果卻不令

人滿意，當黑13
跳補強自身的時
候，白14壓過來
恰到好處，緊接著
中腹有被白棋從B
點鎮過來的威脅，
上邊白棋勢力大
增，又有明顯的A
點圍。因此，黑1
如此簡單長出就不
太甘心。有沒有更

參考圖二

好地利用此先手做出文章來的辦法呢？

3.保留變化的妙處

上圖說了黑1長有俗手之嫌，之所以這樣說，是因為局部除了1位長之外，還有其他的定型手段，而長作為爭先手段，應當發揮最大威力。參考圖三中黑1直接罩是好手，保留了長的權利，白棋也因此陷入不肯打的顧忌思維中，在黑3扳的時候直接4位扳，這時黑棋就有了新的定型方法，黑5接起來，緊住了白棋的氣。

白棋認為吃角時機成熟，就在6位打吃後於角上8位枷吃。其實，黑已經準備了棄掉角上數子的方案，這是建立在全局配合上的大構想。而引發這一構想的正是

參考圖三

當初白棋在右上角的立。黑11、13征吃一子已經獲利，並且對右下白棋產生了影響。白14擋時，黑15飛，與長相比，雖同是先手，但對上邊的影響和局部的形來講，黑均不錯。至白20擋，角上黑棋確實被吃。問題是這損失的六個子和角上的空如何追回呢？

4. 圖窮匕首見

黑1飛到了基本圖的A位，成為照應全局的絕好點，使得當初各處的黑⬤遙相呼應，構成龐大模樣。同時這一手飛還限制了上圖征吃一子的活動。如此一來，黑棄子後獲得的利益反而比失去的還要多。白棋已經到了只有破除中央黑棋模樣的被動狀態。白2穿象眼是想製造一些頭緒。但黑3、5先手接寬出一氣來後，已經不怕被征的一子出逃。以後的戰鬥中白棋竭力突破封鎖，但代價是白角被吃，外面的兩塊白棋還不能聯絡，均處於黑棋攻擊的勢力範圍。可以說至此，黑勝勢已定。

回過頭來想想，當初在右上角白棋強硬立下的時候，黑如果只是老實跟著應，就根本無法取得如此巨大的成果。而

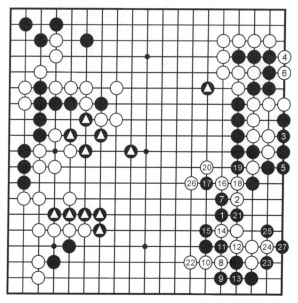

參考圖四

白棋之所以硬要吃角，也是有參考圖五的變化，這是白不能
滿意的結果。可見，中盤的戰機稍縱即逝，需要棋手敏銳的
反擊感覺。

　　見參考圖五，白如果不吃角而於本圖1位虎，則黑有2
位、4位的先手之利，白極其委屈。黑活角後，B位有被黑
夾攻的要點，右邊又有A位黑棋厚實的壓，白不利。

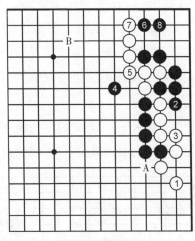

參考圖五

第四章
直線攻擊法

中盤階段，很多看起來自然的一手棋反而似是而非，其主要原因是未能客觀分析周邊形勢。當對手出現隨手的情況時，應該緊緊抓住，充分發揮自己的子力效能，給對手以沉重的打擊。

見基本圖，白棋⬣一子接上，看

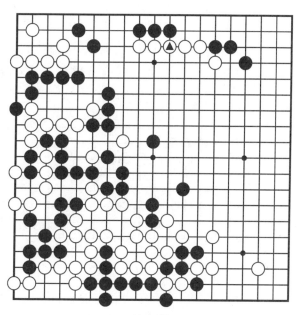

基本圖

起來是非常自然的一手，因為被黑一沖，就要出現三個斷點，但這一手恰恰是白棋對自身危險估計不足，未能向更具彈性的形上思考而做出的錯誤應對。

黑棋如何抓住這個因素，以及採用什麼樣的攻擊方法，就是當前面臨的問題。

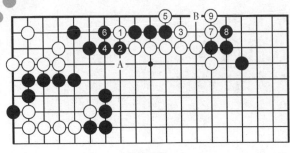

參考圖一

1. 邊路分析

見參考圖一，白上邊是有一個後手眼，這是在黑棋進行攻擊時必須要弄清楚的。如白1扳是棄子，也是必要的一個次序。當白3拐時，黑4若直接在6位打吃，白則7位虎後B位做眼，左邊白棋還有A位打的便宜。為避免白棋上方得利，黑4接，則白5可先手一扳，再虎、立後做眼。

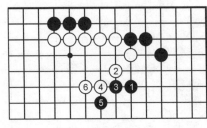

參考圖二

2. 錯誤攻擊

看基本圖的棋形，如參考圖二中黑1象步鎮是第一感的攻擊方法，但卻不是要點；白2虎才是急所。當黑3貼時，白簡單扳長後，已經在中央和上邊各有眼位，輕鬆脫險；而右邊一帶黑棋反而不易著手了。

3. 直接攻擊

由上圖可知，參考圖三中黑1刺才是最為有力的手段，讓白無法轉身，只有硬接。黑3長後，白棋已成重形，趁白4拐、白6出頭時，黑5、7樂得四路上兩跳收取邊空並保持攻擊。白4的正確著法應是直接於B位靠，詳見參考圖四。

黑5不能於A位扳
頭，否則白B位一
靠，黑呈裂形且被
破空。由於A位有
挖斷的弱點，白8
跳補，此時由於黑
棋左邊一帶有眾多
◯子接應，黑9立
即洞出兩子。白棋無法直
接吃住黑三子，於是走
10位靠借力。

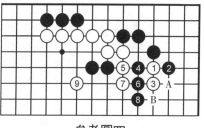

參考圖三

　　見參考圖四，白1靠
時，黑只有2位扳；白在
3位長時，黑不能繼續於
A位爬送白B位長出一

參考圖四

頭，而是扳出分斷；白5沖，順勢棄兩子到9位枷吃，這樣
黑實地雖然不小，但白棋也乾淨活出。

　　見參考圖五，白◯一子的靠想要借力，而黑則1、3沖

斷先下手為強。如
果此時黑於A位示
弱跳回，則白於9
位一扳，大龍的棋
形就規整了，黑再
難給予重擊。白4
與黑5交換，白把
攻防重心放在中

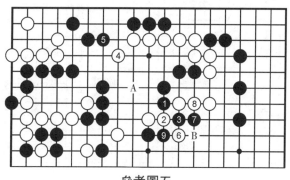

參考圖五

央，卻損失了邊上前面所說的後手眼位。白6打是行棋的調子；黑9不於B位拐而是直接斷，是在攻擊過程中必須注意的沉著，否則如參考圖六和七所示，均不利。

　　見參考圖六，黑如1位拐出，則白2連扳；黑3不願意被白棋右邊包收而硬拐的話，則白4飛斷成立，以下至白22，白快一氣吃掉黑棋中央。

<p align="center">參考圖六</p>

<p align="center">參考圖七</p>

　　見參考圖七，前圖黑3於本圖1位斷打，白棋包收後至白10，白棋形工整，並有黑3下一路沖的後續味道。黑的攻擊不夠理想。

　　見參考圖八，黑1斷，白2枷時，黑3見縫插針立即挖，白4打時黑5反打是要訣，白6粘無奈，黑7完全封住白棋出路，以下至黑13，白大龍被殺，棋局也就結束了。

　　本案例突顯了中盤直線攻擊的力量，但也要注意在攻擊的過程中保護自己的薄弱之處。

參考圖八

第五章
化被動爲主動

在中盤階段，我們常常會遇到一些困難的局面，如果不拿出有效的措施，則會讓形勢愈加嚴峻。在制訂行動方案前，需要明確自己的主要目標、周邊雙方的棋形特點、行棋的先後次序以及預想的結果判斷。要想提高中盤的戰鬥力，沒有轉化壓力的信心和嚴密的邏輯推理，是難以一爭勝負的。

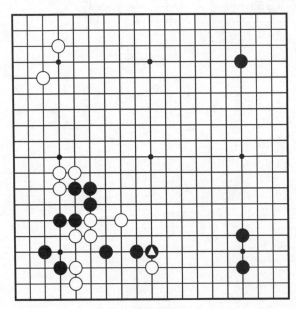

基本圖

見基本圖，現在的局面焦點在左下一帶，黑棋♠一子壓出，白棋被分成兩塊，如果沒有強烈的危機意識，白棋就會陷入對手的纏繞攻擊中。左邊黑棋的氣較緊，右下角有黑棋的單關守角，白棋唯有把自身安定好，才有機會對抗黑棋的

壓出，否則如參考圖一
所示。

　　見參考圖一，我們
先來看看白1直接扳進
行正面應戰的變化。白
1扳，黑2亦扳，白再
長的時候，黑從上面4
位跳，白5點沒有辦
法，黑6粘後明顯是白

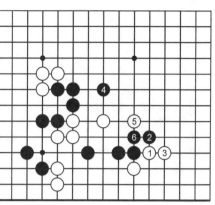

參考圖一

棋的裂形，左下角還是黑棋
的單關守角。白如此分開行
棋，前景必然不妙。如果有
可能，先把左邊一隊白子走
順暢，再1位扳就有力了。

1. 迂迴

　　對於氣緊的形，我們通
常可以採取滾打包收的手法
來利用。本型也是如此，見

參考圖二

參考圖二，在右邊的重要性大於左邊官子的時候，白1銳利
地沖斷，抓住黑棋的棋形缺陷，由棄子到白9跳封，就是在
明確焦點方向後的要著，使下方的一隊白子擺脫追擊之
苦。

2.天下劫

　　見參考圖三，上圖中黑棋似乎可以從本圖1位搭出來，

參考圖三　　　　　　　　參考圖四

但白2挖後斷打，行至白8先手提劫，黑苦於初棋無劫材，白下一手就是直接提通，黑不可行此變。

3. 順利扳頭

見參考圖四，黑棋搭出不利，再想強行分斷白棋，只有在本圖1位長；白2以下至12粘，在中央形成一道厚壁，黑棋還必須於13位跳出，否則白A位跳下來，黑得縮回角上求活，黑難以忍受。

由此，白如願爭到14位的扳頭，現在的情況與參考圖一相比，已有天壤之別，變成黑三子單方面逃出的棋。

第六章
棄子的構思

見基本圖，黑白雙方在左下一帶大打出手，由於黑強硬地斷開中央白子，現在棋勢到了萬分緊急的時刻。從子力配置來看，左邊黑棋已經搭出頭，下邊黑棋也有呼應，而白棋中央又無法吃掉黑斷開的三子，雙方該如何處理呢？

基本圖

見變化圖一，白棋應考慮於1位枷，棄子包收後再於9位扳起，由攻擊左邊一隊黑子來彌補損失。雖然這樣下黑棋在下邊和中腹一帶獲得大空，但白仍可繼續。

見實戰圖一，實戰中白1跳是強手，意在以攻為守，由壓迫黑❹四子自然整形，同時消減黑棋右邊的厚勢。按一般情況，黑❹四子是無論如何不能輕易被吃掉的，但要連回，

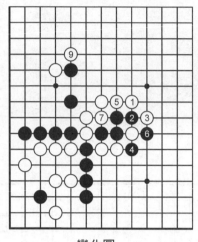

變化圖一　　　　　　　實戰圖一

又必然遂了白棋的意願，黑該如何應對？

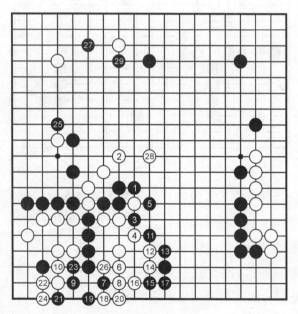

實戰圖二

見實戰圖二，黑1拐頭，展開完全出乎白意料的棄子構思，意在逼迫白中央三子棋筋補棋，然後黑3、5在中腹開花。這也促使白棋必須硬吃黑四子，否則再被黑棋連回，白棋在黑棋的包圍中連苦活都難。白6併，從貫徹當初跳的思路來講，局部白棋

對殺有利，但問題是黑棋利用左邊角上的餘味，可以做劫，這也是黑棋可以棄子的關鍵。黑7、9做出劫形，再於11位虎封。白棋除了硬吃外，別無他法。白棋要吃淨，就得花更多手數。

實戰中黑不但與右邊厚勢配合形成實空，而且有餘暇搶到25位扳的大棋，白26還得加補，否則如變化圖二所示。

左下角黑棋被吃是屬於黑棋主動送吃的結果，一般來講白實利不小，但現在全局來看，左下一帶白有35目的樣子，而右邊黑棋的空加潛力有40目強。左邊黑棋的發展空間比右邊的白子強，上邊黑三子對白二子，黑還是先手在握，可見棄掉左下後，黑棋反而在局面上有一先的優勢。

當27打入時，白為了防止被黑棋上下糾纏，又在中央補一手，結果使黑棋在上邊打入的棋連走兩手，全局已是黑呈勝勢。

見變化圖二，黑可1、3、5緊氣，再於7位立下，白8即使提劫也是二段劫，這是白棋難以容忍的。

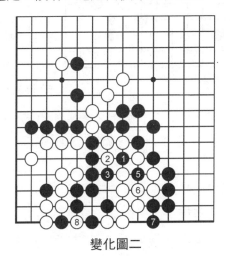

變化圖二

第七章
迎戰還是避戰

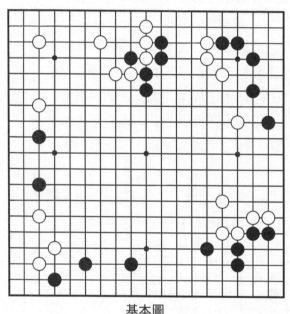

基本圖

俗話說：「棋盤處處是戰場，下棋總要戰鬥。」但具體到每個局部，就會面臨哪裏該迎戰，哪裏該避戰的問題。雙方都在選擇戰場，都希望進行有利的戰鬥，避開不利的戰鬥。有些戰鬥是你死我活的，只能迎上去；可是有些場合則應靈活應戰，先避其鋒芒。序戰中避開正面衝突，採取迂迴作戰，常會收到更好的效果。這既是戰術問題，也是策略問題。

目前的局勢見基本圖，現在輪黑行棋。

參考圖一（**自補**）：黑自補，是準備迎戰。不補斷難以進行戰鬥，看來無可非議。可是白２先手尖，然後老實地在

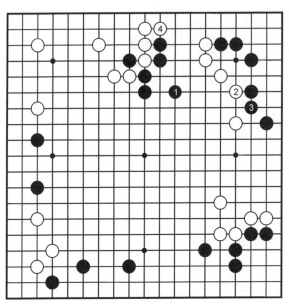

參考圖一

4位渡過，黑棋失去作戰對象，只得自己逃孤了。這樣的戰
鬥不避開行嗎？

參考圖二（**尋求新戰場**）：黑1飛出，引誘白棋沖斷。
這樣，白右邊兩子和上邊四子都沒有安定，黑1、5兩子就
發揮出戰鬥力量，給對方以很大威脅。這樣挑起戰鬥，對黑
方是有利的。

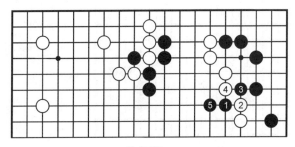

參考圖二

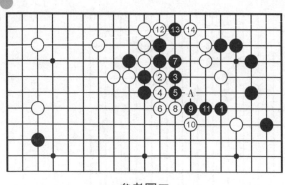

參考圖三

參考圖三（上當）：白方也回避上圖的戰鬥，利用征子有利，直接在2位斷。黑如在3位打，就上當了。走至白10，白方先得外勢，割斷黑外邊兩子，接著12位曲。黑方因有A位的斷點，所以無法吃白三子。

參考圖四（棄子）：黑方從黑1開始，避開在上邊戰鬥。白2繼續糾纏時，黑棄子避戰，巧妙地走3、5、7，先手取勢，聲援黑左邊的拆二。更重要的是爭先搶到9位好點，本身就是十幾目的大官子，同時還攻擊白左下三子。所以說避戰並不一定是示弱，主要是避開沒有把握的戰鬥，準備迎接有利的戰鬥。

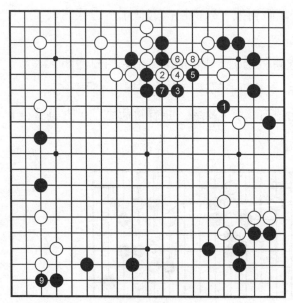

參考圖四

參考圖五（笨沖）：上圖白感到不滿意，改為本圖笨沖，企圖製造黑棋的斷點；黑則一

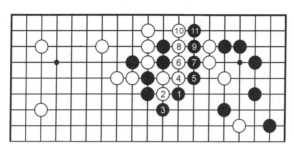

參考圖五

路連打，然後在11位壓下，吃白三子，既得實空，又取外
勢。外邊白即使吃黑兩子，也索然無味。

　　參考圖六（**迎戰**）：實戰中，白看到在上邊無利可圖，
反被黑棋在左下搶佔好點，著急起來，強行走在1位。此時
黑再避戰就是怯弱了。因此，不假思索，立即跳出黑2，分
斷白棋，迎接戰鬥。這種機會是不可放過的。此時，白只能

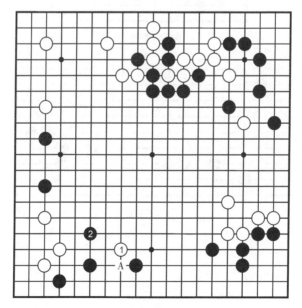

參考圖六

安排左下角三子，無暇顧及在A位壓下。如果左下的情況如參考圖七那樣，白已有了◎的拆二，黑就絕對不能去走A位迎戰，而要老老實實地在邊上擋住。

　　參考圖八（**軟弱**）：本局中黑2如擋住，白在3位一壓，輕鬆愉快。如果形成這種局面，只能說明黑棋軟弱無能。

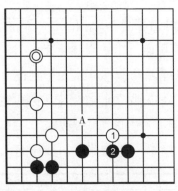

參考圖七

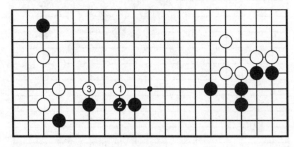

參考圖八

第八章
收官前的判斷

　　對局中，中盤與官子的銜接，關鍵在於棋手對棋局優劣的判斷和所做的相應的決策。對於優勢一方而言，應思索如何穩妥、簡明地收官；相反，對形勢感到不好的一方自然要擴大棋的變化空間，力爭以複雜多變的局面來求勝機。當然，優勢一方在能一擊斃敵的情況下省略官子的爭奪也未嘗不可，只是需要以正確的計算為依據。

　　見基本圖，現在的局面是輪白棋先行。毫無疑問的是，左下一帶應是當前雙方注目的焦點，黑空也尚未完全封口；而白棋自身也有缺陷，是攻還是守，白棋需要做出決定了。

基本圖

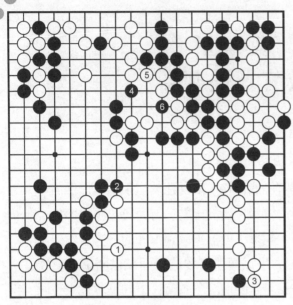

參考圖一

1. 保守嗎?

　　普通下法如參考圖一所示。白1虎補是本手,但黑2拐後中央成地太大,以下白3擋大,黑吃進中央三子後,全盤進入收官。考慮至此,需要作出形勢判斷,以確認白棋保守下法的可行性。

　　黑左上方約52目,右上到中央是36目強,全盤88目強。白右邊約45目強,左下15目,左上20目,全盤約80目。黑下邊拆二,由於黑中央很厚,白缺乏嚴厲的後續攻擊手段,所以白按前面的次序收官,勝負很難把握,更缺乏信心。

2. 進攻!

　　既然平常的下法不肯接受,那就要主動尋找打開局面的方案。

1)實戰第一擊

　　目前重要的是不讓黑中央順利合圍,那麼如實戰圖一中在1位穿象眼就是顯而易見的一手,能沖擊黑棋薄弱處,是在此局面下的勝負手。

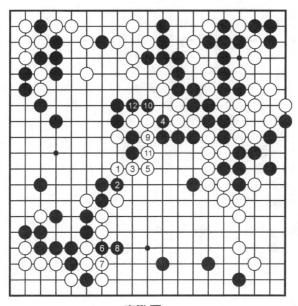

實戰圖一

　　當白3強硬退出時，黑4退讓了，這出乎白的意料。黑應如參考圖二行棋，這樣結果還難以預計。但也正是由於白棋的沖擊，讓黑棋變得保守。

　　見參考圖二，實戰中白5長後，白中央三子已無顧慮。黑6、8斷吃必然，如於10位補，則如參考圖三所示。

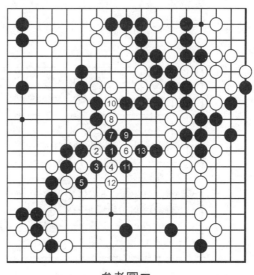

參考圖二

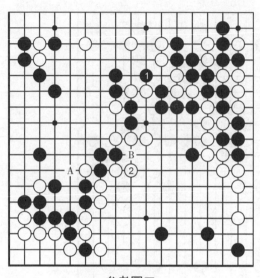

參考圖三

見參考圖三，黑１扳吃二子時，白２位長，由於白有Ａ位的先手長，黑不能於Ｂ位沖。

實戰中白９以下先手沖吃掉黑二子，這樣，白棋順利完成第一波攻擊，如願破掉黑棋的中空。當然，黑下面要吃掉白兩子，且中央白棋尚未安全連回，黑的發展空間仍然不可低估。

２）實戰第二擊

見實戰圖二，白１跳出，擴大棋盤變化。如不逃二子，被黑一手補淨吃掉的話，白中央數子的連回更為艱難。此二

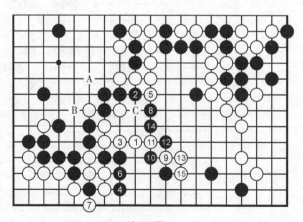

實戰圖二

子出逃後，白中央還希望有A位的味道逼迫黑棋自補。黑2
長出必然，白3不接二子被沖吃。黑4夾時，白5拐是希望
黑於C位拐應，這樣白可以走到10位尖的先手，再於8位貼
回。但黑8扳是強手。對此，白9靠是騰挪的要著，此著若
於C位直接斷則無理，詳見參考圖四。

　　見參考圖四，黑2以下是雙方必然應接。14補回後，黑
A、B兩點必得其一，白棋失敗。

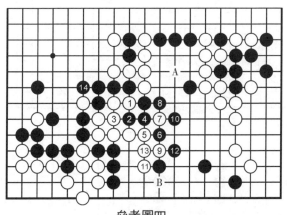

參考圖四

　　實戰中白9靠後，黑10如於15位退，白棋在C位斷就
成立了。黑10扳也是無奈，因為黑若脫先吃中央白棋的
話，白15位扳下來形成轉換，黑不利。至12斷打，雙方已
經騎虎難下、無法退讓了。白13長、黑14頂後，白六子被
吃；不過作為代價，黑被白棋於15位拐下，白破掉黑棋的
邊空，並割開右邊兩個黑子。

3）實戰第三擊

　　黑1壓是為吃掉中央的白棋做外圍準備。白2強硬扳
頭，黑3成為致命的敗著。此手應如參考圖五進行，才是爭

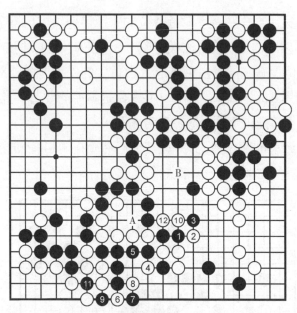

實戰圖三

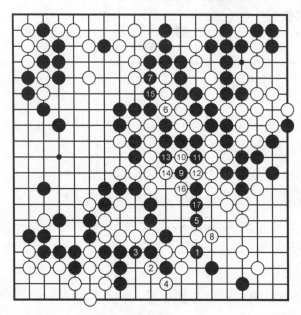

參考圖五

勝之法。

　　見參考圖五，黑１斷才是正著，白２打後４必須提子。若於Ａ位扳，則見參考圖六。行至18，局部成劫，黑可以一戰。

　　實戰中黑３後，白６扳是最後制勝的一擊，黑如果Ａ位收氣吃中央六子，則白８先手

打後，可於B位連回中央數子，但黑被割開的右下角二子卻無法連回。

　　見參考圖六，白不提子而直接於1路扳的話，黑2、4包打並於6位拐交換後，於8位收氣，吃回中央白子；待白9跳回時，黑10、12做活，白棋失敗。

　　實戰中黑7扳下已經是最後的抵抗，由於有了白2與黑3的交換，白尋劫時提通二子，黑全盤呈敗勢。至此，白通過臨近收官前的判斷和不斷沖擊黑棋的手段，成功地扭轉了局面。

參考圖六

第九章
模樣的分崩離析

　　遇上強勁的對手，棋友們經常會苦惱：為什麼明明看起來很有利的形勢，卻往往經不住對方的侵擾而漸漸輸掉？個中原委可能是對方算路好、棋感強、手法熟，等等。其實失敗是一件好事，能夠讓自己更充分體會棋理和與之相關的運用。

　　見基本圖，白先。目前黑方右下一帶的模樣擴張的幅度很大，一般認為它們彼此之間已構成呼應，但其實結構尚不緊湊，尤其是中央二子與邊角的距離比較遠，而且緊靠中央白棋強子。右邊黑陣中，白棋有Ａ、Ｂ、Ｃ等入侵點，加之白方左邊也有模樣，所以，目前白棋只要在Ｄ位一帶若即若

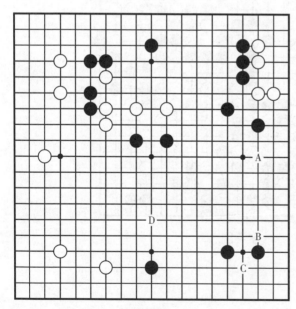

基本圖

離地侵消，並靜觀其變，就有進一步入侵或反攻黑中腹或鞏固自身模樣的機會。實戰中白棋走出了有些過分的著法，但黑棋在攻防中卻都沒有好好地抓住，以致失敗。下面讓我們一起進入反省之旅。

1. 白棋過於深入的一著

上圖D位是白棋合適的侵消點，而參考圖一中的尖沖在普通情況下是正常手段，但在本局面下有過分之嫌。

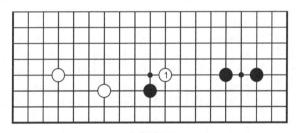

參考圖一

2. 實戰應手（1～7）

實戰圖一是黑棋的實戰下法，黑2貼無誤，但當白3跳時，黑4軟弱地跳回。白5是試應手，時機也恰到好處，是在看出黑棋想圍下邊地時作出的試探。黑6接是為右邊著想，但角部味道不好。白7既擴張自己左邊的

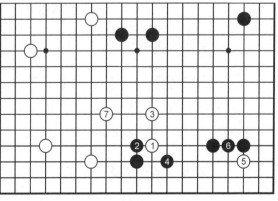

實戰圖一

勢力，又接應了白3，佔據了雙方模樣消長處，白已經在這個回合獲利。

3. 黑棋的正應下法

見正解圖，黑棋在白跳時挖接緊湊，白4無論怎樣護斷，黑5都在外側飛封。

黑棋下邊與中央形成配合，既形成了侵入左邊白模樣的堅固橋頭堡，又透過攻擊白棋，順勢讓右邊成空。這才是有效的攻擊步調。

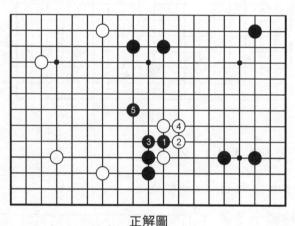

正解圖

4. 第二個問題手（8）

見參考圖二，黑8尖沖是第二回合的問題手，勉強地直接圍空。這一手忽視了右邊白棋有太大的活動空間，何況當初托三三一子的餘味仍在。

5. 第二回合（8~27）

見實戰圖二，白9打入的選點刁鑽，黑10為最強抵抗，

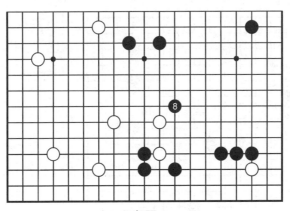

參考圖二

雖然防住了白棋在二路的手段，但上方飛的形還是有跨的弱點。黑10如想直接補跨並防止白二路托，則見參考圖三。白11是聲東擊西，瞄著右邊黑棋飛的棋形弱點做準備。黑12如退，不願意讓白棋進空快一頭的話，則白有參考圖四的下法。

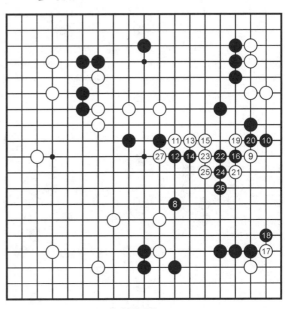

實戰圖二

實戰中白12後推車送白入空，斷點越發明顯，以至黑16不像是攻擊，而是騰挪的形了。白17與黑18交換是增加利用，而後19至27是經典棄子轉身的手筋。黑棋雖然保住

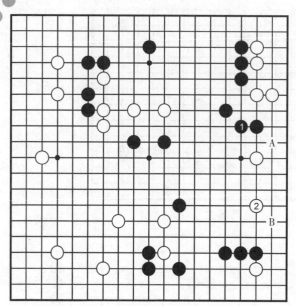

參考圖三

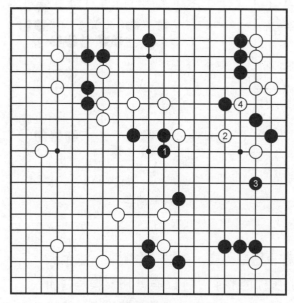

參考圖四

了右邊大空，但中腹已經支離破碎，遭到嚴厲攻擊。白方掌握了全局主動權。

見參考圖三，黑1併，很笨拙，白2拆二後，二路兩邊小尖即可做出活棋的形，左邊中腹一帶黑也不是厚勢，由此可見當初黑8在周圍配合不佳的情況下硬圍大空的不妥。

見參考圖四，黑1單退是不想給白棋借勁，但白2是好點，黑棋難以整體圍剿。如果黑3迂迴圍地，白4聯絡後，黑棋上邊陣地變薄。

第十章
打開艱難的局面

由於對局雙方的牽制，棋局進入中盤也很難明辨優劣，唯有細心分析和充分的計算，才能使棋局按照自己的意願發展；同時要對對手的反擊有足夠的心理準備和技術保障。

第一節 強攻顯威

見基本圖一，本局面一看便知，全局其他地方都比較穩定，唯有右上方處於戰鬥狀態。由於上方左右兩角黑棋都很堅實，所以儘管現在輪白棋走，白棋也很難把握戰局。

參考圖一（平凡）：首先應確定白必須在右上方投

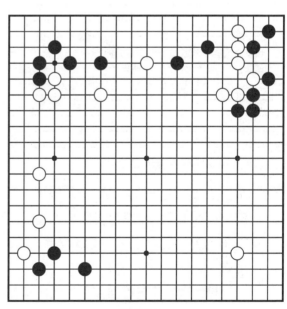

基本圖一

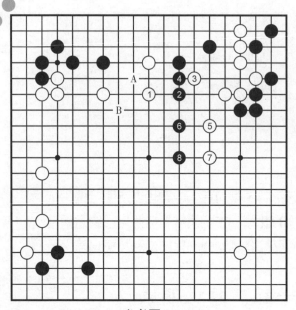

參考圖一

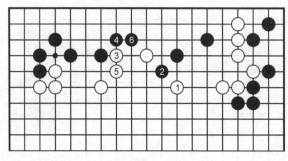

參考二

子，如走別處，後果不堪設想。白右上方一旦被黑左右攻逼，將一敗塗地。即使在右上方下子，也頗需費一番腦筋才能兩全。本圖白1是平凡的著法，黑2得以輕鬆跳出。這樣白談不上攻黑，倒是引黑在攻白了。走至黑8，白不僅右上一塊受制，整個左面數子的聯絡也不牢靠。黑在Ａ位點、Ｂ位飛，均是有力的伏擊手段。

參考圖二（不當）：鎮是攻擊的常用手法，現在，因為黑左角堅實，黑在2位尖就成反攻之勢，白即使3位靠進行騰挪，黑也容易應付。黑4位扳，白如6位擋，黑就5位打。白5位長，黑6位長，黑2正好尖在要處。

參考圖三（先行強攻）：以上兩圖因把握不住先行攻擊的戰機，所以前途暗淡。因此，白方經過長時間思考，毅然

在1位飛，先行強攻。

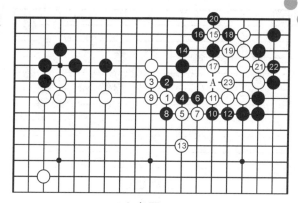

參考圖三

此時，首先要考慮在黑如本圖這樣的俗手沖擊下，白所形成的包圍圈情況如何。經過計算，感到本圖儘管黑在中央付出代價而包圍白右上一塊棋，白棋總還是有騰挪餘地的，因為黑棋自己的氣撞得緊。圖中黑14只能立，如走A位，白在14位托，黑很難收氣吃白。本

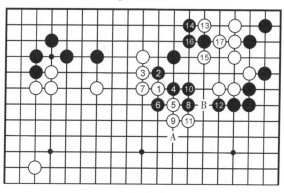

參考圖四

圖如走成雙方做活，白在中央就佔了便宜。

參考圖四（**白有彈力**）：本圖是白硬沖的另一手法。白仍先強行取勢，然後考慮右上如何求活。圖中白11是強手，如先求活，黑在11位長，既保障出路，又要在A位翻打。黑12封鎖白棋，白在上邊求活。因黑自身留有被白B位挖斷的弱點，故黑無法吃白。

參考圖五（**攻中騰挪**）：黑方看到俗手沖擊不能吃白棋，作為高手，當然就捨棄走俗手的念頭。實戰如本圖這樣2位靠，4位扳，帶有伸縮性。白5、7抓住空隙硬鑽，黑8

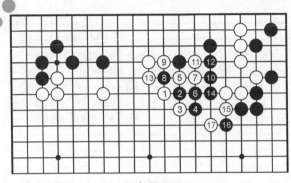

參考圖五

棄子分斷。黑 8 如走 10 位，白在 8 位接住，黑 12、14 兩個斷點不可兼補。

本圖白 13 先手提一子，得利很大，接著又在 15 位曲、17 位扳，活動似乎陷入絕境的白棋。

參考圖六（接上圖）：黑考慮許久，斷定吃不了白棋，只有棄角轉換。圖中黑 2 如在 4 位斷，將成參考圖七。實戰如本圖，白由於有 7 位貼氣的好手，黑只有 8 位征白。白 9、11 吃住黑角上兩子而成活。至此，局部激戰告一段落，因為白先手在握，又有在左下方引征之利，所以已取得了局勢的領先地位。

參考圖七（**雙活**）：黑如 1 位斷白，白 2 位擋，黑 3 阻渡，白再 4、6 封鎖黑棋，成雙活，黑虧損更大。

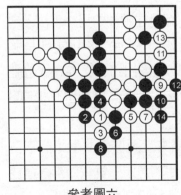

參考圖六

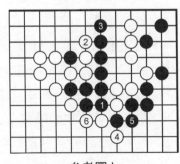

參考圖七

第二節　侵消厚勢

見基本圖二，本局因黑方具厚實的陣勢，白方直接打入很危險。但放之不理的話，黑方會不斷擴張。因此，面對黑方的厚勢，必須下決心。首先要看到黑右上陣勢基本成空，中間具有潛力；而白上方厚實，可隨時對黑左上數子進行侵擾，以獲取利益。白需要有力的行動。

基本圖二

參考圖一（**白不樂觀**）：白不是先考慮侵消，而是在左邊謀利，局部是好手法。雖然吃

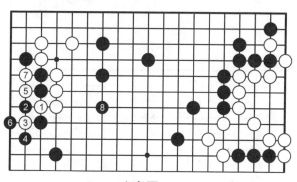

參考圖一

黑角上三子有20目價值，但是是後手。黑爭先在8位補一手，不僅確保右上實空，中間還要擴空。這樣白的局勢很不

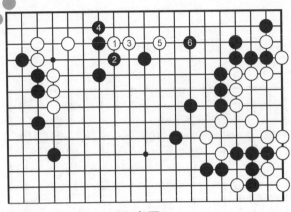

參考圖二

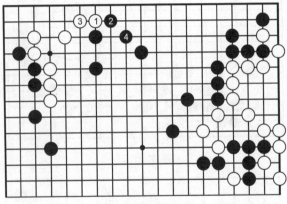

參考圖三

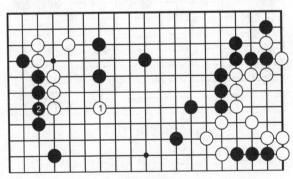

參考圖四

樂觀。

參考圖二（**危險**）：白直接侵入上邊最理想，可黑方不肯罷休。白1位靠，黑必在2位虎、4位立。周圍黑勢太強，即使白5跳出，但因黑6緊逼，白仍難做活。

參考圖三（**小利**）：白1、3托退，從下邊侵消，是官子手法。現在是中盤，一旦被黑2、4補強，白就失去一切侵消、打入時機。這種因小失大的下法在業餘愛好者中是常見的。

參考圖四（**無後續手段**）：為侵消黑陣，讀者大概會想到走1位。這

樣雖穩妥，但對黑上邊的基本空影響不大。即使黑脫先而在2位補，白仍難打入右上的黑空。

參考圖五（**好手**）：實戰中白方分析形勢，周密運算，下出了1位尖侵的好手。黑方未加深算，立即在2位切斷白棋歸路，想攻逼白棋；可白轉而在3位靠，這是與白1相關聯的又一好手法，成為拼勝負的侵消手筋。黑自覺形勢尚可，不敢冒險去硬吃白棋，只好4位虎、6位擋。白先手在7位扳過，然後在9位分斷黑棋。黑若要保持外勢，只有放棄角部。

參考圖六（**固守**）：回過頭來研究黑棋，大概還應老實地在2位補一手，以確保上邊實空，以後再伺機在A位飛出。但白方能先手在1位侵消，總是成功的。

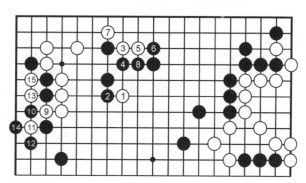

參考圖五

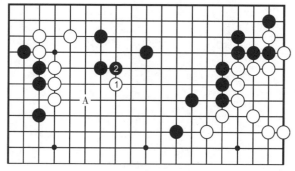

參考圖六

第二篇

中盤作戰五要訣

第一章
靈活多變開思路

　　要想提高自己的棋力，一方面是要在基本功上下工夫；另一方面就是要在實戰中敢於創新求變，不能因為這樣下就可以了，往往很多未知的領域就因為這種意識而錯過。何況，越是對抗程度高的對局，勝負更依賴於棋手對當前局勢的敏感程度和應變能力。

第一節　取捨有道

　　見基本圖一，本局黑是中國流佈局。對黑9的掛，白10夾，狙擊黑在右下的發展。黑若11位點三三的話，白則在下邊構築根據地，右邊的黑模樣變薄。黑11反夾，反攻白棋，並擴大右邊的模樣。隨後，白也加以反擊，不在左下行棋，而在中央12位跳，等待黑9一子的出動。

　　見實戰圖，黑1長，被白2、4靠出，黑棋笨重。黑5進三三佔角空，可白有6、8的好手，黑困惑。黑13接後，白16、18分斷左邊的走法是成立的，黑不利。此過程中，黑5如於14位長，則見參考圖一。

　　見參考圖一，黑1長普通，白2應是正著，黑3、白4是必然的應接。黑雖然在左邊求得安定，但白棋將黑二子握入

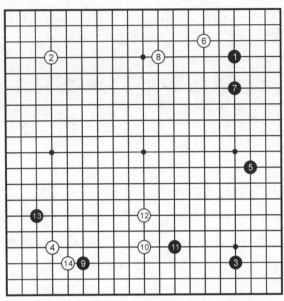

基本圖一

實戰圖

參考圖一

手中，白無不滿之處。白2若於黑1右一路接，則不妥，如
參考圖二所示。

　　見參考圖二，白1的接有點危險。黑2、4進角，先將
左邊安定；白5只能應。黑6在下邊重新出動，頑強作戰，
白A則黑B，白不利。

　　見正解圖，白的狙擊是讓下邊的黑出動，從下面到中央

參考圖二

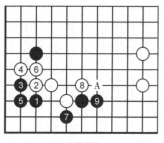

正解圖

的一間跳正好等在黑出逃的途
中。黑已下了右下的拆，又走了
雙飛燕，下邊一子已變輕了。黑
1進三三是下一手，在下邊棄子
輕靈轉身。白2若走7位，黑2
後，白下邊空小。黑7在下邊扳
過，黑實利很大，是黑充分。這

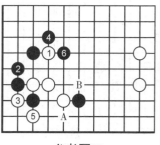

參考圖三

以後白在A位加厚中央，左邊也成不了大空。白4如不扳，
則如參考圖三所示。

　　參考圖三所示的是白1靠的變化。黑2在左邊渡過，下
一手黑將在A位扳。白3是防黑A位扳的手筋，黑4在左邊
應，白5、黑6是預想圖，以後白若B，黑脫先，黑治孤成
功。

第二節　逆向推理

　　見基本圖二，從黑15起，雙方在右下角弈出一種變異
之形來。黑17通常是在下邊A位拆，或21位靠，有種種變
化。實戰中與白18交換，是想將白走重，可黑15一子也相

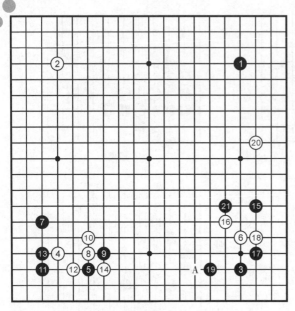

基本圖二

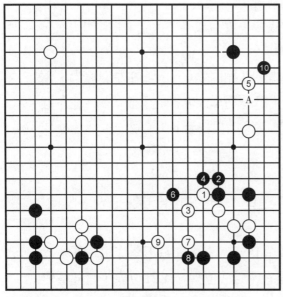

實戰圖

應變弱，以後難以運用。白20是疑問手，黑21也不好，請想想其中的理由，下一手應當下在何處。

見實戰圖，白1扳，白3虎，補強。黑4拐，此後若在A位逼，將十分嚴厲。白5是必然之手。黑6飛攻，從右邊逃出的黑棋成為厚形。至白9，白毫無收穫地單純出逃，右上又遭黑10攻擊，是黑的好步調。

見實戰修正圖，在實戰的變化中，白3當於本圖白1再壓一手，然後再在3位接，這樣白呈堅固之形。黑4拐後，也封攻不了白棋。白5

拆，黑6跳，白7也跳，仍保留有對黑的攻擊。這樣行棋，白很勉強。

見正解圖，白1是下一手。右下脫先似乎有些異樣，但安定右邊卻作用更大，或者可以將其視為白在佈局上的先行。黑2若長，白3尖沖，能夠騰挪。即使右邊的黑和白一起向中央出逃，白棋也不必擔心，因為右上和左下的白棋已先加固，以後的戰鬥白較為容易。

在對局中，如果不能擺脫隨手就應的壞習慣，就很難提升大局觀。

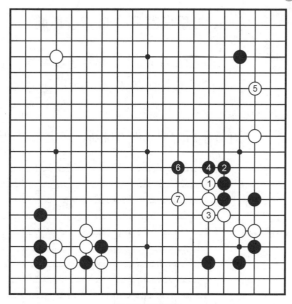

實戰修正圖

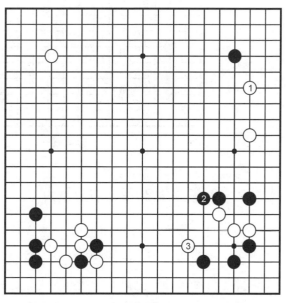

正解圖

1. 溯源第21手：以速度取勝

基本圖二中的黑21，若在參考圖一中1位飛逼，則是好點。白2若飛補，黑3、5先手扳接，再佔回7位大場，黑以速度取勝。白雖吃了黑一子，但右邊的空很小。此外，白2若在A位跳，黑也在B位跳，右上角得以鞏固。

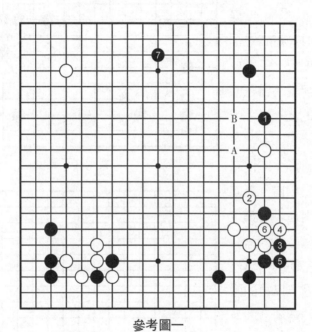

參考圖一

2. 溯源第20手：右上最大

基本圖二中白20夾擊黑右邊一子，就算是吃掉了這一子，也不能說好。白應在參考圖二中的1位掛角，等待右邊黑子行動後再做打算。右邊與右上相比較，右上是更急於著手的地方。黑若A位應，則白B位拆，這是白充分的構思。

<p style="text-align:center">參考圖二</p>

第三節　拒絕被利用

　　見基本圖三，白10掛，黑11奪根。至白16，是侵消中國流的常見手段。此時黑19、21雙點，其目的是讓白走重後再作戰。如果黑19先在21位點，白幾乎是當然地在A位接。白在A位接之後，黑再走19位點，白便可以在B位壓了。作為白棋來說，隨時都在思考反擊。但是，在反擊之前，必須為反擊準備相應的條件。

　　見實戰圖，白1接似乎必然，但接上後再一看，就知白形笨重，是典型被利用的樣子。黑2鎮是形的好點。白3跳，黑4追擊。顯然，中央的主導權被黑掌握了，黑在外勢和速度上都佔了優勢。

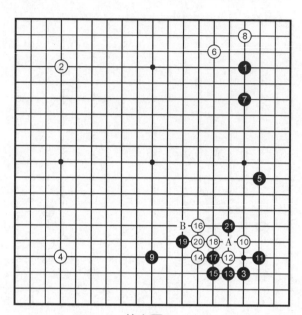

基本圖三

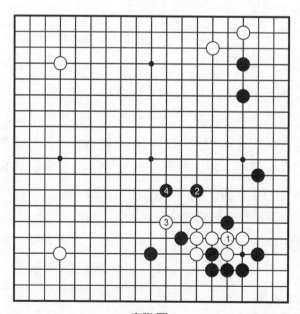

實戰圖

　　見正解圖（**反擊**），左邊是白二連星，右邊是黑模樣，這種對峙，掌握中央主導權尤其重要。白1跳，就是著眼於中央廣闊的方向。白1是全局注目的要點，佔據了白1，不僅右邊黑棋變得更加扁平了，而且白在A位走三連星，或B位逼，都將使效率倍增。對黑2的斷，白3從外圍尖沖，以後若黑A的話，白B拉回，形成騰挪之形。不管下在哪裏，白1都是絕好點。

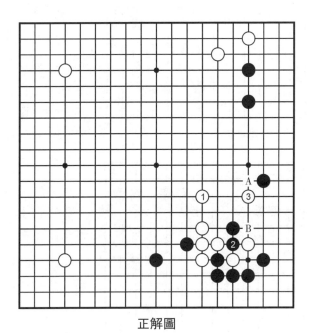

正解圖

第四節　找對方向

　　見基本圖四，至黑49，是平靜的細棋局面，此後的應接將決定形勢的優劣。黑29在沒有危險時，就應該直接在

基本圖四

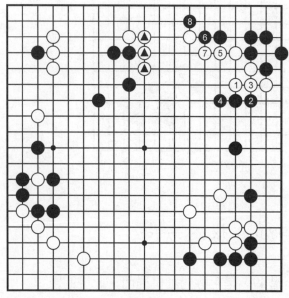

實戰圖

A位打入。黑33
點，微妙，正是時
機。白38靠，黑
39、41扳吃白一
子，結果是兩分局
面。黑49之後，
白的下一手應下在
何處呢？

　　見實戰圖，白
1從上邊出逃，給
了黑2、4好形，
黑大佔便宜。弈至
黑8扳，白●的厚
味幾成廢物，令人
欲哭無淚，這些都
是由於白1錯誤的
選擇所導致的。而
白棋錯誤的根源在
於過度重視每一個
子，忽略了黑棋在
攻擊過程中兩邊獲
得的利益，單純地
逃跑連回，讓自己
的子效降到單官的
程度，是完全不能
爭勝負的。

見正解圖（**走有目的的棋**），從白1開始，白3、5、7抵著走，弈至白13止，白棋不僅活得很大，還給黑棋留下一個必須在A位補的後手，而下方白棋卻平安無虞。上述變化之後，中央黑棋變得相當的厚實，可由於白上邊有▲三子，與黑厚勢相抵消了。因此，右邊白棋做活8目，就顯得更大了。

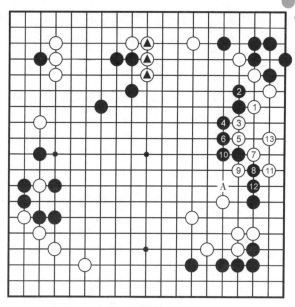

正解圖

見正解變化圖一，前圖的黑12若下在本圖2位，是雙吃，白3提一子，黑4也提，這個轉換白有利。得到先手的白棋可以補回5位。以後白有A位的先手官

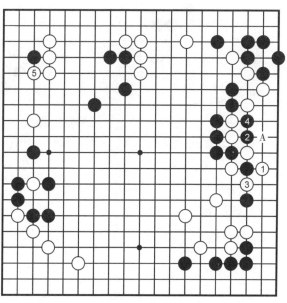

正解變化圖一

子，白空將增加。本圖黑吃得太小，白棋應該滿意。

　　見正解變化圖二，上圖黑４若寸土必爭，在本圖１位打吃，白必然在２位開劫。白有４位沖的劫材，而黑卻難找到白的劫材。因此，這個劫爭是白拍手歡迎的。白若能在Ａ位提消劫的話，就太大了。

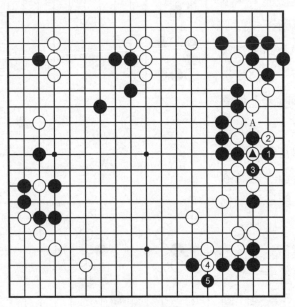

正解變化圖二

第二章
決戰時機出奇兵

兵法有云：「出奇制勝。」中盤是展現棋手對全局形勢的判斷能力、實現攻防意圖、爭取勝負機會的主舞臺，序盤的優勢往往隨著中盤的幾步棋就可能付之東流，甚至連爭奪官子的機會都沒有。而誰能搶先一步發現有利於自己的戰機，誰就能夠佔據中盤的制高點。

這一點必須時時牢記在心，並透過對各種案例的研究，培養自己的抓住戰機意識和作戰構思。

第一節　突然襲擊

見基本圖一，從白6分投開始，至白16、18成形，是白棋從容不迫、發揮貼目效率的作戰方針。黑21飛定形，再23逼，是快步調的作戰。黑21不走23位逼，是討厭白在21位守。接下來，白該如何應呢？

見實戰圖，我們先來看一下實戰的進程，白棋在左下局部脫先走右邊的拆二。黑2是好點。若再讓黑走到3位，是白不堪忍受的。黑4跳，結果是黑好步調的佈局。黑4也可在A位逼。是走4位還是A位，這由棋手的棋風而定。

基本圖一

實戰圖

1. 出乎意料的一擊

見參考圖一，黑有A位跳、B位爬等諸多好手段。但在施展這些手段之前，白走1位碰，想在此作戰。黑△先定形，雖然得了實利，但失去了治孤的機會，也有棋形較重的意味。因此，現在白的機會來了。

白1在C位打入的話，有稍稍過分之嫌。

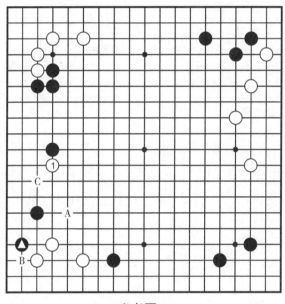

參考圖一

2. 打開局面

見參考圖二，對白1碰，黑2若扳，白3則連扳。黑4至6吃白一子，很厚，但白卻有征子之利。白11征吃，面向中央提一子，是白成功打開局面的表現。

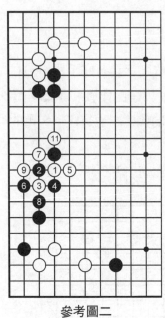

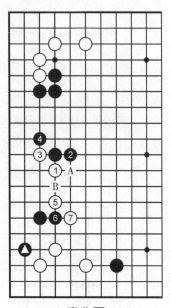

參考圖二　　　　　　　　　變化圖

見變化圖，黑２長是強手，可白３後，白５跳是好調子。先前黑在位飛，反而使治孤受到了限制。這個結果也是白能戰的棋形。黑２若在Ａ位扳，白在Ｂ位退就行了。

第二節　分斷取利

見基本圖二，戰鬥從左邊向右延伸，白棋一串自然是當前黑棋的攻擊對象。白◑一子飛，形狀緊湊，看起來已經和右邊白棋聯絡，但考慮到右邊黑、白各有二間跳的形，如何由戰鬥取得利益，是黑棋主要的思考內容。

拆二的薄

見實戰圖，黑１靠是抓住白棋拆二形的一手。當白２從

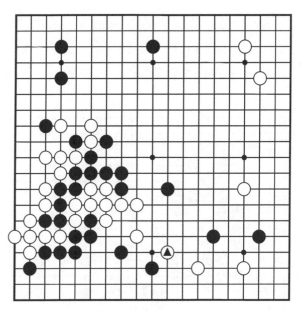

基本圖二

二路扳時，黑3斷是經典手筋。白為了照顧左邊的孤棋從4位打吃，則黑棋5、7兩打棄一子。至黑9粘，黑在左邊攻得一定邊空後，又在右下角取得角空實利，並強化了當初二間跳的兩個黑子，無疑是取得了相當可觀的成果。

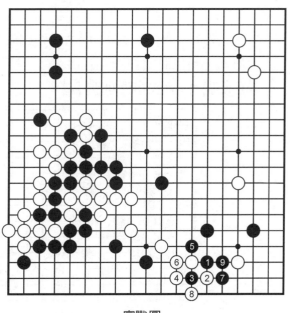

實戰圖

白4若想保角空，於9位翻打的話，則見參考圖一。

見參考圖一，白4打時，黑就從另一邊5位反打。白6長，則黑7沖，白中央大龍立即陷入被包圍的險境，局面崩潰。

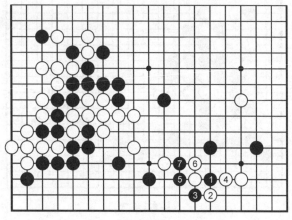

參考圖一

見參考圖二，上圖白4若於本圖退的話，黑5就地抱吃白2一子，白只能從6位打出。行至黑11，黑取得了相當的角部實地；而白棋外面所得還是未知數。

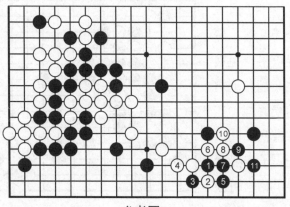

參考圖二

第三節 一夾鎖喉

見基本圖三，本局黑方實地較優，且右下一帶，白棋處於被黑棋壓迫狀態。但如果黑棋拿不出有效的進攻手段，勝負的道路還很漫長；如果黑能夠一舉擊潰白棋的堅持，則可以提前鎖定勝局。

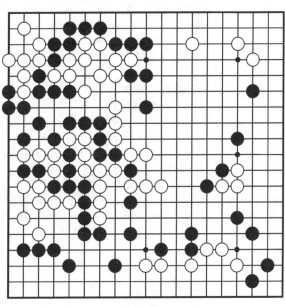

基本圖三

1. 前奏

見實戰圖一，黑 1 是攻擊的前奏，意在切斷白棋的一串♠子和三顆●子的聯絡，逼其兩頭處理，然後再給出致命的一擊。

2. 夾！

見實戰圖二，

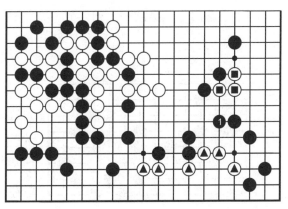

實戰圖一

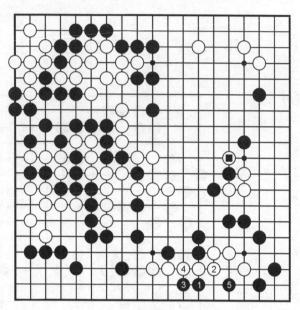

實戰圖二

白棋在上圖黑1併後，於●子位置扳出是無奈之舉，此點被黑棋退到的話，此三子就要被全部吞沒。對於下邊的白棋，就要看黑棋如何出招。而黑1夾是銳利的一手！由於左右有打，白2接必然，黑3長是先手，逼白4接後二路跳回，結果下邊白子已無活路，白大敗。

3. 白2變化

見變化圖，上圖白2如於本圖接，則黑2直接跳回，白3至7拼命做劫，但黑是先手劫，而且黑在A接也很從容，白仍難處理。

變化圖

第四節　毫不放鬆

見基本圖四，左上方黑棋處於整體受攻的狀態，黑棋為求安定，於黑1扳。如果白棋隨手就 A 位立，看起來只此一手，但黑於 B 位爬，則立即出現眼形，白棋的進攻難以為繼。既然要攻，就一定要緊緊盯住，不能輕易讓對手脫身。

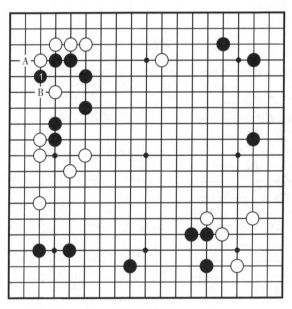

基本圖四

1. 可行的強手

見實戰圖一，白1夾就是稍縱即逝的要點。有時候棋友們會因為有讓黑棋立下是裂形的直觀感覺，所以就不去深究此手的可行性。在現在這個場合，其實黑棋的形也有弱點，

實戰圖一

實戰圖二

所以是可行的強手。

2. 黑崩潰

見實戰圖二，黑2立下是當然的一手，此時白3再硬朗地貼住。當黑4拐時，白5的愚形拐是大家在計算時不容易發現的好手。黑6粘時，白7還可以繼續強行破壞黑棋的形。黑8、10沖下是無理手，白11反沖後於13位擠，黑局部崩潰。這個圖也正說明白棋抓住了黑棋形與氣緊的弱點。

3. 俗手的惡果

見參考圖一，上圖黑2如於本圖打是俗手，白3接，黑產生了4、6兩個斷點，都必須接住，結果白7再長時，黑已經比上圖差了一手棋，結果更壞。

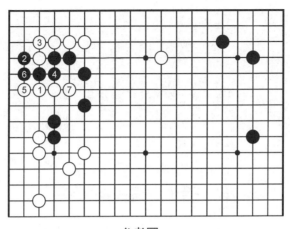

參考圖一

4. 挫敗對手的意圖

見參考圖二，
白6是愚形的好
手。黑9不能於左
邊沖的理由前面已
經說過。到白10，
黑在局部要求安定
的企圖落空。白棋
依然保持著嚴厲的
攻勢，這正是由於
白2夾的結果。

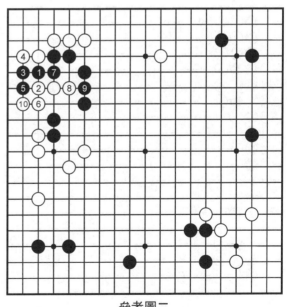

參考圖二

第三章
善爲劫爭煉真身

第一節　連續劫爭

　　見基本圖一，本局取自加藤正夫對吳清源的實戰。從黑棋有意以劫爭換取脫先的下法開始，全局一個劫連著一個劫地進行激戰，精彩紛呈，令人振奮。學習本章的內容時，最好一邊擺棋一邊跟進進程，這樣會有更深切的體會。黑15是吳清源先生的創新。但接下來的應接反映此創新並不成功。黑23、25開始，白在二線上連爬似乎委屈，但黑棋角上也要忙於做活，已經不能再於31下一路長。白38提一子形勢好。或許是因為這個原因，黑在左下角白44拐時，毅

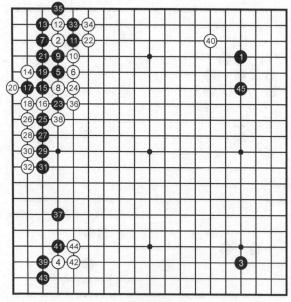

基本圖一

然脫先搶佔右上角守角的大場。

參考圖一：序盤無劫

白1立即打是氣合，但是黑2可以頑強反打；白3提一子時，黑4再撐住，以下無論白棋是在A位還是B位開劫，黑都反提過來，序盤無劫的道理還是令白棋無應手。

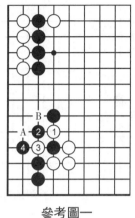

參考圖一

實戰圖一：製造劫材

想開劫沒有劫材，自然是要在別處創造條件。白46轉變戰場，既然白不能馬上開劫，那麼黑也就不肯急於補左下，佈局繼續進行。48是此消彼長的佈局要點。白52、54飛壓後，由於有沖斷的幾個劫材作為條件，白在第一時間56、58開劫了。

參考圖二：預判轉換

開劫當然要事先對結果作出預

實戰圖一

判，否則在心裏沒有底的情況下就開劫，無異於引火燒身。白於1位開劫會如何呢？黑2提劫時白3沖，是白棋具快意

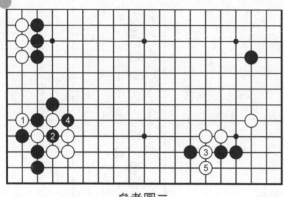

參考圖二

的一手。黑如果4位提，儘管相當厚實，但白5沖下來將角吃乾淨，實利與厚味都較黑棋為佳，所以判斷黑不會在4位消劫。

參考圖三：頑強之型

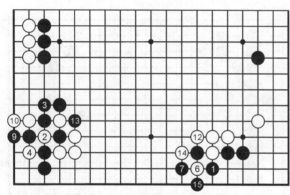

參考圖三

上圖白3沖時，黑1擋住強撐。白2提時黑3粘是本身劫材，白4擴大劫爭。當白6斷時，黑7還要打到。白提劫時黑9立，同樣是本身劫材。當白12位打時，黑只有消劫一手棋可下。白14提看起來成果巨大，但黑15於一路反打，結果對白棋而言算不上理想。

參考圖四：換個位置

白棋於本圖1位開劫，因白5提過來時黑無劫材，只有6位粘，這樣白7位長是可以接受的變化，黑棋被分開。

實戰圖二：艱難劫爭

實戰中白選擇了在60位開劫，黑75、白76的轉換結果

參考圖四　　　　　　　⑤提

是白棋不成功。其實，白72也可不立即打，而如參考圖五
那樣進行。

㉔C4　㉗D4　㉚C4　㉝D4　㉛N3　㉞N2

實戰圖二

參考圖五

參考圖六

參考圖五：變大劫材

實戰中白72可於本圖1位立下，使劫材變大，與黑交換後，再白3開劫。如此，因白5先手，左下的劫就可以打贏。以下至黑10的轉換結果，是雙方可以接受的樣子。

實戰中白因為左下劫爭進行得不理想，讓黑右下有再打劫的餘味，因此白80急躁，在內側打，失誤。

參考圖六：換個邊打

白應當於本圖1位在外側打，黑2提劫時，白3尖沖，黑消劫必然，白5擋下，這是白可以接受的轉換。

如果黑6斷吃白1一子，以下白有9位的好手封住黑棋。

　　見前述實戰圖二，白80、82是打算將劫絕對打贏。而另一方的黑棋因為在左下已佔到便宜有退路，只要在他處求得一定補償就可以滿足了，黑83將劫變大。

　　黑85尋劫材時，白86消劫不管怎麼說也過於急躁了。被黑87連下一手，白三子立刻變得行動不便。

參考圖七：繼續堅持

　　白86應選擇在本圖1位虎繼續堅持，黑2提劫，白就在3位粘上。黑4虎時，白5再提。黑6是一個劫材，但白也有9位打的本身劫材。當白11提回時，如果黑A位退讓，則白B位打。黑如在右上尋劫，則白消劫，右上白子比實戰壯實。

⑤N2　❽N3　⑪N2

參考圖七

實戰圖三：打劫覓機

白88想要出頭，黑89罩時，白90看似當然的一手，其實卻是不夠細緻的下法，被黑91位擠，嚴厲，白棋頓時出現兩個斷點。此時應如參考圖八進行。

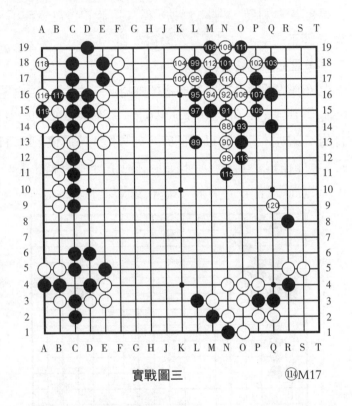

實戰圖三 ⑪M17

參考圖八：就地成活

白應於１位先擠，再３位沖，以下黑只有從６位擠的手段，但白棋可以借力在11、15位沖斷，黑16打時，此劫白過重，只有老實接上，然後至21活出，這樣雖然全盤依然處於劣勢，但勝負還言之過早。

實戰中白96斷後，接著98若於100位長，則黑於98位

參考圖八

參考圖九

扳死中央二子，白就難以爭勝負了。

　　因此98必須頑強長出。黑99在二路反打是間不容髮的追擊。如在100位打，反而是送白淨活，自身陷入包圍中。黑101有選擇。

參考圖九：包打整形

　　黑1可以二路爬，白只有2位斷打這一手棋可下，以下至黑5枷，逼白就地苦活，黑於外部整形。這也是可以考慮的一種下法。

　　見前述實戰圖三，實戰中白棋勉強走出劫活，但黑棋在外圍113、115兩手吃住三子的棋筋，成為白大勢已去的局面。白116以下在左上角試圖弄出些棋來，黑可以直接應於118位，簡明無爭。

　　實戰中黑117開劫，白當然於118位生些是非。但這個劫不是一方負擔重、另一方輕，而是雙方都輕。白120是尋找劫材的好手。此時，黑如果收兵，則如參考圖十，仍然是白方無望。

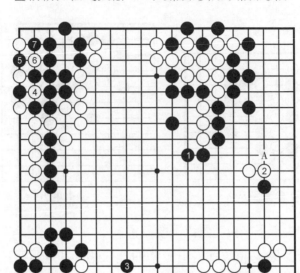

參考圖十

參考圖十

黑1徹底吃住三子，白2擋下，黑再於下邊3位守空，左上角形成循環劫，全局黑勝勢不可動搖。

實戰圖四：小劫大賺

實戰中黑121見劫興起，執著應劫，結果白126再尋劫材生變。黑為了吃住126一子，131、133後推白子，在白棋138先手拐後，於140位沖就成立了。如果沒有134位等四顆白子的接應，黑137的飛可以安全吃住白子。黑141無奈，如果強行於142位擋住，白可在142右一路斷打後再於141上一路跳出，黑崩潰。黑143也應當於144位圍，實戰中被白144、146走到後，形成纏繞攻擊的態勢，白棋的局勢死而復生，最終獲得本局的勝利。

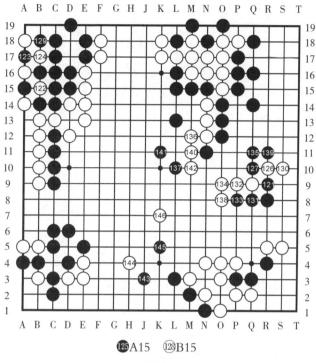

(125)A15　(128)B15

實戰圖四

第四章
騰挪之技勤演練

　　騰挪，一般是指在敵強我弱的情況下安頓己方棋子的一種手段。騰挪手法是豐富多彩的，但總的思路、技法卻往往相通。對於已經掌握基本騰挪技巧的棋友來說，需要時刻注意的是：騰挪的一方是處在逆境中作戰，正面硬拼必然受挫，只有借助旁敲側擊才能收到效果。它不僅包括巧妙地做活，而且從字面看，「騰挪」二字似有輕處理的意思，因此，它還含有棄子、轉換、爭先等意味。在有些情況下，為了及時轉身，捨棄部分利益並不可惜。恰如其分地掌握騰挪時機、能變被動騰挪為主動騰挪、棋子棄取自如，都是棋藝上升一個臺階的明顯標誌。

　　當然，騰挪要有一定的計算能力，找出雙方棋形的要點。另外還應注意著子的靈活性，棋諺稱「騰挪自靠始」，東碰西靠，往往能求得較好的行棋步調，這是我們提升騰挪技法時應考慮到的。

第一節　經典一靠

　　我們先來欣賞職業高手的精彩對局片段，看看他們是怎樣運用騰挪戰術的。見基本圖一，黑方以三連星開局，白方

以取實地相對抗。
白方「雙飛燕」
後，黑棋利用兩邊
有子夾擊，先在三
‧三尖角，然後果
敢地沖斷白棋，強
硬挑戰。現在，白
方面臨著左右被分
斷的局面，該怎樣
處理來求得全局的
平衡呢？

基本圖一

　見實戰圖，這
是黑眾白寡的局
面，正面交鋒，白
肯定不利。如白簡
單地走在6位長，
黑即A位長，白陷
入難以自拔的苦
境。白1靠，窺測
黑方動向，是深得
騰挪要領的體現。
黑2上長，不讓白
棋借勁。白3扳、
5壓，著著緊湊；
黑6不得不補。白
7扳二子之頭，白

實戰圖

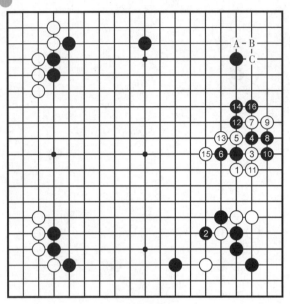

變化圖一

方棋形舒暢。

見變化圖一，白1靠時，黑如2位單補，白有3以下的抵抗。至15反打，黑方兩子被吃，角上還留有白A、黑B、白C扭斷的手段，白方騰挪成功。

變化圖二

見變化圖二，白1靠時，黑如2位長，白3立下冷靜。黑4打是本手，白5上長，破壞黑勢，這樣雙方均可接受。白方局部稍損，但右邊得到加厚，全局仍是平衡的。

第二節　尋求轉身

見基本圖二，這是在基本圖一的基礎上，雙方經過幾個回合以後的形勢。白棋棄去▲三子，使中央白棋得到強化。現在輪白走，右上角白■一子仍然處於黑棋數子的圍攻狀態，直接與黑棋對攻顯然不現實。那麼白下一著該怎樣處理這個子呢？

基本圖二

見參考圖一（**托靠**），白1托，絕好！黑2扳，白3扭斷。在有▲子的情況下，扭斷極為有力。黑4、6打是一般應接，黑8擋時，白9打、11拐是次序。黑12吃白兩子，白13打、15托，破壞黑棋棋形後，再從右邊趁隙沖出，黑子反成孤棋，黑不利。

見參考圖二，黑4打後再於6位立下會怎樣呢？白有7打、9壓的關聯手筋。以下至白11，白順勢沖出；黑方已呈裂形，左右難以兩全。

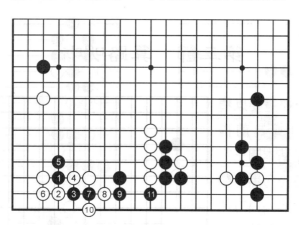

正解圖

　　見變化圖一，白2長，意欲全殲黑棋。黑3長、5扳緊湊。白6長時，黑7托是此際的佳著。進行至9，由於有A位立的先手，黑已不難處理了。

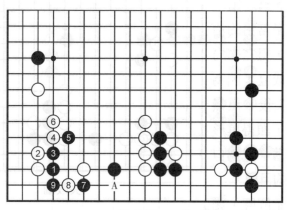

變化圖一

　　見變化圖二，前圖白6長如改為本圖6位扳，直接破壞黑形，則黑有7靠的絕妙騰挪手段。白◎子將難以活動。黑方在左邊獲得轉換，擺脫了直接出動被攻的局面。

變化圖二

第四節　側面構想

在對方用強之時，如何構想騰挪雖然是個難題，但當遇到問題用一般手法難以解脫時，那麼避免正面衝突的騰挪就是最好的出路了。基本圖四是職業棋手在比賽中的實戰片斷。黑△搭斷，意在分割白棋，進行攻擊。此時，白棋該如何應對呢？

基本圖四

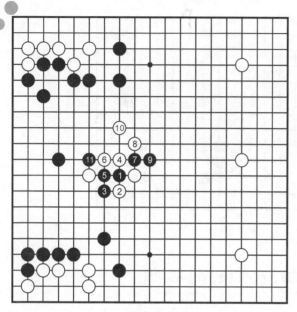

失敗圖一

見失敗圖一（無謀），白2扳是棋手們最易走出的一手，也是缺少構想的一手。以下黑3連扳是好棋。白4、6只好如此，被黑7斷。至黑11，白不僅侵消之子被割斷，還將繼續受到黑的攻擊。這是平庸的下法。其中白4若於5位斷打，則黑於4位長理所當然；可是白再於3位下一路打時，黑3一子只要簡單地逃出，則白未見有好的後續手段。

見失敗圖二（黑重）白1從上邊扳，則黑2扳依然是強硬的好手！白3、5和黑6、8是必然的應接，白

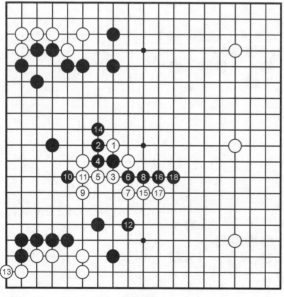

失敗圖二

9虎防止黑斷，看上去似乎完成了任務，但黑10飛刺是好手，然後再下黑12的跳是有趣的構想，白13非補一手不可，否則角部不活。黑14再回補，白15以下只好外逃，不僅幫黑走厚，還直接影響到右邊的白陣，有方向走反之感。

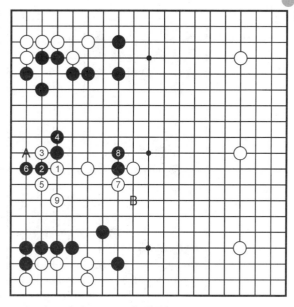

實戰圖

見實戰圖，白1靠，避其鋒芒，另尋他途，是靈活的構想！黑2扳時，白3斷進行巧妙的騰挪，黑4退，出於無奈，白7重新扳回來時，黑8就只好退了。演變至白9，在黑方的勢力圈內，白利用騰挪下出了富有彈性的好形，破壞了黑棋的原有意圖，白棋騰挪成功。以下黑如A補，白則B虎。

見變化圖一，實戰圖的黑4如改在本圖的黑4位退，則白5扳，黑將無後續手段，如強行走黑6扳，則白7打吃，黑8長時，再白9沖，是經典的行棋調子，黑形崩潰。

見變化圖二，實戰圖中的黑8如改在本圖扳，白9、11以後，黑12強行分斷，如此，白13先打待黑連後，再15、17利用棄子在外側構成好形，至白19虎，白既壓縮了黑棋、擴展了自己的形勢，又與右邊白三連星耳遙相呼應，白棋作戰大獲成功。

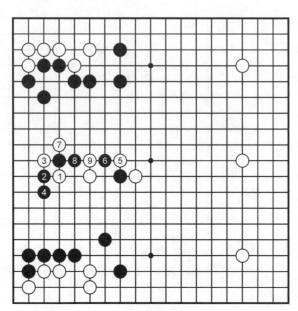

變化圖一

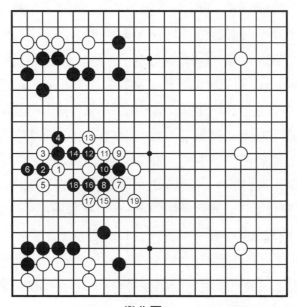

變化圖二

第五節 使敵顧慮

　　基本圖五為國內職業高手的實戰對局。如果稍稍觀察一下局面，我們就可看出，下邊白●子正處於黑棋勢力的夾擊之中。如何處置白●一子，無疑是本局面的焦點。

　　假若白方打算逃出白●一子，在A關或者在B尖，雖說這不是會被黑方吃掉的棋，但這樣白棋會變得很苦，而黑方將掌握全局的主動權。

　　因此，白若要擺脫被動之局面，就不能草率地採用A或B單純逃孤的手法，而必須另擇良策。

基本圖五

參考圖一

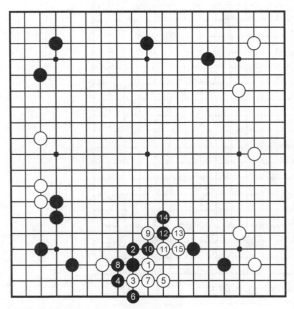

參考圖二

見參考圖一（白不充分），白１靠，尋求出路。此際黑２退挫敗敵意。此手假若改於Ａ位扳，也許正是白所期待的，白在２位斷製造糾紛。如圖至白５止，雖然出頭的狀況有所改善，但本身不活總是不穩定的因素，且黑左右兩部分均是小康狀態，白前途暗淡。

見參考圖二（白轉身），經過前圖的演變，感覺敏銳的讀者也許已經發現：既然被黑２退後白難以施展手段，那麼「敵之要點即我之要點」，白棋應該搶先如本圖白１靠，方為緊湊有力的騰

挪法。若黑2長，則白3、5為先手，再白9捷足先登向中腹逃逸。這樣不但突破了邊空，而且還與黑右方二子形成對攻，如此便擺脫了前圖白單方面挨打的窘境。白9之後，若黑方還強行從10位沖出、12斷，則白13、15打粘，黑雖切斷白9一子，然而右邊二子明顯受損，並不划算。

　　見參考圖三（**黑反擊**），當白1靠時，對黑2扳是必須有所準備的。所謂「棋逢斷處生」，白3斷恐怕是頭腦中的第一反應。其效果將會怎樣呢？黑4、6打，再8粘，為對付白扭斷的強手。白9、13雖擒獲一子，然黑14曲有力，白出頭困難。若白A位曲出，則黑B枒，此後白大致只能就地成活。因黑左邊已有相當收穫，故白的形勢不容樂觀。

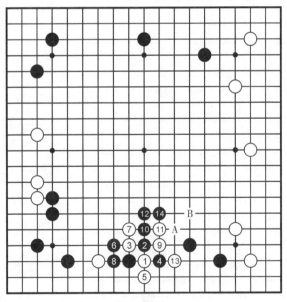

參考圖三

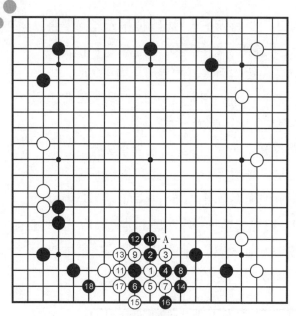

參考圖四

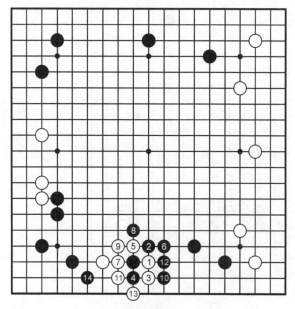

參考圖五

見參考圖四
（**白仍被攻**），當
黑2扳時，白3如
何？假若黑4走9
位粘，則白於7位
倒虎後，A出頭與
6位扳渡為見合。
如圖黑6擋後，白
7以下雖可吃住二
子，但被黑18尖
住，白仍未活淨。
其中白9若於14位
爬，因黑可粘於9
位，故此下法不成
立。

見參考圖五
（**大同小異**），假
若白3立，那麼黑
4仍是擋下棄子。
以下演變至黑14，
大致形成與前圖近
似的結果。另外，
白3假若在12位
長，則黑5位立
後，白棋唯有就地
苦活。

見參考圖六
（**白成功**），實戰
中，白棋反覆考慮
後，選擇了白3扳
的手法，這是對付
黑上扳的最佳手
段。如圖至13，
白棋乾乾淨淨地活
出，並有5、6目
實空。另外，黑外
圍棋形並不算太
厚，白今後還可A
位出頭。這些都是
前圖莫及的。黑4
以下的著法是否過
於軟弱呢？

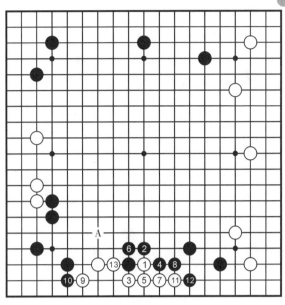

參考圖六

見參考圖七
（**變化**），白3扳
時，假若黑4以下
斷白活路，那麼白
11以下趁勢而
出。雖說棋勢變得
比較混亂，但是右
方黑二子岌岌可
危，且左方隊形不
整，實戰中黑恐怕

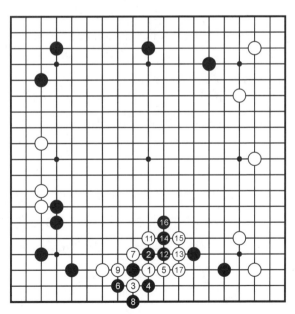

參考圖七

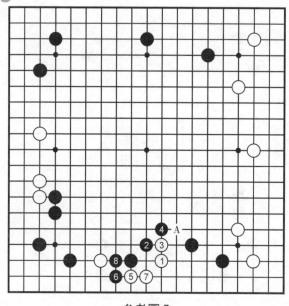

參考圖八

很難下決心如此走的。

見參考圖八（參考），白1不拘泥於左方而是在右邊打入，雖具有非凡的構想，然而在本形，卻因著法欠緊湊而難以奏效。黑2尖封兼斷，儘管白5、7為先手，但無法從A位扳出，終是苦境。

第六節　虛晃一槍

見基本圖六，本局面左上方的棋型，是較為常見的變化。接著，雙方作戰的焦點移至左下方。現在正值黑●尖出，對白二子似乎頗具威脅。那麼，白棋應當怎樣應付這個局面呢？

見參考圖一（白無理），白1直接點角，在一般情況下不失為機靈的手法。假若黑2從3方向擋下，則正中白方下懷。然而在本場合，黑2可如圖擋，再4位扳下，極其嚴厲。假若白5、7斷入，那麼黑8立、10跳出，白已不可能擒住黑四子，便出現四分五裂的慘景而不可收拾。

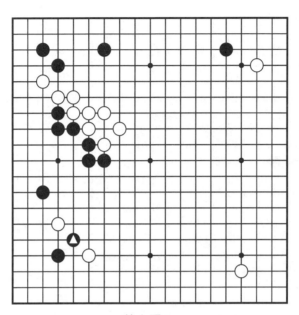

基本圖六

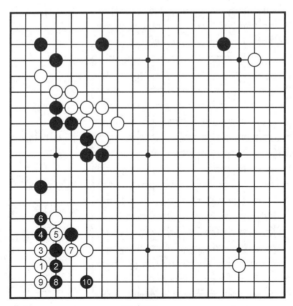

參考圖一

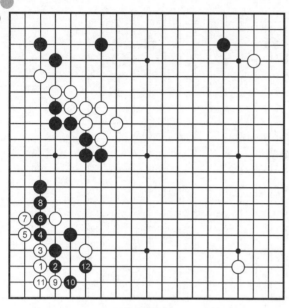

參考圖二

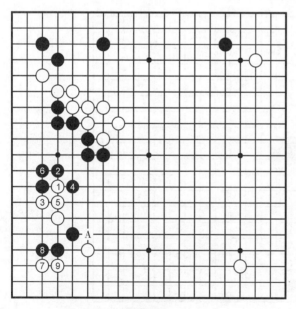

參考圖三

見 參 考 圖 二（黑優），當黑4扳下時，白棋只能應以 5 以下的著法。此結果雖然白棋先手活出了角地，但是外圍白二子完全損傷，這樣，白棋得不償失。

見 參 考 圖 三（騰挪），鑒於前圖白方直接點角遭受挫折，在此白棋須另擇良策。實戰中白1在上方尋求變化，是唯一的成功之道。假若黑2扳起的話，那麼白3虎下便已達到預期的目的。黑6非粘不可，否則被白棋在此處打吃一子後，白大體已成活。此時白7點入角地，可以說是萬

無一失了。黑棋如參考圖一中2、4的手段顯然已不奏效，大致只能考慮從黑8方向擋，然後白9爬出。

　　該結果是白雖丟失了上方四子，但獲得了角地，況且黑為了確保吃淨白四子，還須在A方向壓厚，替白走實下邊，無疑白棋是得大於失。

　　見參考圖四（**實戰**），白1靠時，黑2進行強烈的反擊。白3假若於4位粘，則不得要領，被黑在10位聯絡的話，白三子將完全成為沉重的包袱。本圖白3靈活地應，以後黑4沖，白5再度轉身，這是白一系列棋的真正目的。白

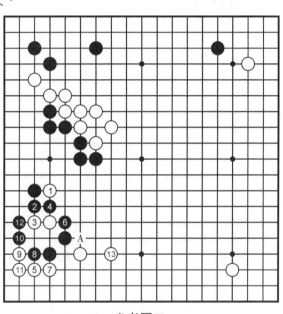

參考圖四

1、3僅僅是虛晃一槍而已。此時白5若拘泥於從6位逃出的話，那麼黑A位壓出，白右邊一子受損，並陷於左右為難的窘境。本圖黑6以下咬住上方二子甚厚，然而與上方厚勢的間隔似有重複之感；而白棋先手佔角，再13補強，效率高，可以滿意。

　　見參考圖五（**變化**），白3擋時，若黑4重視角地的話，那麼白將視線移向上面，白5點，擊中敵之要害。黑上下自顧不暇，恐難以反擊白棋。

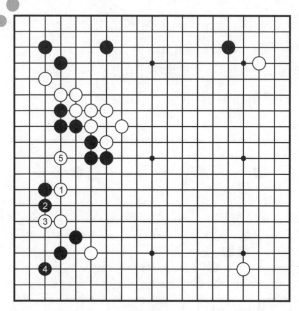

參考圖五

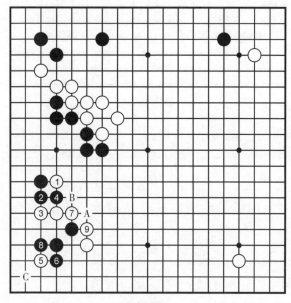

參考圖六

　　見參考圖六（變化），參考圖四中白點角時，假若黑6擋，那麼白7沖出，黑當然不會應於9位而被白在8位聯絡。

　　如黑走8位，白9擋後，大致已是厚形。黑若打算A位斷，似乎有些勉強，白從B位曲出後，黑棋切斷之子及左邊三子均需照料，且角地也並非完整之形，白棋尚可於C位尖，黑頗難應付。因此黑棋如用強的話，前景是相當渺茫的。

第五章
化繁爲簡細經營

　　中盤作戰的頭緒繁多，需要計算的內容量也相當大，在較短時間內，能計算清楚嗎？當攻防快成魚死網破之勢時，有的棋友遇到這樣的場面，會產生「感覺太複雜了，穩健點下算了」之類的退卻思想。其實很多計算貌似繁瑣，但只需要抓住幾條主線就行。隨著計算能力的不斷提高，對棋的感覺和要點的掌握更加直觀，對計算的方向就顯得不那麼無所適從了。在計算的主方向上深入研究、辨明細節，是節約時間、確保行棋質量的重要原則。

第一節　計算焦點

　　見基本圖一，白棋長，在局部白棋明顯子力眾多的情況下，黑棋本應對這手棋從輕處理，然而黑棋卻逆向行棋，白棋自然不肯屈服，一定要追究對手的無理，結果雙方激烈纏鬥。下面我們來從中領略一下計算的要領。

　　見實戰圖一，黑1粢進白空，白2以下極強，白16粘時，黑岌岌可危。在實戰中，經常會遇到對手在狹小空間不經意的過分手，此時一定要抓住機會，嚴懲過分之著，便可一舉確立優勢。即使在序盤階段，也不能手軟。

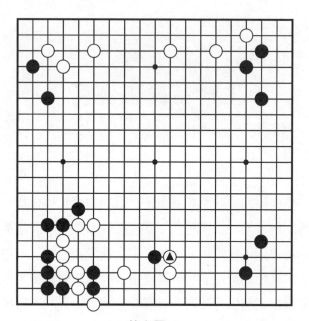

基本圖一

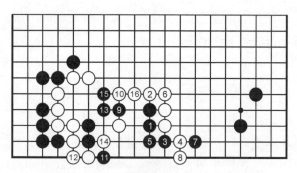

實戰圖一

　　見實戰圖二，黑13沖斷後，雙方的15、16、17、19、
23都是必然的，白棋只需計算白24斷的變化就可以了，這
樣既節省時間，思路也清楚。一旦讓很多不可能出現的變化
（比如黑23下24位等）佔據腦海，就會引發惰性算路和思
路混亂，出現惡手。所以，要排除干擾，只對對手最強的應

實戰圖二

法進行周全的計算。

見實戰圖三，黑1逃出，白2補棋，以下的攻防驚險萬狀，感覺棋手的計算太深遠了。其實對於高手來說，縱深性的計算滴水不漏並不難，因為沒有分支的干擾，計算反而更清楚。難的是需要權衡方向、棄取的攻擊。對於黑1，白棋如果不小心，就會崩盤。

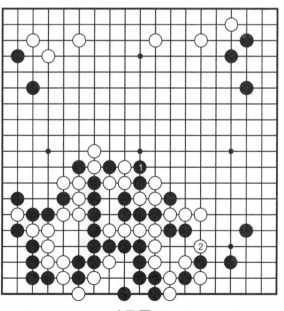

實戰圖三

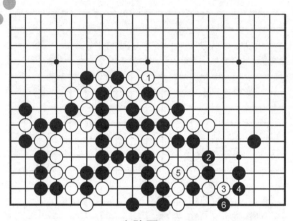

失敗圖一

見失敗圖一，白1輕率，中央乾淨了，卻因給黑A位延出一氣而使下邊的對殺出現險情。

見失敗圖二，白1長，在補中央的同時確保黑不延氣，但這樣黑2貼，白上下無法兼顧。

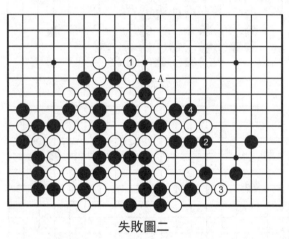

失敗圖二

一般來說，對手不下沒有把握的棋，但在危局之下，所謂的情急智生，就會使出最強手，沒準已經計算好了不行，也要拿最具迷惑的下法去碰運氣。所以，即使對手已經倒在地上，也不能鬆懈，稍微退縮，就有可能使局面發生變化。

第二節　以攻代守

見基本圖二，黑1吊，以此淺消，普通白棋會在A位圍，白棋並不壞。中央白❶子是一道厚壁，對厚勢的運

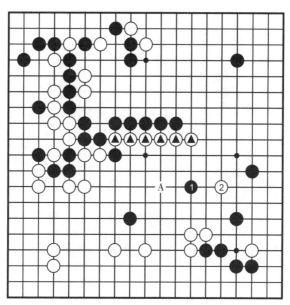

基本圖二

用，水準不同的棋手差距很大，也是業餘棋手水準提高中的
一個難題，其中主要是對未來利益的判定程度不一。

　　白A位圍是不用動多少腦筋就會想到的，但它究竟能圍
到多少目呢？一旦圍了第一手，以後黑棋的擠壓就成了命令
式，並且右邊黑棋實地也會相應增加，黑棋也會得先手擴張
上邊，等等。而白2的阻斷，使黑棋在厚壁旁作戰，白棋順
勢攫取實地。俗話說「一攻三慌」，其道理就在於此。所
以，我們的計算是在確定以白2鎮為主方向的前提下，就如
何取捨作出具體的思考。

　　見實戰圖，在黑△一子尖回與白▲一子攔守交換後，
黑1向白棋腹地進取。以下白棋的攻法將厚勢的潛力透過攻
擊在右邊轉化為實地成果，對於雙方消長的地方，其行棋價
值一般來講大於單方圍空價值。白2至黑7都是雙方需要聯

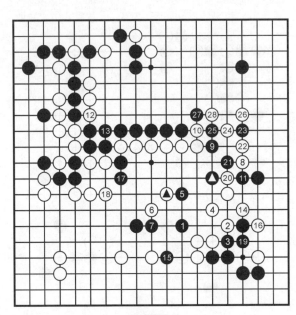

實戰圖

絡的整形，在計算上簡單明瞭；白８飛是形的要點，重點算好11位沖白棋的可行性即可。行至28虎，雖然中央被破，但白棋在地、勢、攻三方面的自如把握，值得讀者一學。駕馭攻擊是一件有趣的事情，其中要有靈活的思路，就像使用多種兵器，應變幻自如。

第一章
尋找最佳次序

終盤戰的核心就是要抓住全盤各處的行棋次序，如果把一盤棋看成一道死活題，次序就容易理解了。終盤每步棋的價值大小、先後手關係、棋形厚薄、棋子取捨等錯綜複雜，要想走到勝利的終點，就要在終盤的迷宮裏找到出路，這絕不亞於中盤的難度。

第一節 收官的最佳次序舉例一

見基本圖一，本圖是職業棋手的實戰圖。白●擋後，白棋已經活淨，雙方正式進入收官階段。現在我們研討的問題是收官的最佳次序。如圖所示，目前最明顯的大官子是A、B、C、D四處，以下我們依次對其進行分析。

1. A、B、C、D位置比較

1）A位

見參考圖一，黑1扳（即問題中的A位）是最小的地方。白2點三三後，黑空立即就不夠。從全局來看，黑空主要集中在上邊和右下一帶，全盤僅有42目強；而白棋卻在左上和左下以及右上等多處地方有空，全盤約52目，因此

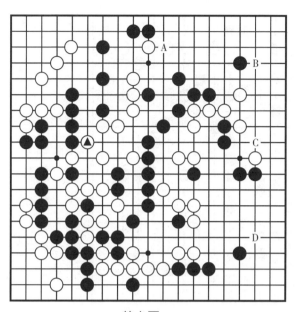

基本圖一

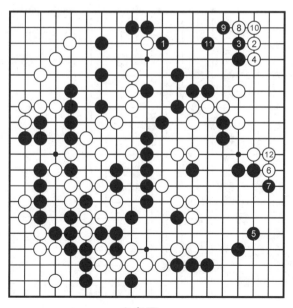

參考圖一

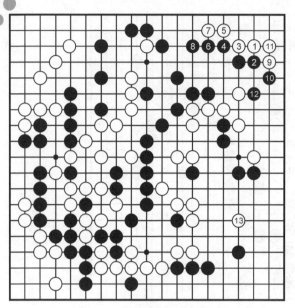

參考圖二

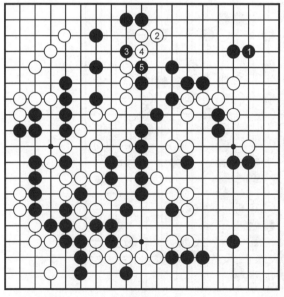

參考圖三

黑棋形勢不容樂觀。

白２點入時，黑若４位擋，則方向完全錯誤，見參考圖二。

見參考圖二，黑２擋方向錯誤。白３以下至黑12，白棋先手在右上角得利，白13再打入右下，黑邊上數子被攻，如此黑棋全盤30目強，但白棋還是有45目，結果黑更難以取勝。

由此可知，基本圖中Ａ位扳不可取。

２）Ｂ位

見參考圖三，黑１於右上角補棋（即問題圖中的Ｂ位）時，白２如果長，無理；黑３搭

斷則是手筋，白4、黑5之後，白損。

白2想長，必須防止黑的搭斷，當如參考圖四刺。如果黑粘，白再長則成立。

在黑走1位並護角前，必須對

參考圖四中的白2刺有防守手段。黑若不接，則如參考圖五進行。

見參考圖五，白1刺，黑2打吃之後，黑4脫先，是黑棋的最佳次序。白5、7實施攻擊，黑8做出一眼後，黑棋做活已無任何困難。其後白9破眼，黑10下立，黑棋可以利用白A的弱點輕鬆求活。

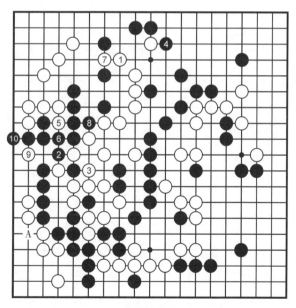

參考圖五

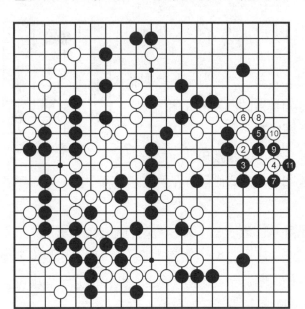

參考圖六

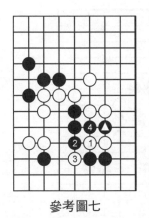

參考圖七

3）C位

見參考圖六，黑1搭，是強調如果黑不走這裏，將來白3位長後，黑二子會落入白棋手中。黑1搭時，白2斷是大惡手，黑3打吃，以下至黑11，黑棋吃住白棋二子，成果很大，黑棋極其滿意。當然，這是黑棋的理想圖。其次，白2如於5位擋，則黑棋局部脫先，因為黑1已經達到了先手防範白棋吃二子的手段（見參考圖七，白1再沖時，黑可2位擋，白3斷則黑4叫吃，當初搭的一子起到了關鍵性的作用。本圖白無理），故黑可轉守右上角的併，這也是黑棋的理想圖。

當然，白不會如黑棋所願，如參考圖八所示。

見參考圖八，黑1時，白棋脫先於2位點三三是好手，黑3無奈，只能擋，白4、6先手利用後，角已活，白8不必於A位長，脫先跳至右下角。結果白棋有利。

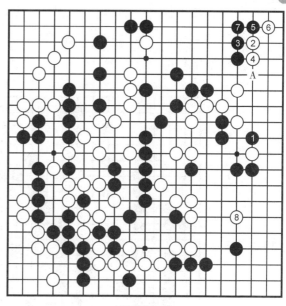

參考圖八

4）D位

見參考圖九，現在我們再來看一下黑1尖補右下角的變化：黑1尖補時，白2在右上角點三三是好棋；黑3擋，白4以下至黑9，白棋利用先手之後，於白10補棋，形勢仍是於白棋有利。

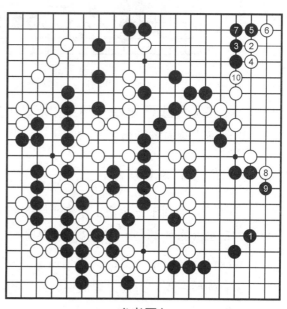

參考圖九

見參考圖十，黑1、白2時，黑3換一個方向擋也不行，白4長以下至黑13，均是預想的次序，其後白14消，黑棋很難取勝。

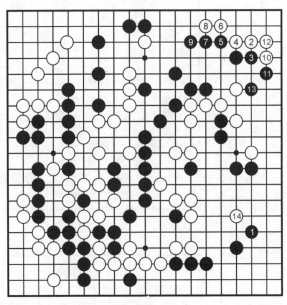

參考圖十

經過四個要點的一一研究和定型分析，我們就可以清楚地判斷出雙方的行棋次序。

2. 雙方最佳次序

見參考圖十一，黑1補是最佳的防守，白2是兼顧自身安全和成空的要領，至黑3補，是雙方搶佔大官子要點的最佳次序。按以下進行的結果是白棋略厚的局面。關於白2是否有先於右下角行棋以爭取更大優勢的可行性，我們再進行探究。

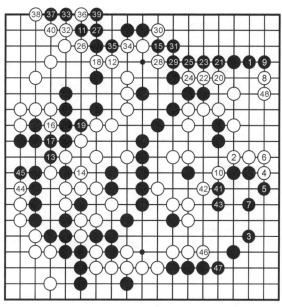

參考圖十一

3. 實戰

　　見實戰圖一，
實戰中白棋未按上
圖進行，白2選擇
右下掛角，意圖是
在大的範圍內攻擊
黑四子，並破黑棋
右下實空。對此，
黑3不應反而是最
佳著法，具體原因
見下述。

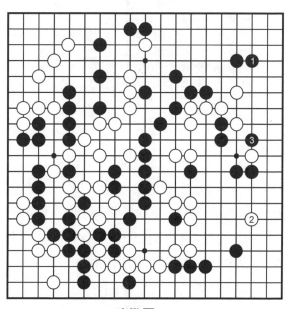

實戰圖一

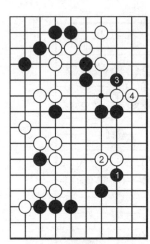

參考圖十二

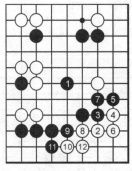

參考圖十三

1）黑應著一

見參考圖十二，黑1尖頂，意在臨時維護一下角。與白2交換之後，黑3再搭已經成大惡手。白4下立則是好著，黑棋已無法安全運轉。

2）黑應著二

見參考圖十三，黑1鎮時，白2簡明地點三三進角是好棋，黑3以下至白12，均是定石化的進行，結果白棋非常有利。

由以上兩圖可以看出，黑想要兩邊都得利是非常困難的事。在兩邊都要受損失的情況下，當然以先處理邊路的數子為重。右下角的繼續侵分交給白棋選擇，同時加強了邊路數子，對白棋的掛也產生了威懾力。

3）白點三三進角不好

見參考圖十四，白棋的第一想法是立即點三三進角，一是取實空，二是讓黑變薄。但其實很不好，以下進行至白7時，黑棋有黑8的強手。白9應後，假如白A斷，黑棋利用黑B、白C、黑D的先手後，黑E斷可以成立。白想要製造黑棋外圍斷點的計畫受挫。

白棋實戰中未能充分考慮本圖黑8的強手，故按此圖點

進三三。其實，此時白有
2位靠的下法，具體變化
見參考圖十五。

4）白托靠為佳

見參考圖十五，白不
進三三而於本圖●位托
靠，黑扳時，白1連扳，
黑2打吃後，黑4接是正
確的次序。其他下法見後
續說明。白5連回，黑6

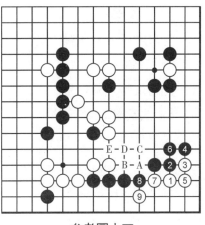

參考圖十四

可以下立，其後白7以下至黑10均是預想的進行。由於白A
是先手，結果白棋很充分，可以滿意。

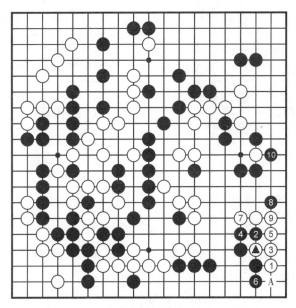

參考圖十五

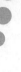

5）黑反擊一

見參考圖十六，續上圖，白1扳時，黑2、4打吃白棋一子是典型的俗手，白5、7反打，黑8只有渡過，白9下立後，黑棋反擊無效。

6）黑反擊二

見參考圖十七，黑1、白2時，黑3沖仍然不能成立。白4、6先手利用以後至白10，白棋完活，右下方黑棋肯定無生還的希望。黑反擊失敗。

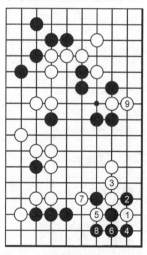

參考圖十六

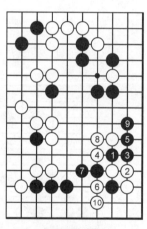

參考圖十七

7）實戰進行

見實戰圖二，黑1時，實戰中是白2打入，黑3應正確，而白4則是失誤。黑5擋以下至白10，由於黑11是白棋忽略的強手，黑棋很舒服。但白46時，黑47失誤，被白48吃住黑棋三子後，黑棋不利。本局最終的結果是白棋勝半目。

實戰圖二

第二節　收官的最佳次序舉例二

見基本圖二，黑❹單跳補強中腹。現在的形勢是黑棋厚，而且在實地上也處於領先。讓我們從A至E點逐一分析白棋理應採取的最佳收官次序。

1. A、B、C、D、E位置比較

1）A位：厚實的一手

見參考圖一（黑的企圖），黑在中央跳補後，如果以後輪黑棋先在中腹下棋，根據周邊的狀況，黑於1位直接動出的走法可以成立。白2、4應後，黑5長，可以瞄著白棋A位

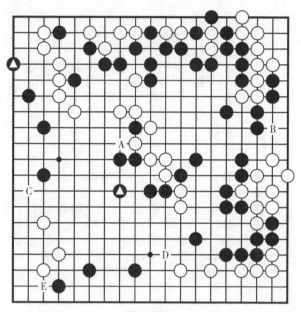

基本圖二

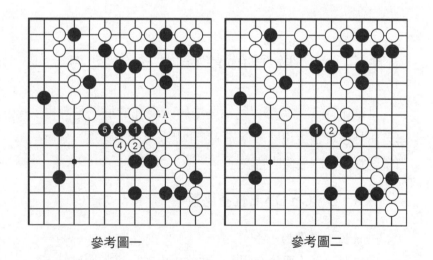

參考圖一　　　　　　　參考圖二

的弱點。

　　見參考圖二，黑也有伺機於本圖１位的下法。

見參考圖三，
如果白考慮上述黑
棋的後續影響，走
本圖1位擋，則相
當厚實；且在局部
黑棋脫先的情況
下，可白3扳、白
5沖，白棋可以窺
測黑棋A位和B位
的弱點。如黑4在
5位接，則白走4
位吃兩子，中央更
加厚實，亦可滿意。

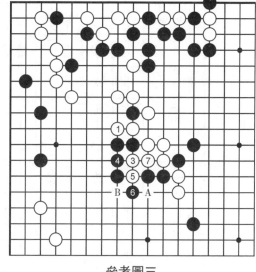

參考圖三

　　見參考圖四，左上黑棋於
本圖1位長，想迫使白二路擠
回，以達到角部利用的目的。
白2可以利用中央的厚實斷掉
黑棋。以下至白8，黑失敗。

　2）B位：**逆收官子**

　　見參考圖五，右邊的定型
是黑棋的先手權利，黑1是收
官要領，白棋為了避免打劫，

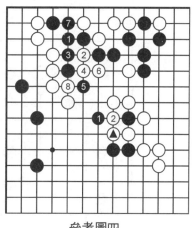

參考圖四

只好白2連接。至黑3，黑棋可以先手在右邊佔便宜。

　　因此，白棋走基本圖的B位，是一手逆收官。

　　見參考圖六，白棋在右邊先下的話，白1逆收官子，其
後黑2粘，白3連接。官子價值約為逆收7目。

參考圖五

參考圖六

3）C位：價值最小的官子

見參考圖七，白1飛是最小的官子，黑2如果補，白3也補的話，白棋則落為後手。最為關鍵的是，左邊一帶即使黑棋二路飛過來，也不是大棋，白有消減黑棋的下法。

見參考圖八（**黑先收價值亦小**），在有白⬤一

參考圖七

參考圖八

子的情況下，黑棋如果在左邊先下，黑1即使飛，黑棋也成不了多大的空，因為黑走1、3時，白棋有白2、4的手段。

見參考圖九（**白的後續搜刮**），續上圖，黑棋如果脫先，白1與黑2交換之後，白3、5沖斷可以成立。其後黑6連接，以下至白9，均是預想的進行，黑⬤二子已變得很弱。

4）D位：後手官

白1尖，與黑棋下在此處相比，差別很大，但黑2、4後，白5只好連接，其後黑6脫先在左下行棋，結果是黑棋有利。

在黑6位是白子的情況下，白1尖是黑子的行棋位置，詳見參考圖十。

參考圖九

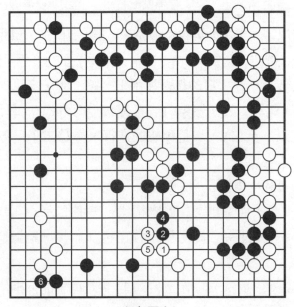

參考圖十

見參考圖十一（**黑棋要點**），在有白⬤子時，如果中腹黑棋先下，黑1封是當然的選擇。白2牽制黑棋中腹時，黑3擋並且瞄著A位的刺，結果黑棋厚實。

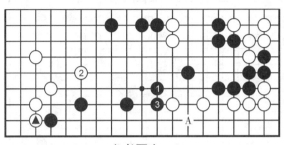

參考圖十一

見參考圖十二（**後續手段**），續上圖，其後黑1刺，白2擋，黑3拉回，黑棋的收穫很大。

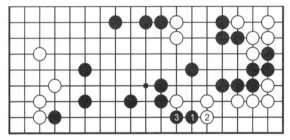

參考圖十二

5）E位：白棋的首選官子

見參考圖十三，白1下立是當務之急。白1本身就具有15目以上的價值，而且還與根據地相關聯，理應是白棋的首選官子，也是全盤的急所。

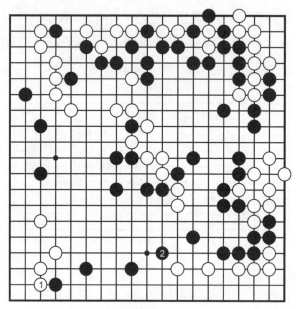

參考圖十三

2. 最佳收官次序

見參考圖十四，綜合以上分析，白１擋是最大的地方，黑２封也是當然的選擇。白３、黑４時，白５很厚實，其後黑６先手打吃，以下至黑58，結果是黑棋有利。

知道最佳次序，白棋才能敏銳地發現黑棋錯漏之處。下面我們來觀看實戰。

3. 實戰進行

見實戰圖，白１擋以下至黑78均是實戰。結果白棋不僅搶佔了右邊47位的逆收官子，而且還在下邊的交鋒中讓黑棋受損，最後白棋以多出２目半取勝。

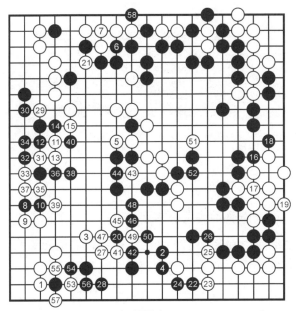

參考圖十四

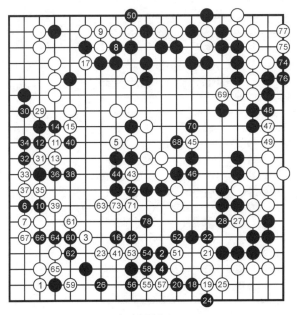

參考圖十五

第二章
官子類型的判斷

　　終盤從大處著手收官是常識。但是，官子也有先手、後手及雙方必爭的官等區別，不能一概而論。這正是收官的難點。在安排次序之前，我們必須對局面要點的官子大小有著清晰的判斷，才能做到心中有數並抓住戰機。

　　見基本圖，現在該白走。從左上角往右轉，以Ａ、Ｂ、Ｃ、Ｄ和中間的Ｅ點引人注目。

　　怎樣收官呢？先手、後手、雙方必爭的官等各種情況摻雜在一塊兒，不易辨清。那麼，我們先來看看官子的大小。

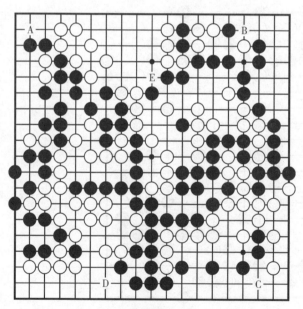

基本圖

1. 各點官子大小比較

1) A處的官子

見參考圖一，黑在2位應。以下至黑6，黑成後手。在盤面還有大棋的情況下，不能這麼走。

見參考圖二，黑2不走脫先，則3、5位是白棋的權利，此後有黑A、白B。

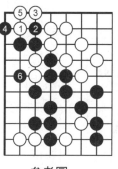

參考圖一　　　　　參考圖二

見參考圖三，與黑1下立的圖形相比較，便很清楚。假定黑白都在A、B位下立，黑空增加了圖中「×」號表示的7目，白空減少了圖中「×」號表示的4目。算算來回賬，共有11目。這就是A位官子的大小。

參考圖三

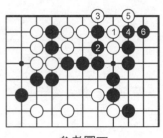

參考圖四

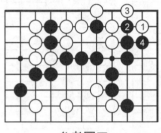

參考圖五

2）B處的官子

見參考圖四，白1夾，可以一路渡。黑棋是否在4位擋值得考慮。如擋，則至黑6，白局部成後手。

上圖黑4脫先，則白保留著參考圖五中1位跳入的手段，以下至黑4很簡明。

相反，黑如在參考圖六中1位扳，黑空有「×」號表示的11目，加上提白一子，共計13目。而且，與上圖相比，白空還減少了一目，故總共有14目。

參考圖六

3）C處的官子

見參考圖七，白1位小尖，官子計算非常複雜，關係到先後手與其他地方官子的搶佔。但這裏可以進行簡約性的判斷，如果黑立即應的話，至黑6粘，是白先手收官。

如黑2不甘後手脫先的話，則如參考圖八。

見參考圖八，黑2如脫先，3至7是留給白棋的權利。如白立即在A位渡，是後手4目。為判斷方便，可將此變整理如參考圖九所示。當白3點時，黑4是正應；如於6位擋，則白7爬，黑局部不好應。

見參考圖十，如果黑先收官，可以考慮1位尖。白2擋，以下黑3至黑7，黑成後手。

黑在局部走了1位尖後，黑3就是必須要走的一手。如

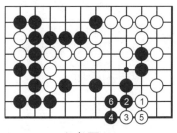

參考圖七

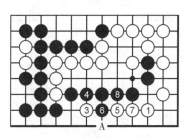

參考圖八

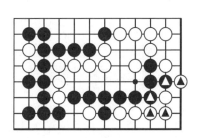

參考圖九

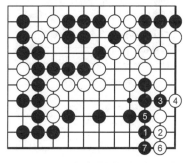

參考圖十

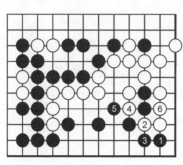

參考圖十一

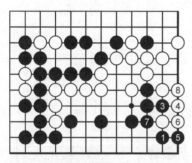

參考圖十二

參考圖十三

果脫先被白於5位擠，或吃上方二子，或吃黑1一子，都是極大的官子，黑不利。

見參考圖十一，黑也有1位靠的收官手段，如果白2頂的話，以下行至白6，黑獲先手也還不錯。但白棋也會考慮在局部爭先的下法，白2直接於6位接，黑3必須退回，這樣黑還是落了後手。白2亦有局部直接脫先不應的變化，見參考圖十二。

見參考圖十二，白2脫先。以後，黑在3沖，黑5是次序，至白8，黑棋先手收官，是黑棋的權利。

這個角變化太多，事關全局爭先，定型的計算確實很複雜。

將參考圖十三作為計算基礎。「×」號的右邊有8目黑空，白空減少了7目，共計15目。可以大致這樣計算。

4）D位的官子

見參考圖十四，白1飛，黑在2、4位應。白5位粘。白空有「×」號所示的5目。如果白5脫先，被黑打拔一子，

有6目棋的價值。

　　見參考圖十五，再看看黑先收官的情況。黑1飛，對此，白2跨是好點，以下變化至白8，以「×」號為界，本圖黑有3目。也就是說，與前圖相比，D位官子的出入是5目和3目，共計8目。

參考圖十四

5）E位官子

　　見參考圖十六，白在1位收官。這一手大約有10目。因為下一手白在a位斷吃，還有3目後續先手收入。

參考圖十五

　　見參考圖十七，這是白1斷吃時，黑的應手。白5粘，黑仍需下在6位。以下，大概是白7、黑8。所以說，白1斷吃是先手。

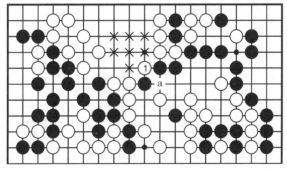

參考圖十六

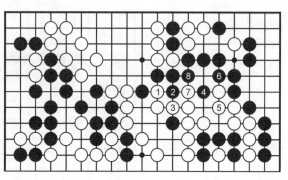

參考圖十七

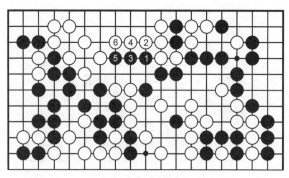

參考圖十八

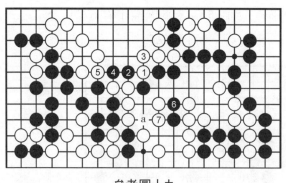

參考圖十九

見參考圖十八，如果黑先手收官，與上圖相比，白空減少「×」所示的7目。而且，白還失去了a位吃黑一子的3目，總共減少10目。黑空沒有增減。

見參考圖十九，白1後，黑不能在2、4位反擊。黑走6位，沖著a位的斷點來。但白7位退，無棋。

見參考圖二十，上圖黑4如本圖先沖，白5當然。黑6退，白7從這邊打，不損。而且，黑還得在8位後手粘，黑

棋自找麻煩。

經由以上探討，基本分清了每個官子的大小：A位 11 目，B 位 10 目，C 位 8 目，D 位 15 目，E 位 14 目。那麼，是不是

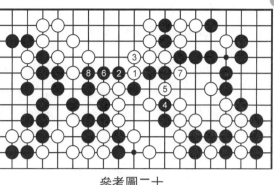

參考圖二十

要按白 1（15 目）、黑 2（14 目）的順序下手呢？答案是不行的。我們先來看實戰進程。

2. 實戰進程

見實戰圖，白 88 走了 15 目的官子，失誤。黑意識到右下應是後手，敏銳地脫先而搶到 89～93 的先手官子，白難受。

在這裏先手得利後，黑再轉向 95 位扳，白進一步受損。所以，白 88 只能下在 a 位。96、98 是白的權利。

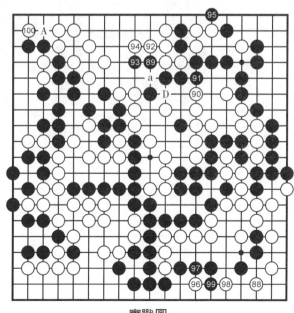

實戰圖

3. 正確的收官次序

　　見參考圖二十一，白1圍有10目，在盤面上雖然居第四位，但是，這一手阻止了黑在a位先手收官，是雙方必爭的官子，利大。而且，白的所得還不止10目，可以看做相當大的未知數。黑2是剩下的官子中最大的，白3的大小居第二位。就這樣從大到小收官。

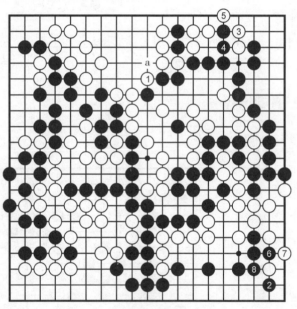

參考圖二十一

　　見參考圖二十二，白走9位時，10位是黑的權利。白眼形有問題，只好在11位粘。黑12～16是後手，由於沒有更大的棋，黑只好這樣。19～21是白的權利。白23是最後的大官。結果，黑只佔到右下角。對白來說，沒有比這更好的了。

　　見參考圖二十三，黑24粘。以下，黑28、30、32，直

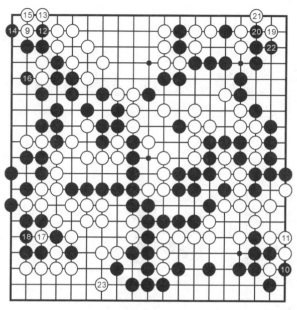

參考圖二十二

至 36 都是先手。
這以後，a 和 b 是
見合。黑走 c 位是
先手，現在的收官
順序是正確的。

黑如本圖這樣
收官，棋比較細，
是白棋稍好的局
面，但計算官子大
小比較麻煩。官子
處在一局棋最後的
決勝負階段，所以
必須慎重對待。

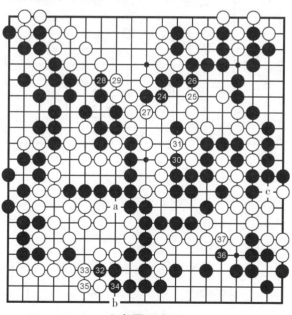

參考圖二十三

第三章
優勢局面穩中行

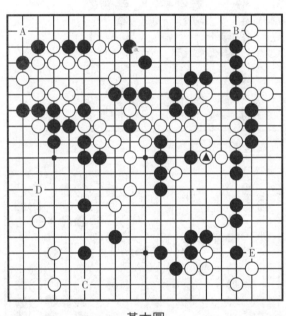

本基本圖是職業高段棋手的實戰對局。白❹團後，雙方開始進行收官。現在的形勢是白棋的實空明顯比較多。目前盤面上主要有Ａ至Ｅ五處官子，雙方各有什麼最佳收官方法？其結果又將如何呢？

基本圖

1. A至E各點比較

1）A點

見參考圖一（**劫的餘味**），我們首先看一下黑棋在左上方的情況。黑1尖可以成立。白2打吃時，黑3應是好棋。白4連接，黑5渡過，最後留有劫的餘味。

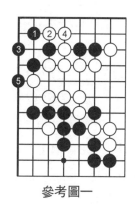

參考圖一

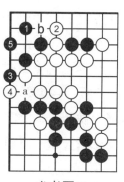

參考圖二

見參考圖二**(變化)**，黑1時，白2如果下立，則黑3扳後黑5虎。由於可以窺測a和b位，結果仍是打劫。

反之，白先在此處收官，於4位小尖不僅可消除角上餘味，而且還具有消減黑方實地的作用。

2）B點

見參考圖三**（白棋滿意）**，現在我們來分析一下黑1在右上角擋的收官情況。黑1擋後，黑棋理所當然地封住了上邊的大門。但白2時，黑3、5的次序不好。

見參考圖四**（精確次序）**，黑1、白2時，黑3沖、5擋才是正確的次序。白棋由於死活的關係，只好於6位連接做

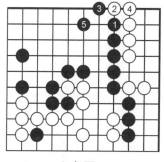

參考圖三

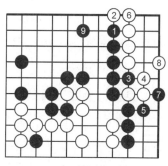

參考圖四

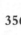

活，而黑7的利用則很舒服，以下至黑9是雙方最佳的進行。白6如脫先則損，詳見參考圖五。

見參考圖五（**白脫先則損**），黑1時，白2脫先非常不好。黑3扳，白4應，黑5撲極其嚴厲。以下至白12，白棋勉強後手做活，黑棋當然很滿意。

見參考圖六，黑1時，白2扳無理，黑3、白4之後，黑5撲，白棋無法應。其後白6如果提子，黑7點、9靠，白棋將慘死。

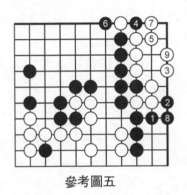

參考圖五

參考圖六

局部如果白棋先手在右上角收官，白於上圖中的2位單跳是要領。

參考圖四中的次序涉及右邊黑棋的先手收官，因此參考圖三的下法就顯得不夠精緻。這一點非常值得棋友們關注，即使是局部變化，也要盡可能周全。

3）C、D點

見參考圖七（**見合**），由於左邊和下邊必能居其一，因此黑1補棋時，白2在左邊單跳是收官要領，而且下邊還有白a消的手段，下邊黑圍空並不可怕。

白棋如果先於1位單跳，則黑2補見合，雙方局部戰鬥

暫告一段落。

黑如果要繼續沖擊白角，則見參考圖八。

見參考圖八（**黑棋無理**），黑1時，白2連接是好棋。白2如於5位連接，是生怕角上出棋，但要被黑2位沖先手利用後，白受損。其後黑3點、5沖看似可以成立，

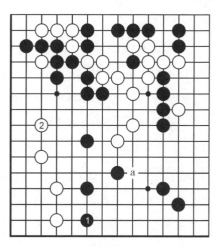

參考圖七

但下至白8，黑棋沒有什麼收穫。其中白4是要點，如於7位頂則大錯，見參考圖九。

見參考圖九（**白棋難受**），黑1時，白棋未選擇圖11的進行，而是受棋形約束，於白2頂，這是大惡手。黑3托很厲害，以下進行至黑7，由於黑棋可以窺視a位和b位，白棋難受。

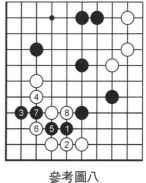

參考圖八

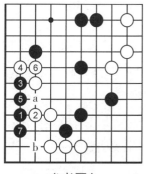

參考圖九

4）E點

見參考圖十，黑1擋是全盤最大的地方，其後白2扳與黑3交換，是白棋爭先的下法。這個交換是為了保障一塊棋的安全，否則如參考圖十一所示。

見參考圖十一，黑1擋時，白棋脫先佔其他地方，則黑1是急所，其後白2也是常用的手法。黑3以下至黑9做劫，此劫黑輕白重，白棋極其狼狽。因此白2尚不能虎，只能於6位粘，但被黑在角上二路扳粘後，白棋必須後手於7位左一路扳做活，兩邊官子均要受損。如不補，則如參考圖十二。

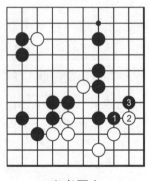

參考圖十

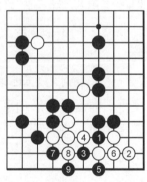

參考圖十一

見參考圖十二（**白死**），黑1單跳後，白棋不能活。白2下立雖是眼形的急所，但黑3單跳後，白棋做不出兩個眼來。

也許有棋友要問：為什麼要擋而不是二路跳？二路跳則如參考圖十三所示，白2、4應後，黑棋a位的弱點就暴露出來，不僅官子目數大，更重要的是對白棋的安全無影響，結果黑棋反而不利。

參考圖十二

參考圖十三

　　參考圖十的後續變化見參考圖十四。黑1擠是收官的要領。白2如果連接，黑3又是好棋，白4擋至白10立補活，黑棋一路先手，結果黑棋充分。

　　見參考圖十五（**白先行**），白棋如果在右下角先下，白1位可以大飛到，黑2補時，白3尖，雙方戰鬥暫告一段落。

參考圖十四

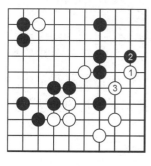

參考圖十五

2. 雙方官子最佳次序

　　見參考圖十六，黑1擋是最佳收官次序。白2扳，黑3擋時，白棋脫先至左邊非常重要！其後黑5單跳必須補棋，

參考圖十六

白６讓左邊黑棋大面積受攻，以致黑必須33、35幫白補強。
白10是準備好的反擊性收官，白16之後，白棋的結果要比
Ｅ點的參考圖十四的變化有利。白32連攻帶消解角上的劫
味，使白棋局面完全佔優，中央一帶黑棋薄而白棋厚實。至
黑37，是雙方最佳的進行。

第四章
逆境爭強心更細

第一節　逆收大官子

　　見基本圖一，黑棋⬤位接，形勢不明。中央白棋還很薄，本應補一手，但在形勢不明的情況下，這樣下棋很難取勝。那就要橫下心，暫時不管中央的白棋，先搶收下一個大官子。請讀者找出圖中最大的官子，並想一想它為什麼是最大的。

　　見失敗圖（**合理但不合情**），白1看上去很大，而且還可以聲援上方的白棋，是符合棋理的一著，但在當前的形勢下，卻顯得有些麻木。因為右邊黑2動出，被

基本圖一

失敗圖

黑棋連收氣帶收官，白棋不行。白5是為了防黑Ａ位長氣。到黑10為止，沒有其他變化。

見失敗圖續，白棋只好在1位收氣，因為要於2位打的話，黑必然做劫抗爭。由於此劫黑輕白重，白無法承受，故不能考慮。到黑4為止，是先手官子；而且黑4吃掉白●一子，味道很好。

見實戰圖一（逆收大官子），白1比預想的價值大得多。白1和黑4的交換是相當大的便宜。白5也很大。黑2既可對下邊的白棋施加壓力，又可在Ａ位攻

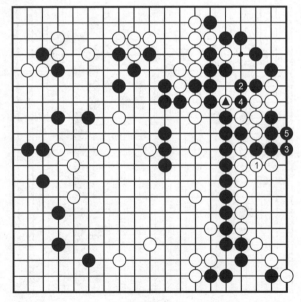

失敗圖續

擊中央白子。白3
只得補一手。雖說
騰挪能定勝負，但
在對方已經加強了
攻擊力量的情況下
還要蠻幹，肯定是
不行的。這個官子
因為是逆收官子，
計上將來角上的先
手一路扳粘，折算
後約有22目的價
值，因而它無疑是
全盤最大的棋了。

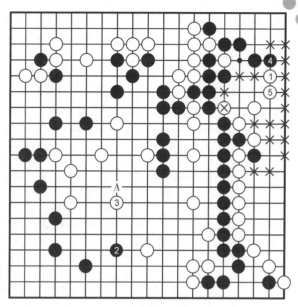

實戰圖一

見實戰圖二，
白在右上搶收了逆
官子之後，黑1、3
靠退是必然的。黑
5攻擊白棋，看上
去很緩，但它是最
有效的攻擊手
段：一邊瞄著白棋
的薄味，一邊獲取
實地。白6開始尋
求安定，是正著。
黑11時，白不能
在A位應（理由後

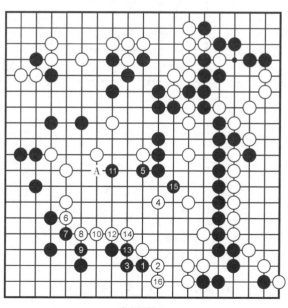

實戰圖二

述），從這裏可以感受到黑５的威力。但是黑15時，白得以在16位立，形勢好轉。黑棋並沒有下惡手，白下到上邊的逆收官子後，就是白有望的局面。在一些靠官子定勝負的對局中，很難明確地指出哪一著是敗著。本局就是一例。

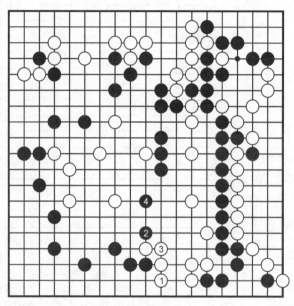

變化圖一

見變化圖一（**無理搶官**），實戰圖二中的白４下在本圖１位確實很大，但被黑２、４反擊後，白局面頓時凝滯。左右白棋同時受攻，有兩邊必死一邊的絕望之感，這樣下太危險，就不是官子爭勝負的問題了。

見變化圖二（**薄棋成空**），不論前圖的白１還是本圖的黑１，雖然都是大官子，但也要隨周圍的變化而論。白２、４後薄棋成地不小，黑棋難以接受。

變化圖二

見變化圖三
（**意氣用事**），實
戰圖二中白 12 像
是在下廢子，但如
下在本圖 1 位擋，
則是屬於貪小失大
的意氣用事，被黑
2 左右分斷，十分
危險。左邊的白
棋，黑 A、白 B、
黑 C，白很難做
活。

變化圖三

見實戰圖三（慎重），白2、4在角上留有餘味，但不拘泥於角上的餘味，先手搶到白14的拆，從而確立了優勢地位。

實戰圖三

第二節 細心反擊

見基本圖二，目前大官子已經所剩無幾，這時黑下了◐這手棋。黑下這手棋時，心情一定很舒暢。在這裏搶得先手，即可穩操勝券。但是，黑◐有些過分。白棋不能放棄這個機會，挑起最後一戰，也許還有幾分希望。請看反擊手段。

見形勢判斷圖，目前白棋實際上對形勢已經幾近絕望，

我們可以判斷一下
雙方實空情況，才
能理解白棋反擊的
道理和黑棋的問
題。白左下28目，
左上40目，全盤
約70目。黑左上15
目，右上因邊路未
定型最少有20目，
中央一帶24目，右
下約17目，全盤約
76目強。但黑棋在
中央一帶和右上方
還有後續官子，因
此，由形勢判斷，
如果白棋在右邊黑
棋二路點時老實接
活的話，黑先手於
上方 A 位夾擊一
子，則黑勝定。對
於白棋來說，需要
利用黑棋點的失
誤，爭取在做活過
程中消解黑棋的官
子潛力。

基本圖二

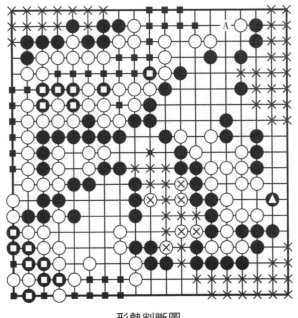

形勢判斷圖

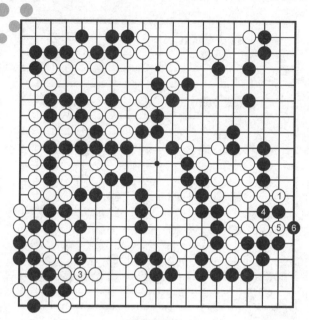

實戰圖一

見實戰圖一（反擊），白１反擊。如於４位直接做活，讓黑棋能夠１位爬回，則官子損失太大，無異於坐以待斃。即使黑棋在５位應，讓白４位輕鬆地活棋，白也不情願，因為白１已經穿下來，官子本身受損，並且白棋未活。

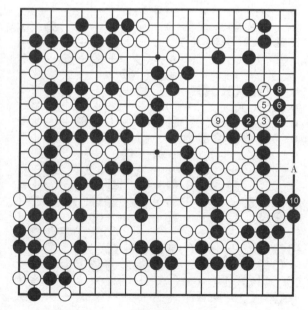

實戰圖二

見實戰圖二（切斷），白１、３切斷。有Ａ位的先手，白棋騰挪並不困難。白３以下的數子，是布下的棄子。黑棋在其實地內，也花了相同的手數，所以黑地並未增加。黑棋不得不這樣下的理由，請見下述。

見變化圖一
（帶空活出），
黑如從 1 位叫
吃，白 2 立，4
位尖，很簡單。
白 4 後，白 6 的
渡和黑 5 位的撲
吃接不歸，二者
必得其一。另
外，白 4 下在 B
位，黑 5、白 D，
黑 A、白 E，白
同樣是活棋，但
目數較前變化為
小。

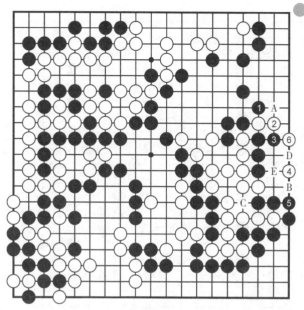

變化圖一

見變化圖二
（劫材有利），
黑 1 擋，盡可能
防止白棋在中間
做眼。但是，白
2 斷是手筋。黑
3 叫吃，白 4
扳，以下成劫。
白局部就有 A、
B 位的 7 個劫
材，黑不行。

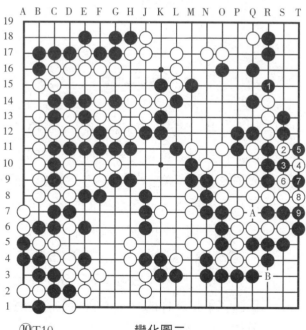

⑩T10　　　變化圖二

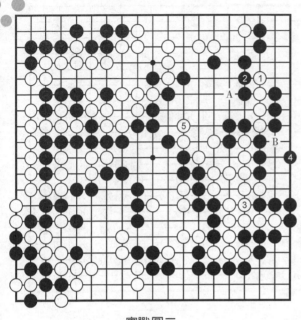

實戰圖三

見實戰圖三（爭得主動），白1後，白有A位的手段，黑2不得不補。白3後，眼看著B位斷，準備開劫。黑4也無法。白5在中央做眼，這與被黑棋打一下相差巨大，從而掌握了中央一帶的定型主動權，縮小了與黑棋的實地差距。

第三節 最後機會

見基本圖三，盤面很細， 黑◯接，失著，價值僅4目；接著白▲也是失著，而且，白的失誤更為嚴重，結果成了敗著。黑A接約有4目半。白棋大概認為，被收了◯4目官子的黑棋，一定會在A位接。但是，黑經過仔細考慮後，抓住了最後的機會。因為除了眼見可數的官子外，還有B位斷的厚味型官子，這一官子往往容易被忽略。

見變化圖一（白▲正確下法），我們先看一下白棋的正確官子是怎樣的。基本圖三中的白▲不是急官子。正解應該是白1的厚味官子。

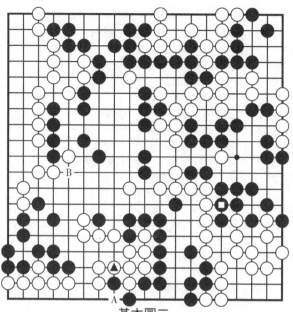

基本圖三

這種官子對棋
手來說，是很難計
算清楚到底有多少
目的。但白1出頭
後，就消解了黑在
2位斷的手段，白
7可粘起來。對比
實戰變化，我們就
有更明晰的認識。

見實戰圖（**細
微逆轉**），黑1到
7用先手官子來贏
得計算時間，結論

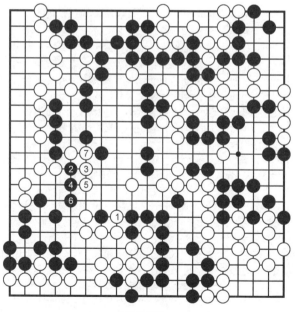

變化圖一

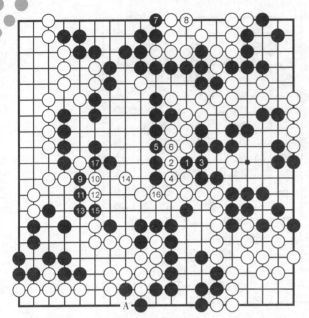

實戰圖

是黑９斷。以下到
黑17為止的官子，
比在Ａ位接的價值
大。把實戰圖同前
圖作一比較，實戰
中白搶佔到Ａ位，
價值４目半；前圖
中白１吃一子得２
目，以後至白７接
的官子，出入有４
目，共６目。實際
上，有些細微的地
方很難計算清楚。
總而言之，結果是
黑勝１目半，正好
是實戰同前圖的差
別。官子爭勝負，
一定要咬牙堅持到
最後，即使是半目
的便宜，也要努力
爭取。

　　見參考圖（**白
不能接**），實戰中
白14在本圖１位
接，不成立。黑２
以下白被切斷。白

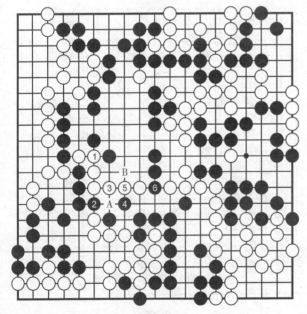

參考圖

3如下在5位，黑則A；白如B位，則黑4、白5、黑6。白1
是決定本局勝負的關鍵。

第四節　放手一搏

　　見基本圖四，這盤棋就要結束，黑棋似乎大勢已去，只
剩認輸這一條路了。但在此之前，還應孤注一擲，同白棋進
行最後的一搏。黑⬤做些準備工作，白⬤應。黑的著眼點
在於出動左上角被白吃住的三顆黑子。直接出動是不行的，
緊緊地纏住附近的白子，尋機救出上面三子，才是問題的關
鍵之處。

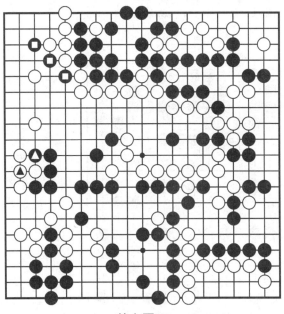

基本圖四

形勢判斷圖

實戰圖一

見形勢判斷圖，白棋左邊40目，右上7目，中央18目，右下6目之上，全盤有71目強；黑棋左下21目，右邊13目，上方19目，加上後續先手官，全盤也就約55目的樣子。因此說，黑棋如果按正常思維從外圍收官，則必敗無疑。而全盤能夠折騰的地方也就只有左上方了。

見實戰圖一（勝負手），黑1靠，是強烈的勝負手。只有利用白棋拆二的間隙和左上角的餘味做文章，才有可能讓白棋出現選擇性失誤，黑棋也才能有機可乘。

見實戰圖二
（意外簡單），在
黑⚫靠時，白1立
即就犯了令人難以
置信的錯誤。黑4
抓住機會得手，在
白的空裏做活一塊
棋。進展這樣順
利，完全是預料不
到的結果，局勢就
這樣毫不費力地逆
轉了。

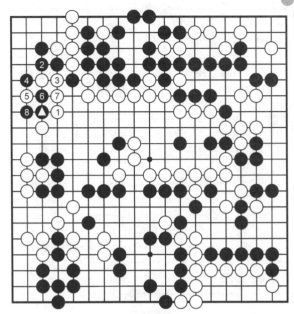

實戰圖二

見參考圖一
（直接出動），黑
1直接出動，不成
功。白2後，角上
無法做活。黑3
扳，白4擋住，黑
5靠，白6從下面
渡。以後黑如A，
則白B；黑B，則
白A，C位還鬆著
一口氣。

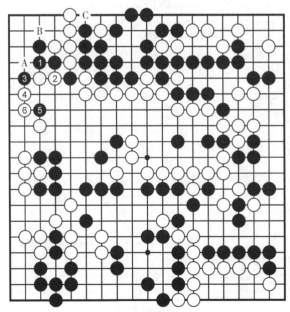

參考圖一

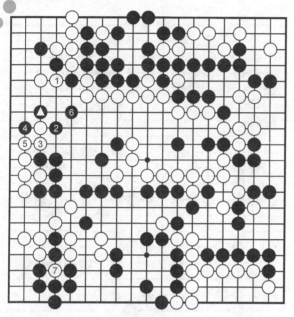

參考圖二

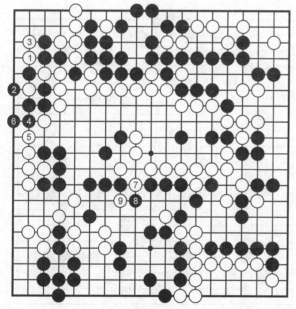

參考圖三

見參考圖二
（白需忍耐），對
黑△的靠，白１斷
絕禍根才是最佳的
應手。到黑６止，
同實戰圖相比，雖
然黑最大限度地取
得了戰果，但白７
提棋厚、味道很
好，對比形勢判斷
圖，白損失雖有10
目多的樣子，但黑
棋仍難以獲勝。

見參考圖三
（白的想法），白
棋也許打算讓黑棋
小活，然後在７、９
位挑起劫爭以定勝
負。看起來劫材是
白棋有利，但首先
白棋誤算了黑４的
下法；其次，在優
勢情況下，白棋主
動把棋局導向複雜
化，不是明智的選
擇。

見 參 考 圖 四
（**黑的後著**），前
圖黑4準備了在本
圖 1 位扳下的好
手。黑1後，白如
3 位斷，黑2先手
活。白2強行切
斷，黑5、7後，
白接不歸。由於白
棋犯下了不可思議
的錯誤，局勢戲劇
般地逆轉了。但如
果黑棋不頑強靠
入，也就無法引來
白棋的失誤。

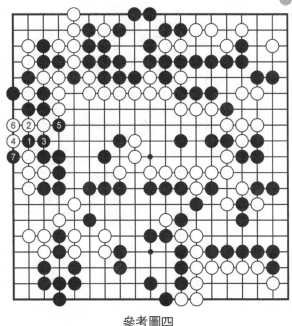

參考圖四

第五節　死得其所

見基本圖五，激烈的中盤戰已近尾聲，白⬤是致命的
一擊。中間的黑棋被殲已成事實，但白也有些薄弱環節。黑
無論如何也不願就此認輸。如果能利用白的弱點撈取些便
宜，再加上右下的黑地較大，也許還有爭勝負的機會。選擇
對手最難應的棋，這是形勢不利時的要訣。

見形勢判斷圖，白棋左上角18目，中央到下邊一帶46
目上，右上角6目，全盤至少70目；黑棋上邊11目，左下
角10目，右下一帶45目強，全盤至少66目。現在問題的關

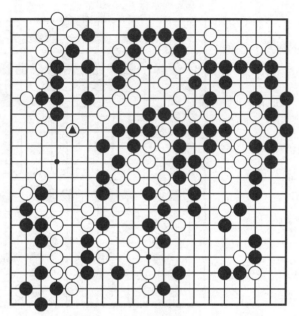

基本圖五

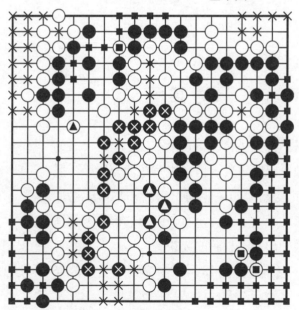

形勢判斷圖

鍵就是如何進行左邊一帶的收束和中央黑三子。也就是說,黑棋只要能夠在左邊製造出15目左右的利益,全局還是可以爭奪勝負的。

見參考圖一
（如何死棋），黑
1雖是冷靜的一
著，白2更沉著，
結果黑棋仍不行。
其他還有多種死
法。但哪種死法最
能得利，這才是本
題的關鍵所在。

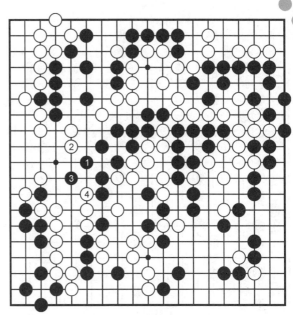

參考圖一

見實戰圖一
（白失誤），黑1
有種種利用，對白
棋來說是最頭痛的
一著。實戰中白2
是計算到位的一
手。黑3長時，白
4卻應對有誤，形
勢頓時發生逆轉。

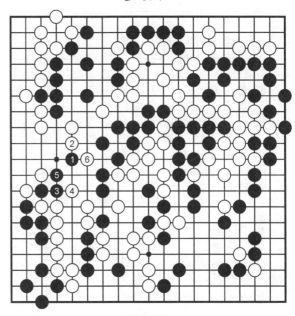

實戰圖一

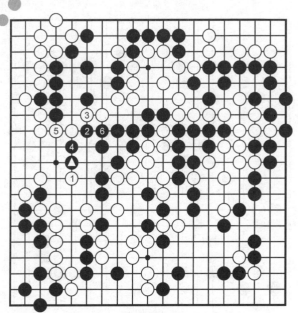

參考圖二

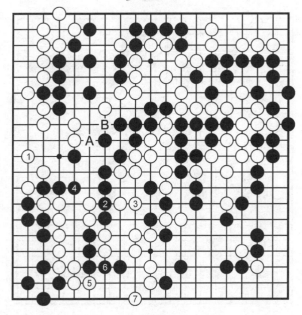

參考圖三

見參考圖二（白的防範），黑◬後，白如1位守，則黑經2、4的俗手到6為止，中央大棋起死回生。實戰中白2防止了這一變化。

見參考圖三（計算難度），實戰中白4在本圖1位虎，就萬事大吉了。即使黑4位整形，白5、7渡過可脫險，中央的黑棋依然做不成活棋。接下來，黑A，則白B。這裏擺出來後，白的失誤很明顯，但在對局時要清醒地看到全盤各點的應對，尤其是在讀秒聲裏，確實是一件很難的事情。快速計算和視野寬度需要靠平時

的積累和臨場的發
揮。相反，對於黑
棋來講，給對手製
造複雜的計算，亦
是一種高超的逆轉
技巧。

　　見參考圖四
（**白的抵抗**），實
戰圖一後，變化還
是相當複雜的。見
本圖，白如果再於
左邊虎，則為時已
晚。黑2接住再4
位打吃，當於6位
團時，白7破眼，
則黑8打吃，以下
白有A、B兩種應
法，但均為白棋失
敗。作為黑棋來
講，如果沒有徹底
的計算，也是難以
真正頑強地拼搏到
底的。

　　見參考圖五
（**A接**），白1接，
黑2與白3為必然

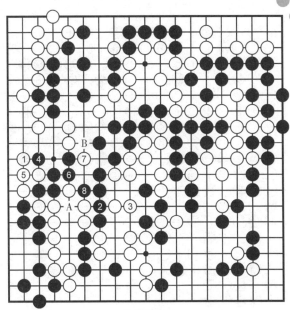

參考圖四

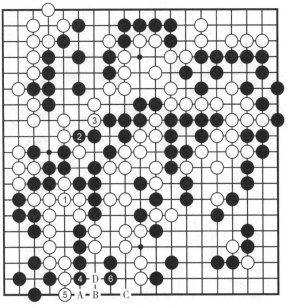

參考圖五

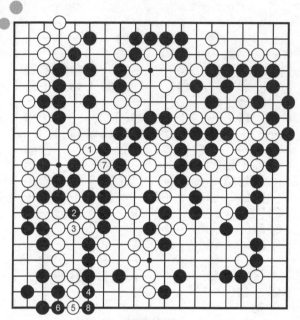

參考圖六

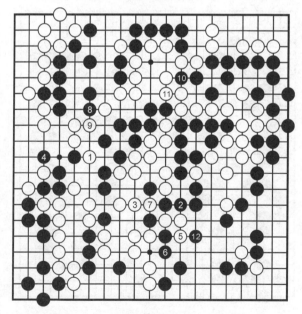

實戰圖二

的應對。以下雙方展開對殺，黑 6 雙以後，白 A、黑 B、白 C、黑 D，黑快一氣。

見參考圖六（B 接），前圖白 1 如在本圖 1 位接，黑 4 後同樣是對攻，結果成劫。本是要被白棋吃掉的黑棋，反而和白棋對殺成劫，這種結果對黑棋來說毫無不滿的理由。白棋無法承受這麼重的劫。

見實戰圖二（豐厚利益），白 1 吃死中央的黑棋，但黑 4 獲利很大，而且黑 12 後手封住右下角後，白棋沒有大官子可佔了。大部分的棋，都是經過反覆

交錯才決出勝負的。像本局這樣的棋，可以稱得上是最後的逆轉。最終，黑棋以4目半勝這局棋。

第六節　拉長戰線

　　見基本圖六，白下了一子，形勢對黑不利。白形很厚，實地領先，而且棋已臨近尾聲了。此刻黑棋有兩種選擇：一是不問青紅皂白地挑起戰鬥，即使輸了也無話可說；還有一種就是同白展開長距離的疲勞收官戰。究竟選擇哪一種，需要根據局勢來確定。

基本圖六

　　見變化圖一（**第一感覺**），這種地方不擋住，還能下棋嗎？黑大概是想在1位同白正面交鋒吧。但是，這也正是白所期望的。白2穿象眼，以下是雙方一本道，黑棋接下來應

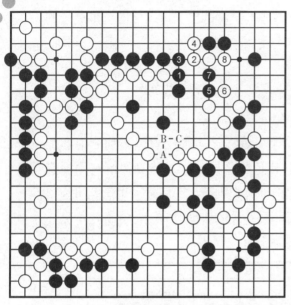

變化圖一

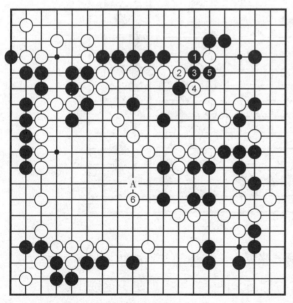

變化圖二

是瞄著黑 A、白 B、黑 C 的斷開。但問題是，右邊的黑棋很弱，而中央全是白棋的勢力，黑只能夠以做活為主，對反擊白沒有任何把握；並且，若因反擊造成黑右上方損失過大的話，黑就全盤崩潰了。

見變化圖二（柔軟一點），黑 1 扳是手筋，也是柔軟應對的策略。到黑 5 為止，右上黑地確實相當大。但可惜的是白在 6 位或 A 位圍空，所得實利比黑棋大。如此白地遙遙領先，黑要逆轉已沒有可能了。

見實戰圖一，黑 1 脫先。白如 3

位扳，黑 A 位扳出後，有 B 位拐的手段，白不好；白不應，則黑 3 長很厚，一邊瞄著右邊的白棋，一邊準備侵消白中央的模樣。上邊黑棋實地損失雖然有一些，但 1、3 的厚味能夠破壞白棋成大空的潛力，事關全局消長，價值還是巨大的。

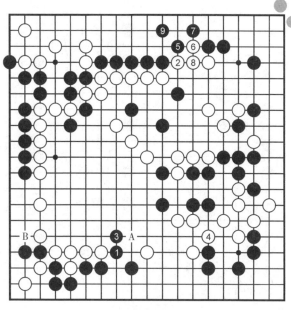

實戰圖一

　　見實戰圖二，白 1 是安定自身的要著。由於大龍有了下方出頭的接應，黑 2 的打可以收取角上的目數，而不用害怕白 5 的反打。3、4 見合。黑 10 繼續走厚，12 先手沖一下，再走到左下 14 位拐的大官子。至此，白棋左下已經變薄了。

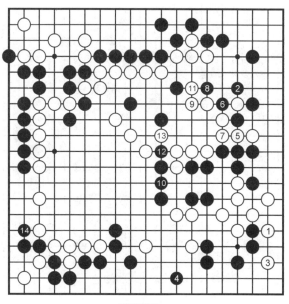

實戰圖二

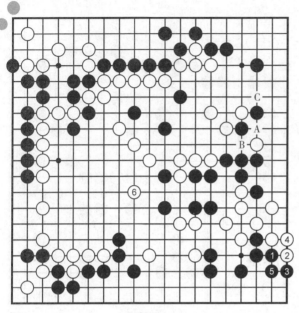

參考圖一

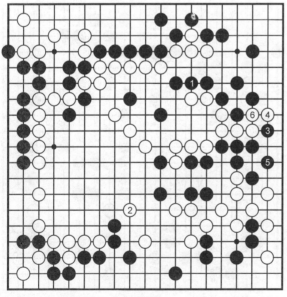

參考圖二

見 參 考 圖 一
（**失去先機**），白
二路虎時，如果黑
1隨手擋，則被白
先手扳粘利用。然
後白6圍空，同時
白還留有白A、黑
B、白C的手段，
黑這樣下必敗。

見 參 考 圖 二
（**顧全大局**），實
戰圖二中的黑10
很 想 在 本 圖 1 位
接，但是白2後，
右邊黑棋將全體受
攻。黑3、5拼命
騰挪。 即使騰挪
成功，右上的黑地
也要受到連累。

見 參 考 圖 三
（**貪圖小利**），前
圖黑1在本圖1位
貪圖白四子的話，
其結果更糟。雖然
能吃掉白數子，但
白6先手緊氣，味

道很好。然後A位
攻擊黑棋，黑棋更
苦。

見 參 考 圖 四
（厚則有目），實
戰中黑最後搶到14
位，黑棋有希望。
如被白在14位擋，
出入有15目以上。
基本圖六中如果▲
位沒有黑棋，白2
擋下則成立。黑5
時，白6立下是利
用角部特殊性的一
手。黑7時，白8
斷，白棋快一氣
勝。

由此可見，黑
▲兩子的作用對
左、上、右部都產
生了很強的影響，
將棋局引向了悠長
的官子之爭，避免
了因實空差距過大
而過早失去爭奪勝
負機會的局面。

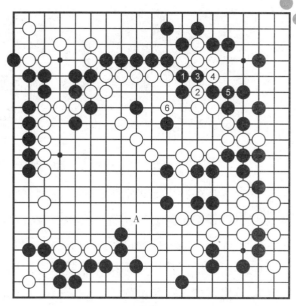

參考圖三

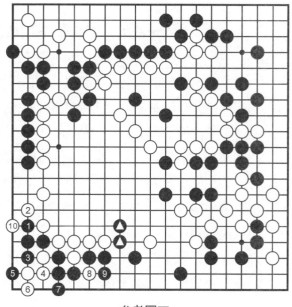

參考圖四

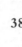

第五章
避免俗手巧得利

很多棋友在下棋過程中，把注意力都集中在佈局和中盤上，往往在棋局走進官子時，卻信手而為，不知不覺中就把目數讓給了對方。其實，終盤階段計算的複雜程度雖然比不上前面，但在棋盤漸漸縮小的勝負空間中，卻是小到一目、半目的價值都損失不起，需要棋手們精打細算，養成良好的行棋習慣，逐步消除隨手棋、俗手棋，做到精益求精，讓勝負盡可能掌握在自己的手裏。

第一節　次序帶出的便宜

基本圖一是職業高手的對局，值得關注的焦點是：左下方黑棋先行和左上中央一帶白棋先行的話，如何收官？

見普通定型圖，一般情況下，黑棋看到1位扳，白棋不能在6位直接擋，因為黑有A位所保留的打吃，故而白只能於2位退，便滿足於此先手利了，但實際上黑已經虧損了。具體虧損多少呢？先記住本圖中白空數到三路線有7目。我們再看看實戰。

見實戰圖一，為方便對比，白6之後非實戰過程。黑1先打不保留，然後3位連扳，要求白4斷吃，再5位先手扳到。這樣，以後黑7位打，白必須拔吃掉一子。結果至13，

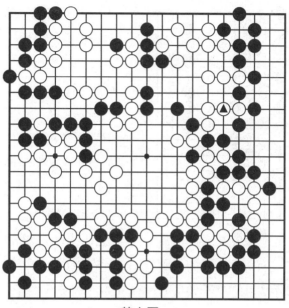

基本圖一

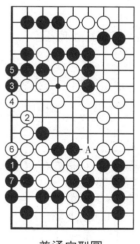

普通定型圖

實戰圖一

白空到三路線只有5目，黑壓縮了白棋2目。這是僅僅依靠次序就能夠獲得的價值，在對局中如果因為不加深思就捨棄

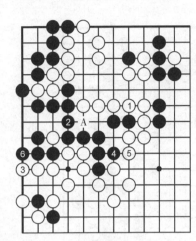

實戰圖二

掉，不但非常可惜，而且是缺乏足夠勝負感的表現。

　　見實戰圖二，中央一帶，白１接是正確的收官手法。黑２同樣也必須接，而很多棋友卻在對局中直接走Ａ位，看起來逼著黑２補是先手便宜，但是白１位置再接就是後手１目了。白３也是好手法，本身得１目，如果黑６不應的話，一路夾進去有先手３目的後續官子，比在黑６扳被打吃回來、只是後手２目的官子要便宜一個先手。可見，官子中關於１目的先中後與後中先同樣不可忽視。

第二節　手筋帶出的便宜

　　職業棋手是不會放過任何可以利用的機會來壓縮對手的目數的。如基本圖二，黑❹一子立做活，普通棋友一看殺

基本圖二

不掉了，那就 A 位順手
沖，以先手便宜一下吧，
卻不知這一沖竟損掉了2
目！我們來看實戰。

<div align="center">實戰圖</div>

見實戰圖，白1靠是
手筋，黑棋要做活只有2
位尖，然後白3再沖，黑
4擋住，將來收氣時，黑
還要加一手吃白1一子，這樣空裏只有5目，而且周邊沖還
要考慮氣緊的後手。

假如白只走3位沖，將來即使黑棋氣緊，白再於1位斷
時，黑就直接於一路抱吃，這樣黑空就成了6目；並且黑沖
擊兩邊白的空時是先手沖，所以又有1目的隱藏價值。因
此，白棋通過手筋就賺取了應得的2目！

第三節　設計帶來的便宜

圍棋是一項時刻面臨選擇的競技，你鬆懈一點，形勢就
弱一點，局面也可能因此就一瀉千里。見基本圖三，黑打吃
一子，白直接立下卻是無條件被吃，越走越損。那就棄掉
吧，包一下總可以吧？且不談局面勝負，在當前的棋形環境
下，應該有更加漂亮的收官。

想一想：如果白棋立下需要什麼樣的外圍條件才能成
立？右角是不是可以利用一下，為左邊創造出條件？即然黑
棋在此過程中要佔左邊，那白棋能不能在右邊挽回損失？

基本圖三

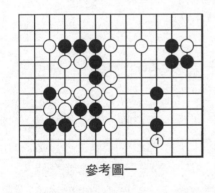

參考圖一

1. 試應手

見參考圖一，二路托，是一種對應小目守角的試應手，現在官子階段依然可以發揮它的功能。當然，只有這一手還不足以應對，還需要對此後的變化有充分的準備。

2. 連回來了

見參考圖二，實戰中的黑2可以預料到，白5斷是手法，當黑6打吃時，白7不於9位接而是虎打，就這麼被提一個是不是看錯了？其實這裏往往是計算的一個盲點，對別

人打就接的做法不
是一個良好的對局
習慣。時刻準備反
擊才是爭勝負的指
導思想。黑棋實戰
中就是沒有在9位
提，原因見下圖。
本圖白9粘、11

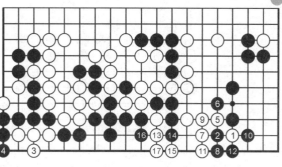

參考圖二

打，先手完成了準備工作，再於
13位立下，接著在15位一路扳
就可以回家了，並成功捕獲黑三
子。白棋的設想得到了實現。

3. 角上麻煩

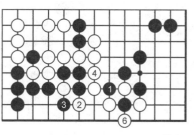

參考圖三　　　❺粘

前圖黑8如果在本圖1位提，則白棋就滾打棄掉左邊，
然後於6位反打，在黑棋的右下角製造劫爭。黑要撐住劫不
容易，如退讓，損失會更大。

第四節　挑劫帶來的便宜

上一例我們看到黑棋為了避免劫爭，寧願讓吃到的一子
再帶著目跑出去。這是黑可以選擇的，在官子階段，劫材有
利的一方完全可以透過主動挑起劫爭來獲得更多的便宜。見
基本圖四，白在右上角的官子如隨手A位守回，以後再按B
至E的順序收取先手官，對黑棋來說，沒有任何不安感。全
局黑空多、有利，白再無擴大勝負空間的餘地了。

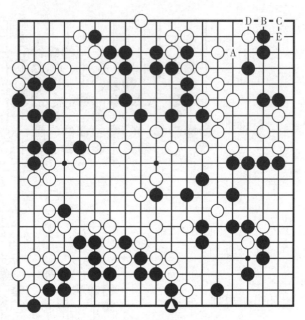

基本圖四

見實戰圖一，白棋1、3在一路扳虎做劫實在是出乎常理，本劫瞄著23位的斷。

黑棋如果懼劫而在23位粘，則視為白棋先手接回一子。黑不甘心被利用，在細棋局面下肯定正面爭劫。但無奈劫材不夠，只能於22位斷。白23擴大劫的威脅，至黑32被迫做活，白劫勝，不僅賺回下邊被斷一子的損失，而且還繼續追擊右上黑棋的官子。

見實戰圖二，白1靠點是後續手段，以下至白10，黑前圖補活的5目空因為雙活又化為烏有。

本局最終白棋也僅僅勝出二目半而已。試想：當初白棋若不是頑強地在官子階段挑起劫爭，右上一帶黑棋根本不會出現這種一目也沒有的情況，白棋也就無法取得這樣巨大的收穫了。

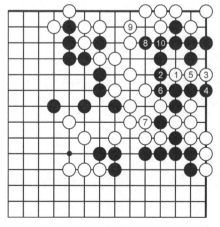

⑦R19　❿Q19　⑮R19　⑱Q19
㉑R19　㉔Q19　㉗R19　㉛Q19

實戰圖一

實戰圖二

第五節　厚味帶來的便宜

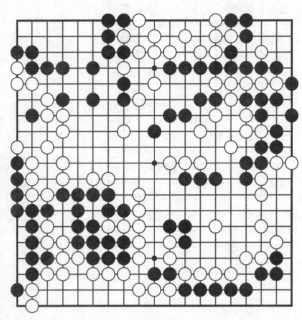

基本圖六

　　厚實的棋形目數總是隱含不明的，真正能轉化為多少目，要看棋手的運用。見基本圖六，本局中盤激戰結束，進入大官子階段，白方似乎局面稍為領先，但黑形厚實，官子潛力也不可忽視。為了更好地體會黑棋實戰收官成果，我們先做一下形勢判斷。

　　白棋左邊10目，上邊5目，右邊兩塊12目，下邊18目，全盤45目；黑棋左上16目，左邊5目，右上12目，右下10目，全盤43目。厚薄方面，中央一帶黑棋需要對白棋的薄形有所沖擊，才能獲利，並要限制右下白棋的目數發展，否則形勢危急。

　　見實戰圖一，黑1飛，壓縮右下白棋的發展空間；白2逆收官子。當黑5拐時，白6、8是失著，此時應當補強中腹。黑棋於9位頂是妙手，抓住了白棋中央的弱點，11位沖

和 A 位靠必得其一。白 10 顧全右邊一隊孤棋，結果黑 11、13 沖斷白兩子，頓時在中央成出約 10 目棋，一舉扭轉了不利的局面。

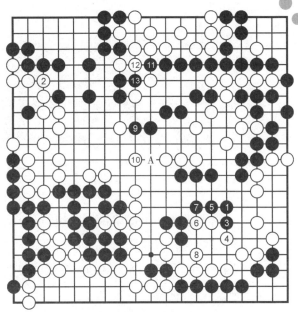

實戰圖一

見實戰圖二，白棋遭受打擊之後，希望在中央再圍空，這樣還是一盤細棋的官子勝負。白 1、3 是先手權利，再於 5、7 收攏腹地。按理，這裏白棋應該能夠收得六七目，然而黑棋不依不饒，再於 18 位給予決定性一擊，A 和 B 兩點見合，白地被穿，黑最終依靠厚實的背景條件，贏得此局。

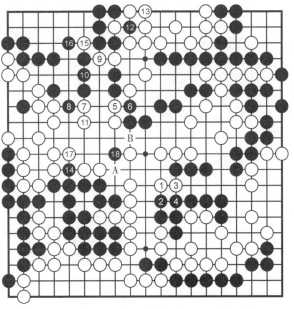

實戰圖二

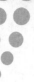

第六章
實戰官子研析

　　官子練習，不僅要掌握常規官子收束方法，還要在打譜過程中注意研究實戰變化。只有不斷地加強在各種特殊形勢下的判斷與思考，才能由他人的得失總結出更多經驗，培養自己的實戰感覺。

　　很多棋友會遇到這樣的問題：看起來形勢不錯，但總是下著下著形勢就不利了，對究竟輸在什麼地方非常迷惑。那麼，透過對本章案例的學習，相信你會有所收穫的。

第一節　官子研析舉例一

　　見基本圖一，這是兩位網絡高手的對局。目前的形勢很細微，白棋先行，一眼可見的大官子有Ａ至Ｅ；另外，白一隊⬤子尚未活定。本局最終是黑勝一目半。

　　見官子進程總圖（1～62），我們先來看看雙方官子進程。在打譜過程中，大家要反思存在哪些問題，才導致白棋以一目半的差距輸掉此局的。

基本圖一

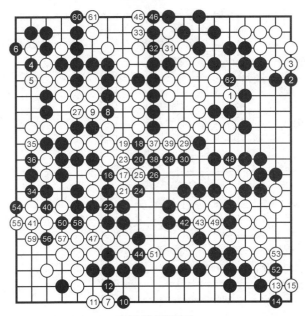

官子進程總圖

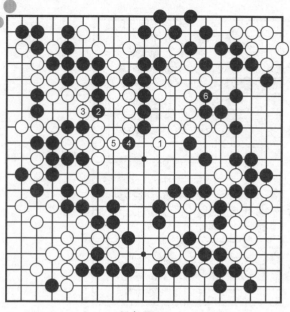

參考圖一

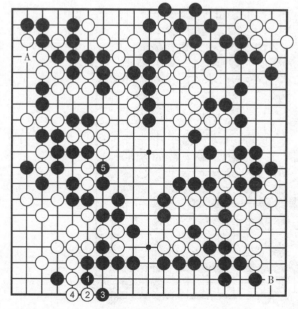

參考圖二

見參考圖一
（**就地做活**），實
戰中白1做活是明
智的一手。如想像
本圖一樣透過進駐
中央活棋，就會迅
速敗北。黑棋可由
2至5做外圍準備，
然後在6位擠掉白
棋眼位，白棋無法
在黑棋的包圍中活
出。

實戰中黑2立
是雙方先手官子，
因此黑棋必須第一
時間搶佔。黑4是
後手8目的官子，
但不是目前全盤最
大之處。

見參考圖二
（**最大處**），黑1
擋最大，由於4位
渡太大，白2不得
不應，黑先手便宜
後再於5位斷。與
實戰相比，黑下方

多出2目棋。而A與B都是後手8目的官子，見合，雙方可各得其一。

　　實戰中白7小飛有問題，由於是常見的棋形，大家在此需多加注意，正確下法應如參考圖三。

　　見參考圖三（**大伸腿**），白1大飛是正確的收官下法，黑2靠時，白3尖又是好手，黑4打吃後白可脫先。以後白棋若A位粘上，則黑棋剩B位1目，白棋C位還有半目，實際上黑棋只剩半目。而黑棋走到A位提後，算上D位打吃先手，共4目，4目加上半目除以2，等於$2\frac{1}{4}$目。而實戰黑有3目，白棋要便宜$\frac{3}{4}$目，何況白棋A位接上後，還產生E位的先手。

　　實戰中白棋15立後，黑棋應馬上於實戰52位斷掉，否則白棋有「一·1」位打吃逆收3目的機會，而實戰中白棋卻一直沒有注意到這一點。黑16吃進二子時，白17只想要壓縮黑後續目，卻忘記形與中央的關係，屬於次序錯誤。白應如參考圖四進行。

　　見參考圖四，白1跳是破黑中腹的好手，黑2若圍

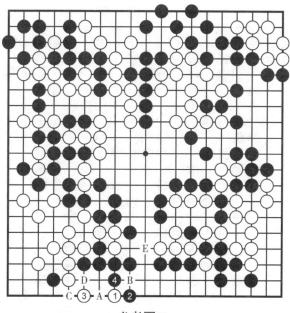

參考圖三

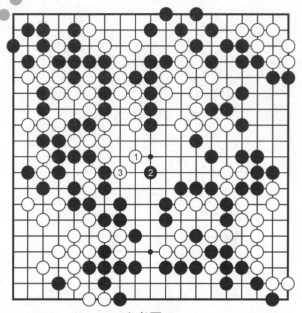

<div style="text-align: center;">參考圖四</div>

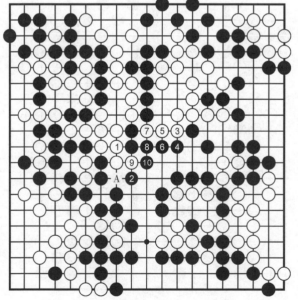

<div style="text-align: center;">參考圖五</div>

右方一帶的黑空，則白3再虎，這樣優於實戰。

實戰中白17位扳時，黑18位扳是好手。白19沒辦法，若於20位夾，則黑棋可以挖斷。黑20長時，白21打又是隨手，應如參考圖五進行。

見參考圖五，白1單粘好，黑棋還是只有2位尖，接下來白棋可獲得3至7位的先手。與實戰相比，白A打只有逆收1目的價值，而本圖白走到5、7卻是雙先手，比實戰的下法要好。

實戰中白37、39是最後的敗著，此處只有後手3目

的價值。白應如參考圖六進行。黑52斷後，黑棋已經贏定。

見參考圖六，白1團是最大的官子，白3後白棋有❹位的5目；而實戰中黑A（實戰黑50）斷後白只有3目，黑增加3目，所以此處有後手5目的價值。白棋實戰下法虧2目。

參考圖六

第二節　官子研析舉例二

見基本圖二，目前的形勢是：白棋左上7目以上，右上7目，下方44目，全盤約58目；黑棋左邊12目，中間40目，右上12目，全盤64目。黑棋先行收官，雙方多處尚未定型，因此形勢細微。

基本圖二

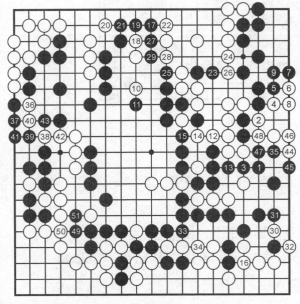

實戰圖

見實戰圖，黑
51後黑棋勝定。

本例官子牽扯
到兩個大官子見合
的問題，在這種情
況下應怎樣收官，
需要大家仔細地體
會。

實戰中黑1、
3吃掉白棋四子看
似必然，但其實有
問題，為什麼呢？
我們先計算一下黑

吃四子後右下角的
目數。

　　見參考圖一
（**右下角官子**），
右下角輪黑走，當
然於1、3位吃掉
一子。那黑有多少
目呢？與白棋在1
位吃相比，黑棋多
了吃掉的一子2目
加「×」號表示的
5目，共7目；而
白棋少了2位1目
加含在嘴裏的兩
子，共1目半。另
外，由於接下來黑
棋有A位夾的手
段，白角上6目只
能折半計算，白棋
要扣掉3目，那麼
白棋共少5目半。
所以，此處官子約
有12目半的價值。

　　見參考圖二
（**優於實戰**），黑
1接是可以考慮的

參考圖一

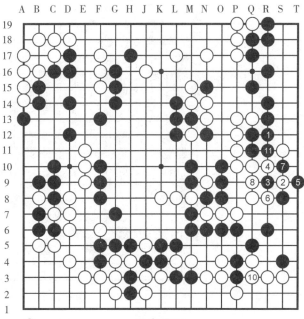

❾ = S9　　　　參考圖二

收官方法。2至11是雙方的正常應對。與實戰相比，白棋還是走到了下面的官子，而黑棋吃掉白四子的13目挪到了右邊。目數一樣，但白棋卻少了吃掉兩子及右邊的2目，共6目。雖然黑棋落了後手，但在局面沒什麼大官子的情況下，黑棋等於逆收了6目的官子。本圖黑的下法明顯優於實戰。

實戰中黑1與白2交換後，黑3不妥。鑒於白於3位接回四子與右下黑於16位打吃是見合性官子，則黑3並不急於沖吃白四子，而如參考圖三進行。

見參考圖三（**見合**），黑3收取逆收6目的官子，A與B，黑必得一處，均為8目價值。

白4虎時，黑5擋也是隨手，如參考圖四所示。

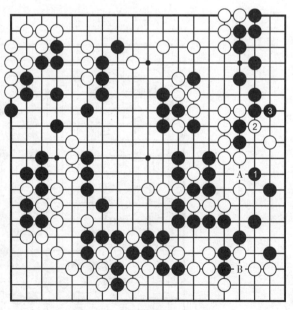

參考圖三

見參考圖四，由於本局面只有一個大官子了，所以儘管白4飛有先手6目的價值，黑棋還是應搶1位的逆收8目的大官子，如此收法也好於實戰。

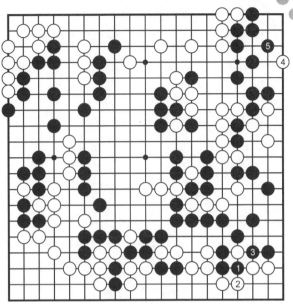

參考圖四

結果白棋先手一路扳粘後，於10位交換先手利益，但接下來白12似巧實拙。

見參考圖五，白1樸實地沖較好，與實戰黑13相比，黑棋走了逆收1目和沒走後手2目，價值是一樣的，但本圖中白走到A位後，B位是先手，而實戰是後手。這樣的區別在細棋局面下是足以影響勝負的。

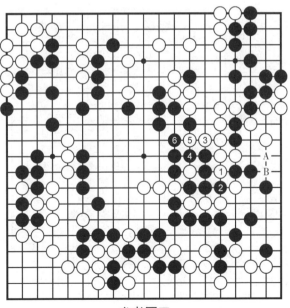

參考圖五

由於黑棋在右邊一帶的官子收束中處理見合官子不當，實戰白16後，局面已相當細微，對白棋來說，局勢好於基本圖二。黑23也有問題，但沒想到卻因禍得福了。白24有誤，沒有及時抓住黑棋的失誤。

見參考圖六，黑1先沖後再於3位退，正確。由於有斷點，白4不得不補。以後白A、黑B是白的權利，但C位必是黑的先手官子。

見參考圖七，白應於1位拐，即使讓黑虎也無損失，以後A、B都是先手，比上圖便宜1目。

實戰中黑25再沖，對此，白26想抓住黑23的次序問題，但卻是敗著。白應冷靜地於28位應，還原成參考圖六，這樣的話，雙方勝負未定。黑27沖後雙方形成轉換，與參考圖六相比，白增加了8目，而黑增加了13目，白虧5目。白雖獲先手，但右邊的兩個官子見合，先手也換不回這5目的損失。白30夾是8目的大官子，但其實黑35也有近8目的價值，見參考圖八。至黑35，可以說雙方勝負已定。

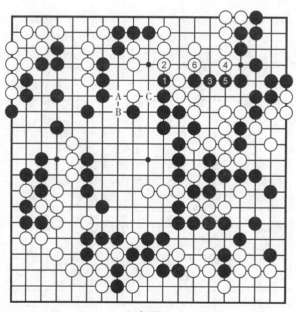

參考圖六

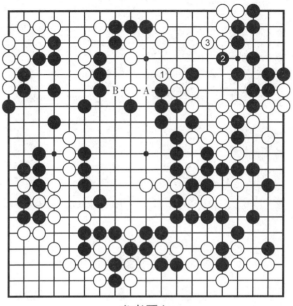

參考圖七

見參考圖八（黑2脫
先），白1位併也很大，接
下來白3擠幾乎是先手，與
黑1位尖後 A 位先手扳相
比，白多出4目，黑少4
目，共計有8目的價值。

參考圖八

常見病藥膳調養叢書

傳統民俗療法

品冠文化出版社

休閒保健叢書

品冠文化出版社

圍棋輕鬆學

象棋輕鬆學

智力運動

棋藝學堂

太極武術教學光碟

太極功夫扇
五十二式太極扇
演示：李德印 等
(2VCD)中國

夕陽美太極功夫扇
五十六式太極扇
演示：李德印 等
(2VCD)中國

陳氏太極拳及其技擊法
演示：馬虹(10VCD)中國
陳氏太極拳勁道釋秘
拆拳講勁
演示：馬虹(8DVD)中國
推手技巧及功力訓練
演示：馬虹(4VCD)中國

陳氏太極拳新架一路
演示：陳正雷(1DVD)中國
陳氏太極拳新架二路
演示：陳正雷(1DVD)中國
陳氏太極拳老架一路
演示：陳正雷(1DVD)中國

陳氏太極拳老架二路
演示：陳正雷(1DVD)中國
陳氏太極推手
演示：陳正雷(1DVD)中國
陳氏太極單刀・雙刀
演示：陳正雷(1DVD)中國

郭林新氣功
(8DVD)中國

本公司還有其他武術光碟
歡迎來電詢問或至網站查詢
電話：02-28236031
網址：www.dah-jaan.com.tw

原版教學光碟

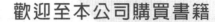

歡迎至本公司購買書籍

建議路線
1. 搭乘捷運‧公車

淡水線石牌站下車，由石牌捷運站２號出口出站(出站後靠右邊)，沿著捷運高架往台北方向走(往明德站方向)，其街名為西安街，約走100公尺(勿超過紅綠燈)，由西安街一段293巷進來(巷口有一公車站牌，站名為自強街口)，本公司位於致遠公園對面。搭公車者請於石牌站(石牌派出所)下車，走進自強街，遇致遠路口左轉，右手邊第一條巷子即為本社位置。

2. 自行開車或騎車

由承德路接石牌路，看到陽信銀行行轉，此條即為致遠一路二段，在遇到自強街(紅綠燈)前的巷子(致遠公園)左轉，即可看到本公司招牌。

國家圖書館出版品預行編目資料

圍棋棋力快速提高——從業餘3段到業餘6段／馬自正 趙 勇 編著
——初版，——臺北市，品冠文化，2015〔民104 . 11〕
面；21公分 ——（圍棋輕鬆學；19）
ISBN 978－986－5734－33－6（平裝）
1. 圍棋
997 . 11 104017988

圍棋棋力快速提高——從業餘3段到業餘6段

編 著／馬自正 趙 勇
責任編輯／劉三 珊
發 行 人／蔡 孟 甫
出 版 者／品冠文化出版社
社 址／台北市北投區（石牌）致遠一路2段12巷1號
電 話／（02）28233123 · 28236031 · 28236033
傳 真／（02）28272069
郵政劃撥／19346241
網 址／www.dah-jaan.com.tw
E-mail／service@dah-jaan.com.tw
承 印 者／傳興印刷有限公司
裝 訂／眾友企業公司
排 版 者／弘益電腦排版有限公司
授 權 者／安徽科學技術出版社
初版1刷／2015年（民104年）11月

售 價／350元

大展好書　好書大展
品嘗好書　冠群可期

大展好書　好書大展
品嘗好書・冠群可期